長青流派
電子琴攻略手冊

千人樂，萬人樂，吾輩亦當樂

胡樹成——著

目　錄

一、前言

余於 107（2018）年 9 月以候補員額入學台中市太平長青學苑「電子琴班」（是年 71），授課老師以琴鍵彈奏鑑定程度後，編入「基礎組」，有幸成為洪美雪老師的門生。

三年多學琴期間感受到老師授課「超認真」、「超有內涵」真是受益良多，「洪老師 Thank you」。

每每於課上練琴間總能聞得老師孜孜授課聲「各位同學請注意聽：曲調（歌曲）可分為大調（Major）與小調（Minor）。大調曲風氛圍是要表達出快樂的、歡欣的、明亮的情境。而小調曲風氛圍是要表達出悲傷的、哀愁的、陰暗的情境。通常一首曲調（歌曲）於最後小節之終止（Fine）音唱名為3（Mi）或 6（La）的小調主三和弦，則稱此曲為小調。反之為大調歌曲」……。

「各位同學請注意聽：現在要介紹幾個音符記號，「♯」升記號，「♭」降記號，「♮」還原記號，「♭♭」重降記號，「✖」重升記號。今說明如下：

「♯」記號表示現在要彈奏的音符要彈「升」半個音階（升半音）。「♭」降記號表示彈奏音符要彈「降」半個音階（降半音）「♮」還原記號表示彈奏的音符要彈回原音。「✖」重升記號表示要彈奏的音符要彈上升兩個半音階（升 2 個半音）。「♭♭」重降記號表示此音符要彈下降兩個半音階（降 2 個半音）……。

「各位同學請注意聽：琴鍵上黑白鍵的唱名可分為『定調式唱名（固定式唱名）與首調式唱名』。

心想事成　心想樹成

二、琴鍵（黑白鍵）結構／樂理簡述

如下圖所示，不論是 88 鍵、76 鍵、61 鍵電子琴，其琴鍵排列方式皆相同，以中央 "C" 爲基準，向右音階漸高，向左音階漸低。

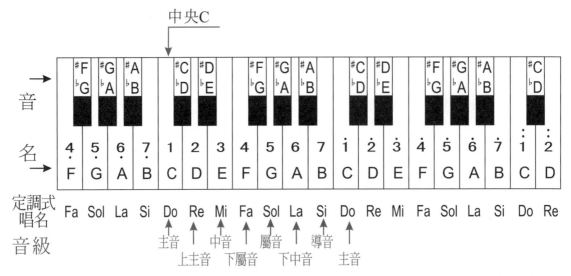

由上圖可知音名 $^{\#}C=^{b}D$ 使用同一個鍵，由此類推，音名 $^{\#}D=^{b}E$、$^{\#}F=^{b}G$、$^{\#}G=^{b}A$、$^{\#}A=^{b}B$。而琴鍵上唱名爲定調式唱名。音名是用於分辨此曲目（歌 曲）彈奏的調號；"C" 稱之 C 大調、"D" 稱之 D 大調、E＝E 大調、F＝F 大調、G＝G 大調、A＝A 大調、B＝B 大調、$^{b}D=^{b}D$ 大調、$^{b}E=^{b}E$ 大調、$^{b}G=^{b}G$ 大調、$^{b}A=^{b}A$ 大調、$^{b}B=^{b}B$ 大調。定調式唱名亦稱固定式唱名，即定調式唱名＝固定式唱名。

至於定調式唱名則對應於音樂學理所謂「五線譜」上音符的唱名，以琴鍵上中央 "C" 爲首音唱名 "Do"，"D" 唱 Re，"E" ＝Mi、"F"＝Fa、"G"＝Sol、"A"＝La、"B"＝Si 等等，於任何大調（或小調）琴鍵各自的唱名均不變。（在此說明一下：學院流派者是一定要將 $^{\#}C$ 寫成 $C^{\#}$、^{b}D 寫成 D^{b}、$^{\#}D$ 寫成 $D^{\#}$、^{b}E 寫成 E^{b} 餘此類推…^{b}B 要寫成 B^{b}）。然萬物歸一理，萬變不離其宗，只要知道彈出正確琴鍵位置即可，畢竟彈奏旋律優美的音樂主角是「琴鍵」。

接著敘述兩個必需記於心中的樂理；A.音階。B.音程。

A.音階：

音階即為定義相鄰琴鍵之間關係，說明如下圖：

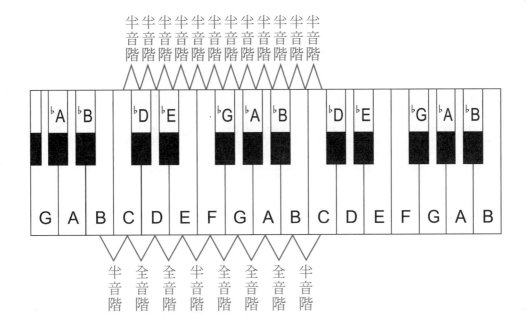

參見上圖圖示，可知在一列「黑白琴」的琴鍵間琴音各有不同，分析如下：在每一個相鄰音有的相差半音階，有的相差全音階。如"C"鍵與"♭D"鍵相鄰但相差半音階，但"C"鍵與 D 鍵亦相鄰但相差全音階，故若將全部音階排成一列：C、♭D、D、♭E、E、F、♭G、G、♭A、A、♭B、B、C 則在此列的各各音階相差半音階，此稱為「半音階陣列」。特別要記於心的是「E 與 F，B 與 C」一定相差半音（階）本手冊後述音階皆統稱「半音」、「全音」，相差 2 個半音就稱為全音。

現代市上各廠牌電子琴，面板上均有「移調」功能鍵：「＋與－」鍵，每壓一次「＋」鍵，琴鍵均上升半音。每壓「－」鍵一次，則琴鍵均下降半音。以中央"C"為例如下圖；一列「半音階陣列」指示「＋」與「－」鍵按壓的次數（1 次、2 次、3 次…）對應音階的變化：

心想事成　心想樹成

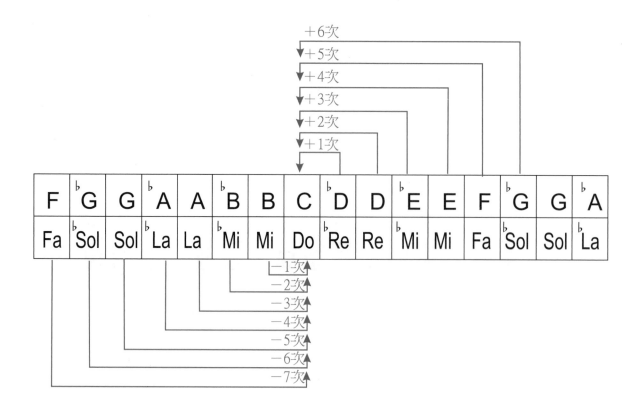

由上圖可知按壓「＋」1 次，琴鍵均同步向左位移一個半音。按壓「－」1 次，琴鍵均同步向右位移一個半音階。以中央 "C" 琴鍵位置作基準結論為：

「＋」1 次，則琴鍵彈出的音階為 ♭D 調音階。

「＋」2 次是 D 調，「＋」3 次→♭E 調

「＋」4 次→E 調、「＋」5 次→F 調、「＋」6 次→♭G 調

「－」1 次則琴鍵彈出的音階為 B 調。

「－」2 次則 ♭B 調、「－」3 次→A 調。

「－」4 次→♭A 調、「－」5 次→G 調、「－」6 次→♭G 調

等等餘此類推。（各廠牌黑白鍵電子琴的移調方式請參考其相關「說明書」或「操作手冊」或「使用手冊」）。

B.音程：

音程就是判讀琴鍵上各音階之距離其單位稱為「度」。

首先來簡化琴鍵上各鍵名稱；即琴鍵上各位置均以「唱名」來直接表示，將此適合長青族學琴謂「長青流派」音階表示法。如下圖：

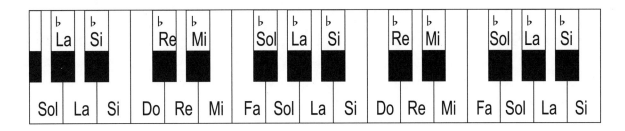

然如此表示方式不盡理想，於是可將俗稱「簡譜」用的 1、2、3、4、5、6、7 等與唱名 Do、Re、Mi、Fa、So、La、Si 溶為一體；即「1」唱為 Do、「2」唱為 Re、「3」唱為 Mi、「4」唱為 Fa、「5」唱為 Sol、「6」唱名 La、「7」唱為 Si；即是表示為 1←Do、2←Re、3←Mi、4←Fa、5←Sol、6←La、7←Si。如此簡潔的琴鍵唱名對應位置及音程如下圖：音程以 1（Do）為根音（基準音）。〔實際「長青流派」音階唱名〕

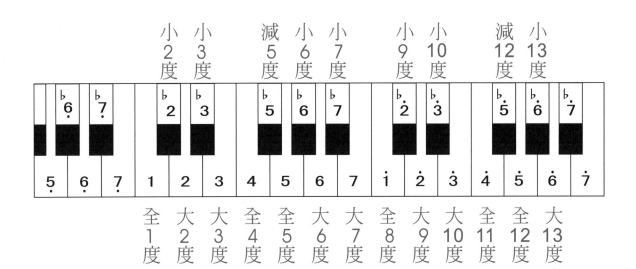

心想事成　心想樹成

　　由上圖琴鍵唱名以 1（Do）為根音，對應各唱名的音程圖。可知唱名♭2（♭Re）→1（Do）差 1 個半音，故♭2（♭Re）的音程小 2 度。唱名 2（Re）→1（Do）差 1 個全音故 2（Re）的音程稱為大 2 度。唱名♭3（♭Mi）→1（Do）音階 3 個半音，（1 全音+1 半音）稱♭3（♭Mi）音程為小 3 度。唱名 3（Mi）→1（Do）音階為 2 個全音稱 3（Mi）音程為大 3 度。唱名♭6（♭La）音程為小 6 度。唱名 6（La）音程為大 6 度。唱名♭7（♭Si）音程為小 7 度。唱名 7（Si）音程為大 7 度。然唱名 1（Do）、4（Fa）、5（Sol）、i（Do）等為完全諧和音程於是定義 1（Do）音程為全 1 度，4（Fa）音程為全 4 度，5（Sol）音程為全 5 度，i（Do）音程為全 8 度。

　　音程（以 1（Do）為根音）另一種表示如下圖：

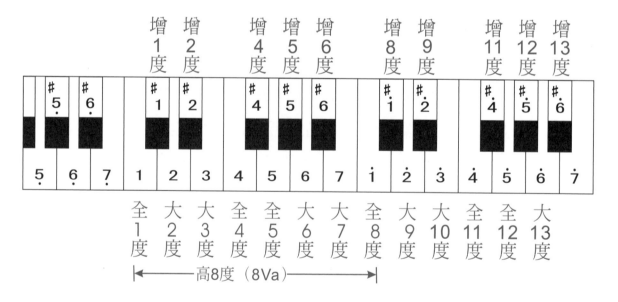

※註：唱名 1（Do）、4（Fa）、5（Sol）、i（Do）為完全諧和音程。唱名 2（Re）、3（Mi）、6（La）、7（Si）為不完全諧和音程。唱名♭2、♭3、♭6、♭7（或♯1、♯2、♯5、♯6）為不諧和音程。

總結：每個唱名均可作根音，而其間相對音程“度”如下表：

　　（換言之，音名：C、F、G為完全諧和音程，D、E、A、B為不完全諧和音程♭D、♭E、♭G、♭A、♭B為不諧和音程）。

根音（基準）唱名

本表琴鍵唱名對應根音唱名如下圖箭頭方向：

琴鍵唱名 ──→ 根音
　　　　　　　？？？

註：本表各根音唱名間不適用。

琴鍵唱名	1	b2	2	b3	3	4	b5	5	b6	6	b7	7	i	b2̇	2̇	b3̇	3̇	4̇	b5̇
1	全1度																		
b2	小2度	全1度																	
2	大2度	小2度	全1度																
b3	小3度	大2度	小2度	全1度															
3	大3度	小3度	大2度	小2度	全1度														
4	全4度	大3度	小3度	大2度	小2度	全1度													
b5	減5度	全4度	大3度	小3度	大2度	小2度	全1度												
5	全5度	減5度	全4度	大3度	小3度	大2度	小2度	全1度											
b6	小6度	全5度	減5度	全4度	大3度	小3度	大2度	小2度	全1度										
6	大6度	小6度	全5度	減5度	全4度	大3度	小3度	大2度	小2度	全1度									
b7	小7度	大6度	小6度	全5度	減5度	全4度	大3度	小3度	大2度	小2度	全1度								
7	大7度	小7度	大6度	小6度	全5度	減5度	全4度	大3度	小3度	大2度	小2度	全1度							
i	全8度	大7度	小7度	大6度	小6度	全5度	減5度	全4度	大3度	小3度	大2度	小2度	全1度						
b2̇	小9度	全8度	大7度	小7度	大6度	小6度	全5度	減5度	全4度	大3度	小3度	大2度	小2度	全1度					
2̇	大9度	小9度	全8度	大7度	小7度	大6度	小6度	全5度	減5度	全4度	大3度	小3度	大2度	小2度	全1度				
b3̇	小10度	大9度	小9度	全8度	大7度	小7度	大6度	小6度	全5度	減5度	全4度	大3度	小3度	大2度	小2度	全1度			
3̇	大10度	小10度	大9度	小9度	全8度	大7度	小7度	大6度	小6度	全5度	減5度	全4度	大3度	小3度	大2度	小2度	全1度		
4̇	全11度	大10度	小10度	大9度	小9度	全8度	大7度	小7度	大6度	小6度	全5度	減5度	全4度	大3度	小3度	大2度	小2度	全1度	
b5̇	減12度	全11度	大10度	小10度	大9度	小9度	全8度	大7度	小7度	大6度	小6度	全5度	減5度	全4度	大3度	小3度	大2度	小2度	全1度
5̇	全12度	減12度	全11度	大10度	小10度	大9度	小9度	全8度	大7度	小7度	大6度	小6度	全5度	減5度	全4度	大3度	小3度	大2度	小2度
b6̇	小13度	全12度	減12度	全11度	大10度	小10度	大9度	小9度	全8度	大7度	小7度	大6度	小6度	全5度	減5度	全4度	大3度	小3度	大2度
6̇	大13度	小13度	全12度	減12度	全11度	大10度	小10度	大9度	小9度	全8度	大7度	小7度	大6度	小6度	全5度	減5度	全4度	大3度	小3度

心想事成　心想樹成

三、大調／小調首調式唱名對應「琴鍵」位置

　　一輛滿載遊覽車上伴唱機（Kola OK）播放著遊客點唱歌曲。於點唱歌曲播放前常聽到「女 key、男 key、女 key＋1、男 key＋1…」等歌者的提注聲。即一首歌曲隨著唱者不同，曲調亦因人而異。亦或一首歌曲於不同樂段改變曲調（轉調），使用電子琴「移調鍵」操作是不盡理想。現代各廠牌電子琴可使用「面板記憶」來處理，但亦未必是良方。

　　「長青流派」電子琴攻略，即將各曲調唱名以首調式唱名方式對應於「琴鍵」相對位置，曲調旋律直接於琴鍵彈奏，如下圖列：

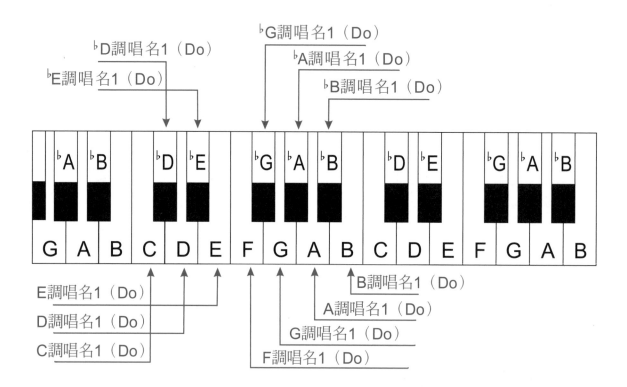

　　在分別列出各「調」唱名琴鍵位置前先來定義：

大調（Major/Maj/maj/M）唱名爲 1、2、3、4、5、6、7。自然小調（Minor/Min/min/m）唱名爲 1、2、♭3、4、5、♭6、♭7。

以下列出各大／小調，首調式唱名於琴鍵的對應位置：

(一) C大調

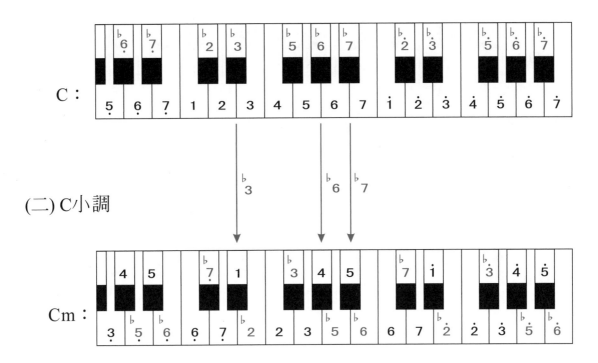

(二) C小調

(三)♭D大調

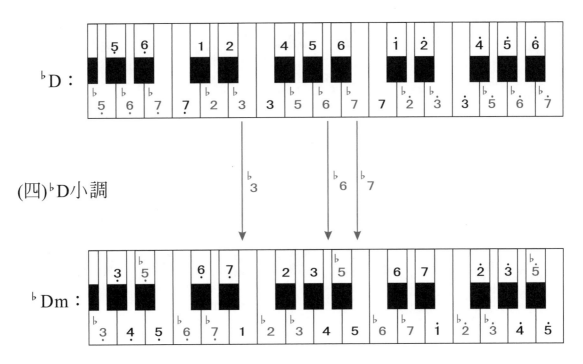

(四)♭D小調

心想事成　心想樹成

(五) D大調

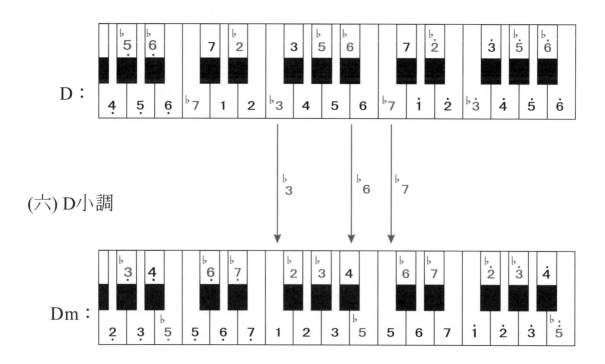

(六) D小調

(七) ♭E大調

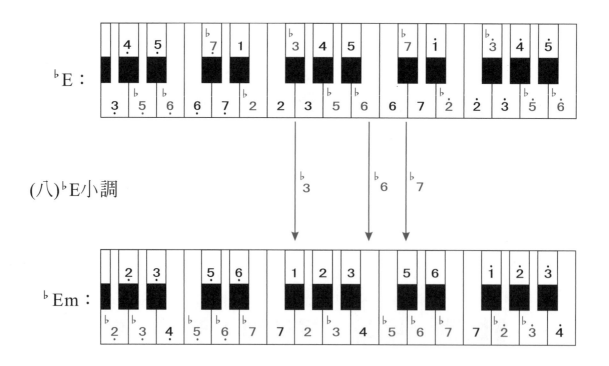

(八) ♭E小調

(九) E大調

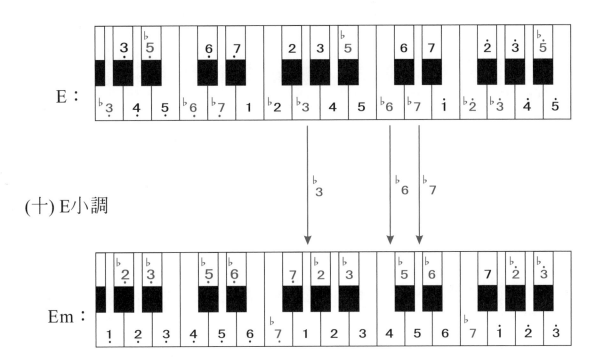

(十) E小調

(十一) F大調

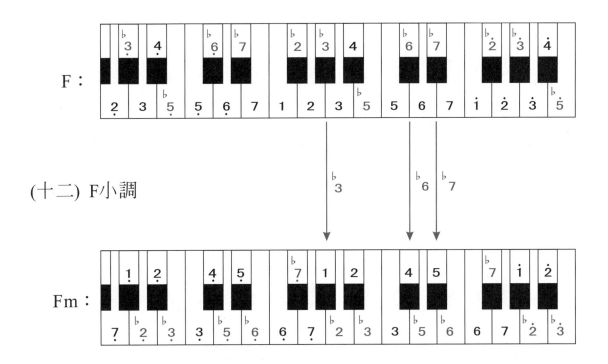

(十二) F小調

心想事成　心想樹成

(十三) ♭G大調

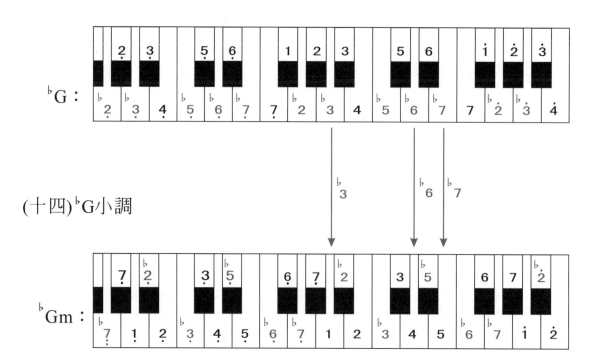

(十四) ♭G小調

(十五) G大調

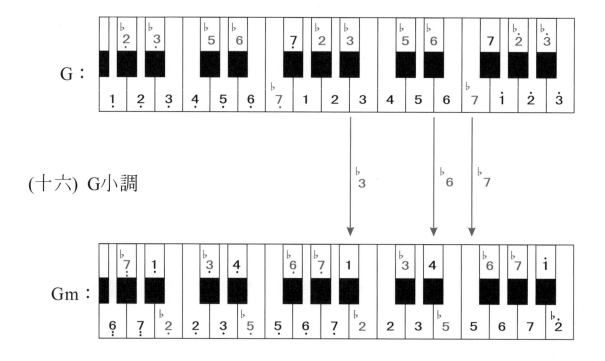

(十六) G小調

心想事成　心想樹成

(十七)♭A大調

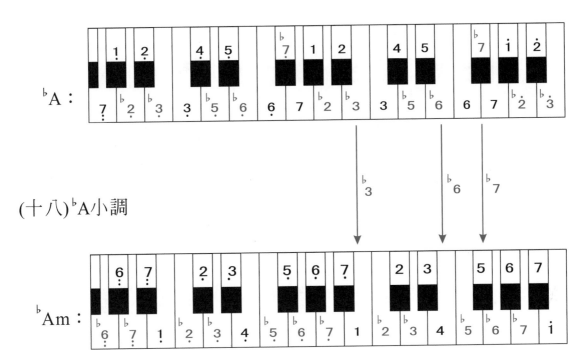

(十八)♭A小調

(十九) A大調

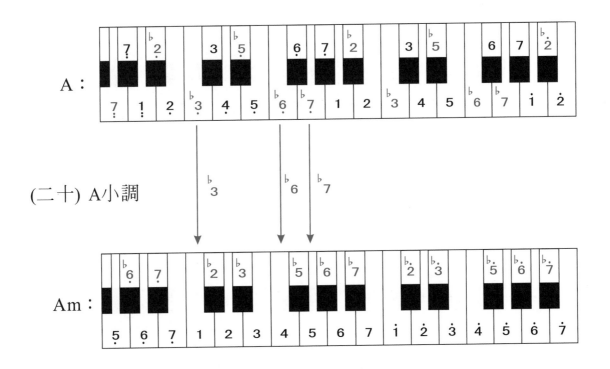

(二十) A小調

心想事成　心想樹成

(廿一) ♭B大調

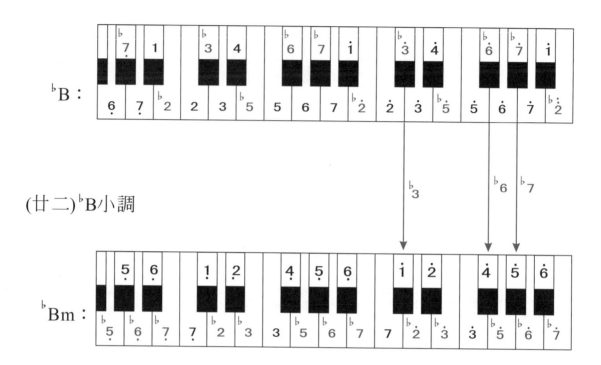

(廿二) ♭B小調

(廿三) B大調

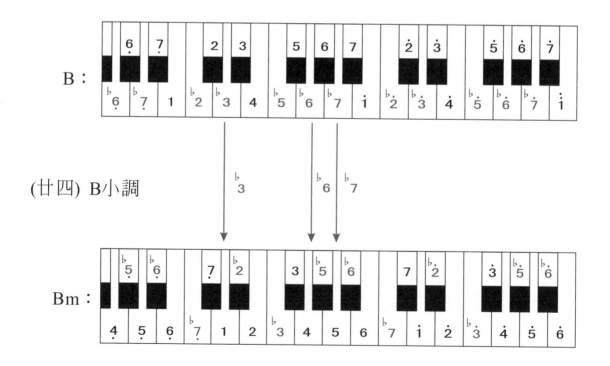

(廿四) B小調

如以上大調／小調（關係大、小調）共二十四組。然其中每一小調均各自對應著相同唱名之大調：Cm（C 小調）與 ♭E 大調唱名相同，♭Dm（♭D 小調）與 E 大調唱名相同、Dm（D 小調）與 F 大調同、♭Em（♭E 小調）與 ♭G 大調相同、Em（E 小調）與 G 大調同、Fm（F 小調）與 ♭A 大調相同、♭Gm（♭G 小調）與 A 大調同、Gm（G 小調）與 ♭B 大調相同、♭Am（♭A 小調）與 B 大調同、Am（A 小調）與 C 大調相同、♭Bm（♭B 小調）與 ♭D 大調同、Bm（B 小調）與 D 大調相同。

亦即簡化表示如下：

Cm→♭E、♭Dm→E、Dm→F、♭Em→♭G、Em→G、Fm→♭A、♭Gm→A、Gm→♭B、♭Am→B、Am→C、♭Bm→♭D、Bm→D。

如此琴鍵首調式唱名法就僅有十二組音調。

四、唱名和弦組合

「電子琴」就是有樂曲弦律自動伴奏功能才稱爲電子琴。一台電子琴，無論是 88 鍵、76 鍵、61 鍵都可設定分鍵點；將琴鍵化分爲左聲部及右聲部。即於面板上設定（選定）各類伴奏形式（Style）之一，啓動同步，左手彈奏左聲部所設定伴奏旋律。而右手彈奏已設定（選定）音色（Tone, Voice）右聲部樂曲主旋律。伴奏旋律必須與主旋律合成和諧悅耳之音律組合。則伴奏要隨著主旋律音階變化，彈奏與之匹配的音程達成美妙音律組合。此在樂理上稱爲「和弦」（Chord）。

「和弦」需有三個（含三個）以上唱名音程組成才稱爲和弦，否則

心想事成　心想樹成

不構成和弦。約有齊奏和弦，分散和弦，分解合弦等彈奏方式。

　　和弦的組合分為「大」、「小」、「屬」等三族群：（屬為全 5 度屬音和弦）

「大」：大三和弦＝根音→大 3 度音→全 5 度音。

「小」：小三和弦＝根音→小 3 度音→全 5 度音。

　　　　小七和弦＝根音→「大或小」3 度音→全 5 度音→小 7 度音。

　　當然還有大七和弦＝根音→「大或小」3 度音→全 5 度音→大 7 度音。

和弦音程組合如下列各圖：

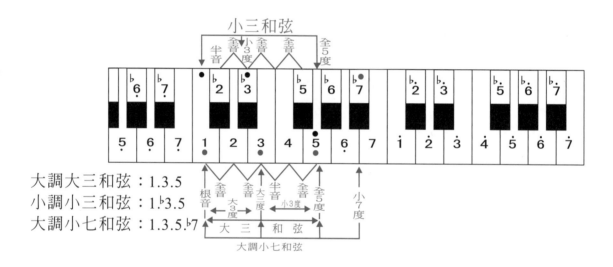

大調大三和弦：1.3.5
小調小三和弦：1.♭3.5
大調小七和弦：1.3.5.♭7

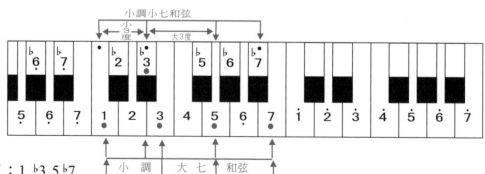

小調：
小七和弦：1.♭3.5.♭7
大七和弦：1.♭3.5.7
大調：
大七和弦：1.3.5.7

心想事成　心想樹成

五、唱名和弦名稱

和弦之命名依大調、小調之音名或唱名而定，共組合如下：

(一)大調（Major/Maj/maj/M）

A.大三和弦（本位和弦）

1.C（大調 C 和弦）〔1、3、5〕← F 大調屬和弦

2.D（大調 D 和弦）〔2、#4（b5）、6〕← G 大調屬和弦

3.E（大調 E 和弦）〔3、#5（b6）、7〕← A 大調屬和弦

4.F（大調 F 和弦）〔4、6、1〕← bB 大調屬和弦

5.G（大調 G 和弦）〔5、7、2〕← C 大調屬和弦

6.A（大調 A 和弦）〔6、#1（b2）、3〕← D 大調屬和弦

7.B（大調 B 和弦）〔7、#2（b3）、#4（b5）〕← E 大調屬和弦

B.大調小七和弦（本位和弦）

1.C$_7$（C 大調小七和弦）〔1、3、5、b7〕← F 大調屬七和弦

2.D$_7$（D 大調小七和弦）〔2、#4、6、1〕← G 大調屬七和弦

3.E$_7$（E 大調小七和弦）〔3、#5、7、2〕← A 大調屬七和弦

4.F$_7$（F 大調小七和弦）〔4、6、1、b3〕← bB 大調屬七和弦

5.G$_7$（G 大調小七和弦）〔5、7、2、4〕← C 大調屬七和弦

6.A$_7$（A 大調小七和弦）〔6、#1、3、5〕← D 大調屬七和弦

7.B$_7$（B 大調小七和弦）〔7、#2、#4、6〕← E 大調屬七和弦

C.大七和弦（本位和弦）

1.C$_{M7}$（C maj 7）（C 大調大七和弦）〔1、3、5、7〕

2.D$_{M7}$（D maj 7）（D 大調大七和弦）〔2、#4（b5）、6、#1（b2）〕

3.E$_{M7}$（E maj 7）（E 大調大七和弦）〔3、#5（b6）、7、#2（b3）〕

4.F$_{M7}$（F maj 7）（F 大調大七和弦）〔4、6、1、3〕

5.G$_{M7}$（G maj 7）（G 大調大七和弦）〔5、7、2、#4（b5）〕

6.A$_{M7}$（A maj 7）（A 大調大七和弦）〔6、#1（b2）、3、#5（b6）〕

7.B$_{M7}$（B maj 7）（B 大調大七和弦）〔7、#2（b3）、#4（b5）、#6（b7）〕

(二)小調（Minor/Min/min/m）

A.小三和弦（本位和弦）

1.Cm（C 小調小三和弦）〔1、♭3、5〕

2.Dm（D 小調小三和弦）〔2、4、6〕

3.Em（E 小調小三和弦）〔3、5、7〕

4.Fm（F 小調小三和弦）〔4、♭6（♯5）、1〕

5.Gm（G 小調小三和弦）〔5、♭7（♯6）、2〕

6.Am（A 小調小三和弦）〔6、1、3〕

7.Bm（B 小調小三和弦）〔7、2、♯4（♭5）〕

B.小調小七和弦（本位和弦）

1.Cm7（C 小調小七和弦）〔1、♭3、5、♭7〕

2.Dm7（D 小調小七和弦）〔2、4、6、1〕

3.Em7（E 小調小七和弦）〔3、5、7、2〕

4.Fm7（F 小調小七和弦）〔4、♭6、1、♭3〕

5.Gm7（G 小調小七和弦）〔5、♭7、2、4〕

6.Am7（A 小調小七和弦）〔6、1、3、5〕

7.Bm7（B 小調小七和弦）〔7、2、♯4、6〕

C 小調大七和弦（本位和弦）

1.CmM7（Cm maj 7）（C 小調大七和弦）〔1、♭3、5、7〕

2.DmM7（Dm maj 7）（D 小調大七和弦）〔2、4、6、♭2〕

3.EmM7（Em maj 7）（E 小調大七和弦）〔3、5、7、♭3〕

4.FmM7（Fm maj 7）（F 小調大七和弦）〔4、♭6、1、3〕

5.GmM7（Gm maj 7）（G 小調大七和弦）〔5、♭7、2、♭5〕

6.AmM7（Am maj 7）（A 小調大七和弦）〔6、1、3、♭6〕

7.BmM7（Bm maj 7）（B 小調大七和弦）〔7、2、♯4、♭7〕

以上為古典音樂所使用的和弦；但近代音樂發展許多曲風如搖滾（Rock）、搖擺（Swing）、爵士（Jazz）、饒舌&藍調（Rap & Bule, R & B）等等更發展出更多和弦，本手冊就不敘述。

每一個唱名和弦均可轉位，分別為：本位（Basic）第一轉位
（1st Transposion）、第二轉位（2nd Transposion）、第三轉位
（3th Transposion）（有四個唱名和弦者用）。

以下以1小節唱名和弦譜（俗稱簡譜）為例：

例一：

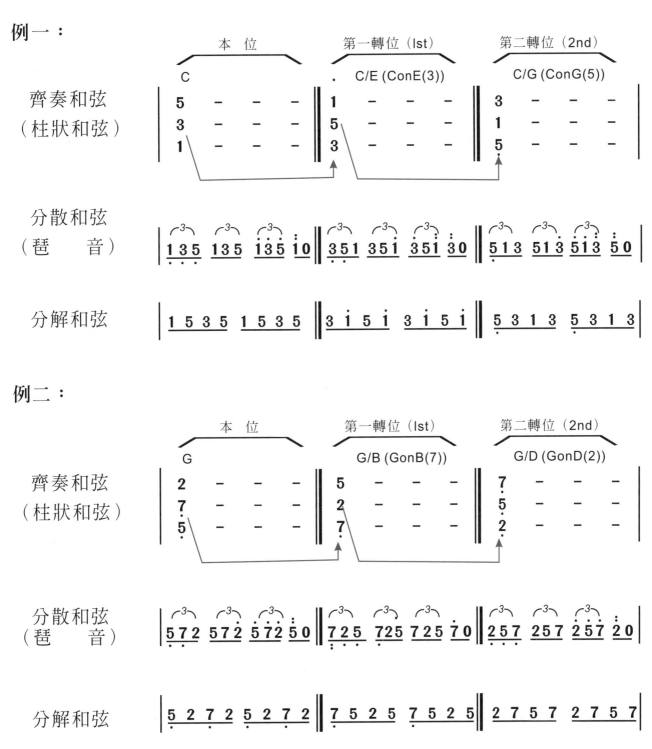

例二：

心想事成　心想樹成

六、首調式唱名和弦符號

　　早期電子計算機程式碼有一種稱之十六進位（Hexadecima）的機械碼：0、1、2、3、4、5、6、7、8、9、A、B、C、D、E、F 等 16 位數；其中 A 代表 10，B 代表 11、C 代表 12、D 代表 13、E 代表 14、F 代表 15。同理以英文字母爲代號之概念，將古典音樂和弦名稱與首調式唱名再溶爲一體，蛻變爲「長青流派」之唱名「和弦符號」（適合長青族群）。換言之將古典和弦之內函，以唱名和弦代號稱之。例 "C" 爲唱名 1、3、5 之和弦代號。"Dm" 爲唱名 2、4、6 之和弦代號。"Em" 爲唱名 3、5、7 之和弦代號。"F" 爲唱名 4、6、1 之和弦代號。"G" 爲唱名 5、7、2 之和弦代號。"Am" 爲唱名 6、1、3 之和弦代號。"B" 爲唱名 7、$^{\#}$2、$^{\#}$4 之和弦代號…等等。如此將這些和弦代號一體適用於「琴鍵」上 12 個音調（調式）。爲了分辨各調式的唱名和弦，須定義「和弦符號」。

　　和弦符號定義如下："C" 爲 C 調之 C 和弦符號；"$\frac{C}{D}$"（C of D）爲 D 調之 C 和弦符號；"$\frac{C}{E}$"（C of E）爲 E 調之 C 和弦符號；"$\frac{C}{F}$"（C of F）爲 F 調之 C 和弦符號；"$\frac{C}{G}$"（C of G）爲 G 調之和弦符號；"$\frac{C}{A}$"（C of A）爲 A 調之 C 和弦符號；"$\frac{C}{B}$"（C of B）爲 B 調之 C 和弦符號……；"Cm" 爲 C 調之 Cm 和弦符號；"$\frac{Cm}{D}$"（Cm of D）爲 D 調 Cm 和弦符號；"$\frac{Cm}{E}$"（Cm of E）爲 E 調 Cm 和弦符號……"$\frac{Cm}{B}$"（Cm of B）爲 B 調之 Cm 和弦符號；……"Dm" 爲 C 調之 Dm 和弦符號；"$\frac{Dm}{D}$"（Dm of D）爲 D 調之 Dm 和弦符號；"$\frac{Dm}{E}$"（Dm of E）爲 E 調之 Dm 和弦符號……等等。茲將「琴鍵」12 個主調相對應的和弦符號列表如下：

心想事成　心想樹成

(一)大調（Major/Maj/maj/M）

A.大三和弦符號表

代號 / 和弦符號 / 調名	C	D	E	F	G	A	B
首調唱名（本位）	135	2#46	3#57	461	572	6#13	7#2#4
C	C	D	E	F	G	A	B
♭D	C/♭D	D/♭D	E/♭D	F/♭D	G/♭D	A/♭D	B/♭D
D	C/D	D/D	E/D	F/D	G/D	A/D	B/D
♭E	C/♭E	D/♭E	E/♭E	F/♭E	G/♭E	A/♭E	B/♭E
E	C/E	D/E	E/E	F/E	G/E	A/E	B/E
F	C/F	D/F	E/F	F/F	G/F	A/F	B/F
♭G	C/♭G	D/♭G	E/♭G	F/♭G	G/♭G	A/♭G	B/♭G
G	C/G	D/G	E/G	F/G	G/G	A/G	B/G
♭A	C/♭A	D/♭A	E/♭A	F/♭A	G/♭A	A/♭A	B/♭A
A	C/A	D/A	E/A	F/A	G/A	A/A	B/A
♭B	C/♭B	D/♭B	E/♭B	F/♭B	G/♭B	A/♭B	B/♭B
B	C/B	D/B	E/B	F/B	G/B	A/B	B/B

←和弦代號
←首調唱名（本位）
←和弦符號

心想事成　心想樹成

B.大調小七和弦符號表

代號 / 和弦符號 / 調名	C₇	D₇	E₇	F₇	G₇	A₇	B₇	← 和弦代號
	$135^\flat7$	$2^\sharp461$	$3^\sharp572$	$461^\flat3$	5724	$6^\sharp135$	$7^\sharp2^\sharp46$	← 首調唱名（本位）
C	C₇	D₇	E₇	F₇	G₇	A₇	B₇	
♭D	$\frac{C_7}{\flat D}$	$\frac{D_7}{\flat D}$	$\frac{E_7}{\flat D}$	$\frac{F_7}{\flat D}$	$\frac{G_7}{\flat D}$	$\frac{A_7}{\flat D}$	$\frac{B_7}{\flat D}$	
D	$\frac{C_7}{D}$	$\frac{D_7}{D}$	$\frac{E_7}{D}$	$\frac{F_7}{D}$	$\frac{G_7}{D}$	$\frac{A_7}{D}$	$\frac{B_7}{D}$	
♭E	$\frac{C_7}{\flat E}$	$\frac{D_7}{\flat E}$	$\frac{E_7}{\flat E}$	$\frac{F_7}{\flat E}$	$\frac{G_7}{\flat E}$	$\frac{A_7}{\flat E}$	$\frac{B_7}{\flat E}$	
E	$\frac{C_7}{E}$	$\frac{D_7}{E}$	$\frac{E_7}{E}$	$\frac{F_7}{E}$	$\frac{G_7}{E}$	$\frac{A_7}{E}$	$\frac{B_7}{E}$	
F	$\frac{C_7}{F}$	$\frac{D_7}{F}$	$\frac{E_7}{F}$	$\frac{F_7}{F}$	$\frac{G_7}{F}$	$\frac{A_7}{F}$	$\frac{B_7}{F}$	
♭G	$\frac{C_7}{\flat G}$	$\frac{D_7}{\flat G}$	$\frac{E_7}{\flat G}$	$\frac{F_7}{\flat G}$	$\frac{G_7}{\flat G}$	$\frac{A_7}{\flat G}$	$\frac{B_7}{\flat G}$	← 和弦符號
G	$\frac{C_7}{G}$	$\frac{D_7}{G}$	$\frac{E_7}{G}$	$\frac{F_7}{G}$	$\frac{G_7}{G}$	$\frac{A_7}{G}$	$\frac{B_7}{G}$	
♭A	$\frac{C_7}{\flat A}$	$\frac{D_7}{\flat A}$	$\frac{E_7}{\flat A}$	$\frac{F_7}{\flat A}$	$\frac{G_7}{\flat A}$	$\frac{A_7}{\flat A}$	$\frac{B_7}{\flat A}$	
A	$\frac{C_7}{A}$	$\frac{D_7}{A}$	$\frac{E_7}{A}$	$\frac{F_7}{A}$	$\frac{G_7}{A}$	$\frac{A_7}{A}$	$\frac{B_7}{A}$	
♭B	$\frac{C_7}{\flat B}$	$\frac{D_7}{\flat B}$	$\frac{E_7}{\flat B}$	$\frac{F_7}{\flat B}$	$\frac{G_7}{\flat B}$	$\frac{A_7}{\flat B}$	$\frac{B_7}{\flat B}$	
B	$\frac{C_7}{B}$	$\frac{D_7}{B}$	$\frac{E_7}{B}$	$\frac{F_7}{B}$	$\frac{G_7}{B}$	$\frac{A_7}{B}$	$\frac{B_7}{B}$	

心想事成　心想樹成

C.大調大七和弦符號表

和弦符號＼代號／調名	CM7	DM7	EM7	FM7	GM7	AM7	BM7	←和弦代號
	1357	2$^\sharp$46$^\sharp$1	3$^\sharp$57$^\sharp$2	4613	572$^\sharp$4	6$^\sharp$13$^\sharp$5	7$^\sharp$2$^\sharp$4$^\sharp$6	←首調唱名（本位）
C	CM7	DM7	EM7	FM7	GM7	AM7	BM7	
\flatD	$\frac{\text{CM7}}{\flat\text{D}}$	$\frac{\text{DM7}}{\flat\text{D}}$	$\frac{\text{EM7}}{\flat\text{D}}$	$\frac{\text{FM7}}{\flat\text{D}}$	$\frac{\text{GM7}}{\flat\text{D}}$	$\frac{\text{AM7}}{\flat\text{D}}$	$\frac{\text{BM7}}{\flat\text{D}}$	
D	$\frac{\text{CM7}}{\text{D}}$	$\frac{\text{DM7}}{\text{D}}$	$\frac{\text{EM7}}{\text{D}}$	$\frac{\text{FM7}}{\text{D}}$	$\frac{\text{GM7}}{\text{D}}$	$\frac{\text{AM7}}{\text{D}}$	$\frac{\text{BM7}}{\text{D}}$	
\flatE	$\frac{\text{CM7}}{\flat\text{E}}$	$\frac{\text{DM7}}{\flat\text{E}}$	$\frac{\text{EM7}}{\flat\text{E}}$	$\frac{\text{FM7}}{\flat\text{E}}$	$\frac{\text{GM7}}{\flat\text{E}}$	$\frac{\text{AM7}}{\flat\text{E}}$	$\frac{\text{BM7}}{\flat\text{E}}$	
E	$\frac{\text{CM7}}{\text{E}}$	$\frac{\text{DM7}}{\text{E}}$	$\frac{\text{EM7}}{\text{E}}$	$\frac{\text{FM7}}{\text{E}}$	$\frac{\text{GM7}}{\text{E}}$	$\frac{\text{AM7}}{\text{E}}$	$\frac{\text{BM7}}{\text{E}}$	
F	$\frac{\text{CM7}}{\text{F}}$	$\frac{\text{DM7}}{\text{F}}$	$\frac{\text{EM7}}{\text{F}}$	$\frac{\text{FM7}}{\text{F}}$	$\frac{\text{GM7}}{\text{F}}$	$\frac{\text{AM7}}{\text{F}}$	$\frac{\text{BM7}}{\text{F}}$	
\flatG	$\frac{\text{CM7}}{\flat\text{G}}$	$\frac{\text{DM7}}{\flat\text{G}}$	$\frac{\text{EM7}}{\flat\text{G}}$	$\frac{\text{FM7}}{\flat\text{G}}$	$\frac{\text{GM7}}{\flat\text{G}}$	$\frac{\text{AM7}}{\flat\text{G}}$	$\frac{\text{BM7}}{\flat\text{G}}$	←和弦符號
G	$\frac{\text{CM7}}{\text{G}}$	$\frac{\text{DM7}}{\text{G}}$	$\frac{\text{EM7}}{\text{G}}$	$\frac{\text{FM7}}{\text{G}}$	$\frac{\text{GM7}}{\text{G}}$	$\frac{\text{AM7}}{\text{G}}$	$\frac{\text{BM7}}{\text{G}}$	
\flatA	$\frac{\text{CM7}}{\flat\text{A}}$	$\frac{\text{DM7}}{\flat\text{A}}$	$\frac{\text{EM7}}{\flat\text{A}}$	$\frac{\text{FM7}}{\flat\text{A}}$	$\frac{\text{GM7}}{\flat\text{A}}$	$\frac{\text{AM7}}{\flat\text{A}}$	$\frac{\text{BM7}}{\flat\text{A}}$	
A	$\frac{\text{CM7}}{\text{A}}$	$\frac{\text{DM7}}{\text{A}}$	$\frac{\text{EM7}}{\text{A}}$	$\frac{\text{FM7}}{\text{A}}$	$\frac{\text{GM7}}{\text{A}}$	$\frac{\text{AM7}}{\text{A}}$	$\frac{\text{BM7}}{\text{A}}$	
\flatB	$\frac{\text{CM7}}{\flat\text{B}}$	$\frac{\text{DM7}}{\flat\text{B}}$	$\frac{\text{EM7}}{\flat\text{B}}$	$\frac{\text{FM7}}{\flat\text{B}}$	$\frac{\text{GM7}}{\flat\text{B}}$	$\frac{\text{AM7}}{\flat\text{B}}$	$\frac{\text{BM7}}{\flat\text{B}}$	
B	$\frac{\text{CM7}}{\text{B}}$	$\frac{\text{DM7}}{\text{B}}$	$\frac{\text{EM7}}{\text{B}}$	$\frac{\text{FM7}}{\text{B}}$	$\frac{\text{GM7}}{\text{B}}$	$\frac{\text{AM7}}{\text{B}}$	$\frac{\text{BM7}}{\text{B}}$	

心想事成　心想樹成

(二)小調（Minor/Min/min/m）

A.小三和弦符號表

代號 和弦符號 調名	Cm	Dm	Em	Fm	Gm	Am	Bm
首調唱名	1♭35	246	357	4♭61	5♭72	613	72#4
C	Cm	Dm	Em	Fm	Gm	Am	Bm
♭D	Cm/♭D	Dm/♭D	Em/♭D	Fm/♭D	Gm/♭D	Am/♭D	Bm/♭D
D	Cm/D	Dm/D	Em/D	Fm/D	Gm/D	Am/D	Bm/D
♭E	Cm/♭E	Dm/♭E	Em/♭E	Fm/♭E	Gm/♭E	Am/♭E	Bm/♭E
E	Cm/E	Dm/E	Em/E	Fm/E	Gm/E	Am/E	Bm/E
F	Cm/F	Dm/F	Em/F	Fm/F	Gm/F	Am/F	Bm/F
♭G	Cm/♭G	Dm/♭G	Em/♭G	Fm/♭G	Gm/♭G	Am/♭G	Bm/♭G
G	Cm/G	Dm/G	Em/G	Fm/G	Gm/G	Am/G	Bm/G
♭A	Cm/♭A	Dm/♭A	Em/♭A	Fm/♭A	Gm/♭A	Am/♭A	Bm/♭A
A	Cm/A	Dm/A	Em/A	Fm/A	Gm/A	Am/A	Bm/A
♭B	Cm/♭B	Dm/♭B	Em/♭B	Fm/♭B	Gm/♭B	Am/♭B	Bm/♭B
B	Cm/B	Dm/B	Em/B	Fm/B	Gm/B	Am/B	Bm/B

←和弦代號
←首調唱名（本位）
←和弦符號

B.小調小七和弦符號表

代號 調名	Cm7	Dm7	Em7	Fm7	Gm7	Am7	Bm7	←和弦代號
	$1^\flat 3\,5^\flat 7$	2461	3572	$4^\flat 6\,1^\flat 3$	$5^\flat 7\,24$	6135	$72^\sharp 46$	←首調唱名（本位）
C	Cm7	Dm7	Em7	Fm7	Gm7	Am7	Bm7	
♭D	Cm7/♭D	Dm7/♭D	Em7/♭D	Fm7/♭D	Gm7/♭D	Am7/♭D	Bm7/♭D	
D	Cm7/D	Dm7/D	Em7/D	Fm7/D	Gm7/D	Am7/D	Bm7/D	
♭E	Cm7/♭E	Dm7/♭E	Em7/♭E	Fm7/♭E	Gm7/♭E	Am7/♭E	Bm7/♭E	
E	Cm7/E	Dm7/E	Em7/E	Fm7/E	Gm7/E	Am7/E	Bm7/E	
F	Cm7/F	Dm7/F	Em7/F	Fm7/F	Gm7/F	Am7/F	Bm7/F	
♭G	Cm7/♭G	Dm7/♭G	Em7/♭G	Fm7/♭G	Gm7/♭G	Am7/♭G	Bm7/♭G	←和弦符號
G	Cm7/G	Dm7/G	Em7/G	Fm7/G	Gm7/G	Am7/G	Bm7/G	
♭A	Cm7/♭A	Dm7/♭A	Em7/♭A	Fm7/♭A	Gm7/♭A	Am7/♭A	Bm7/♭A	
A	Cm7/A	Dm7/A	Em7/A	Fm7/A	Gm7/A	Am7/A	Bm7/A	
♭B	Cm7/♭B	Dm7/♭B	Em7/♭B	Fm7/♭B	Gm7/♭B	Am7/♭B	Bm7/♭B	
B	Cm7/B	Dm7/B	Em7/B	Fm7/B	Gm7/B	Am7/B	Bm7/B	

心想事成　心想樹成

C.小調大七和弦符號表

代號 和弦符號 調名	CmM7	DmM7	EmM7	FmM7	GmM7	AmM7	BmM7	
	1♭357	246♭2	357♭3	4♭613	5♭72♭5	613♭6	72#4♭7	←和弦代號 ←首調唱名 （本位）
C	CmM7	DmM7	EmM7	FmM7	GmM7	AmM7	BmM7	
♭D	CmM7/♭D	DmM7/♭D	EmM7/♭D	FmM7/♭D	GmM7/♭D	AmM7/♭D	BmM7/♭D	
D	CmM7/D	DmM7/D	EmM7/D	FmM7/D	GmM7/D	AmM7/D	BmM7/D	
♭E	CmM7/♭E	DmM7/♭E	EmM7/♭E	FmM7/♭E	GmM7/♭E	AmM7/♭E	BmM7/♭E	
E	CmM7/E	DmM7/E	EmM7/E	FmM7/E	GmM7/E	AmM7/E	BmM7/E	
F	CmM7/F	DmM7/F	EmM7/F	FmM7/F	GmM7/F	AmM7/F	BmM7/F	
♭G	CmM7/♭G	DmM7/♭G	EmM7/♭G	FmM7/♭G	GmM7/♭G	AmM7/♭G	BmM7/♭G	
G	CmM7/G	DmM7/G	EmM7/G	FmM7/G	GmM7/G	AmM7/G	BmM7/G	←和弦符號
♭A	CmM7/♭A	DmM7/♭A	EmM7/♭A	FmM7/♭A	GmM7/♭A	AmM7/♭A	BmM7/♭A	
A	CmM7/A	DmM7/A	EmM7/A	FmM7/A	GmM7/A	AmM7/A	BmM7/A	
♭B	CmM7/♭B	DmM7/♭B	EmM7/♭B	FmM7/♭B	GmM7/♭B	AmM7/♭B	BmM7/♭B	
B	CmM7/B	DmM7/B	EmM7/B	FmM7/B	GmM7/B	AmM7/B	BmM7/B	

七、首調式唱名和弦符號對應「琴鍵」位置

以下列出古典音樂和弦轉換為「電子琴」各調式唱名和弦符號對應於「琴鍵」位置表：

(一) C大調

1. C和弦符號

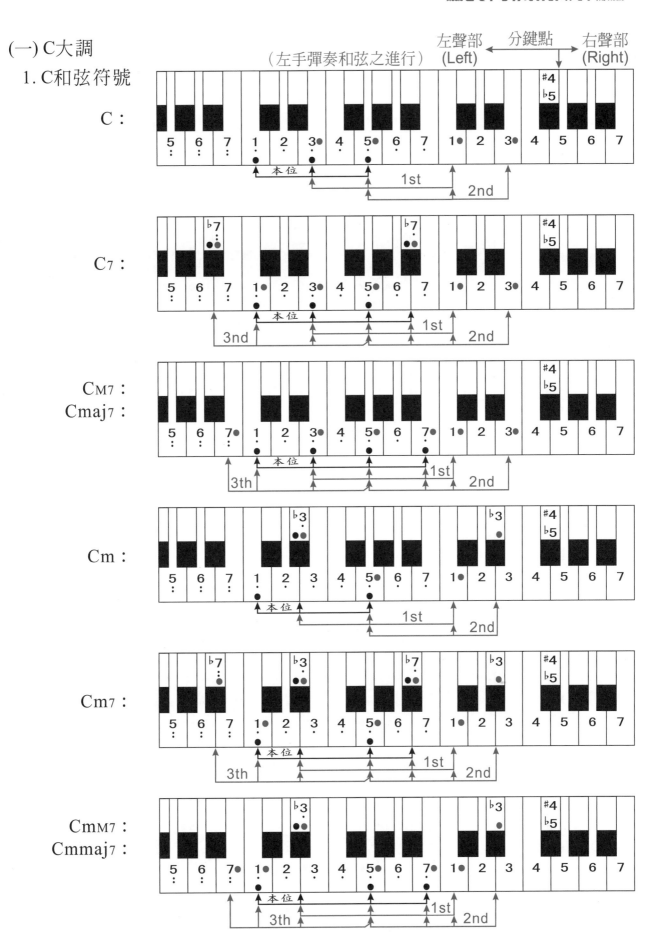

心想事成 心想樹成

2. D和弦符號

左手彈奏 和弦 (Left) ← 分鍵點 → 右手彈奏 主弦律 (Right)

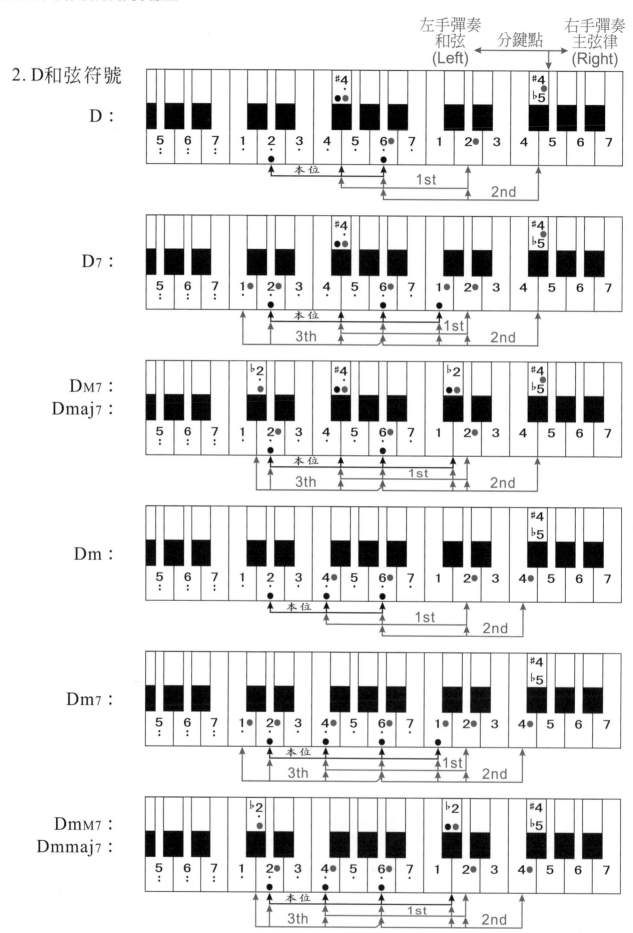

D：

D7：

DM7： Dmaj7：

Dm：

Dm7：

DmM7： Dmmaj7：

心想事成　心想樹成

3. E和弦符號

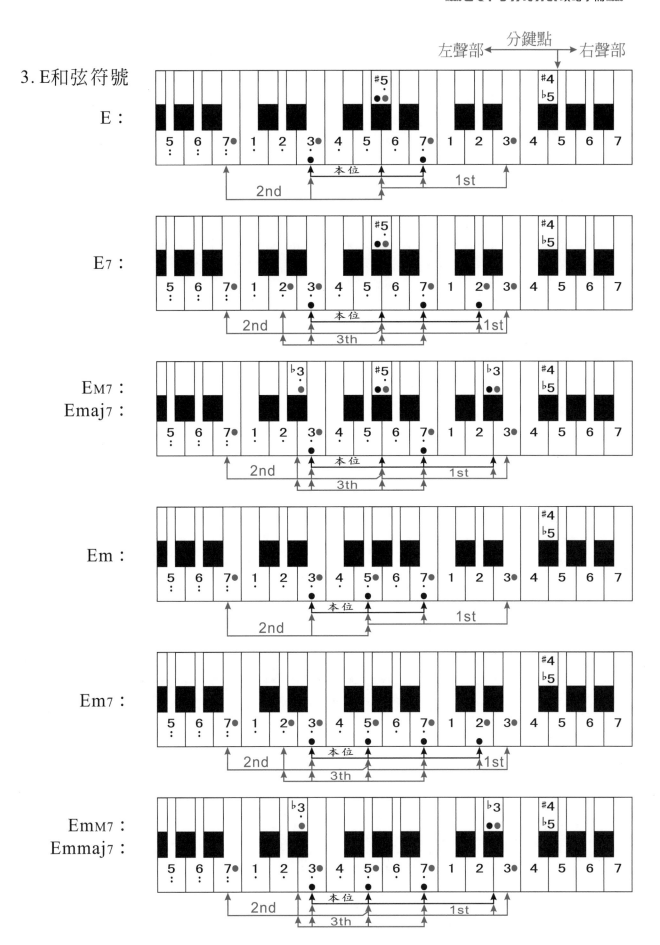

心想事成　心慰樹成

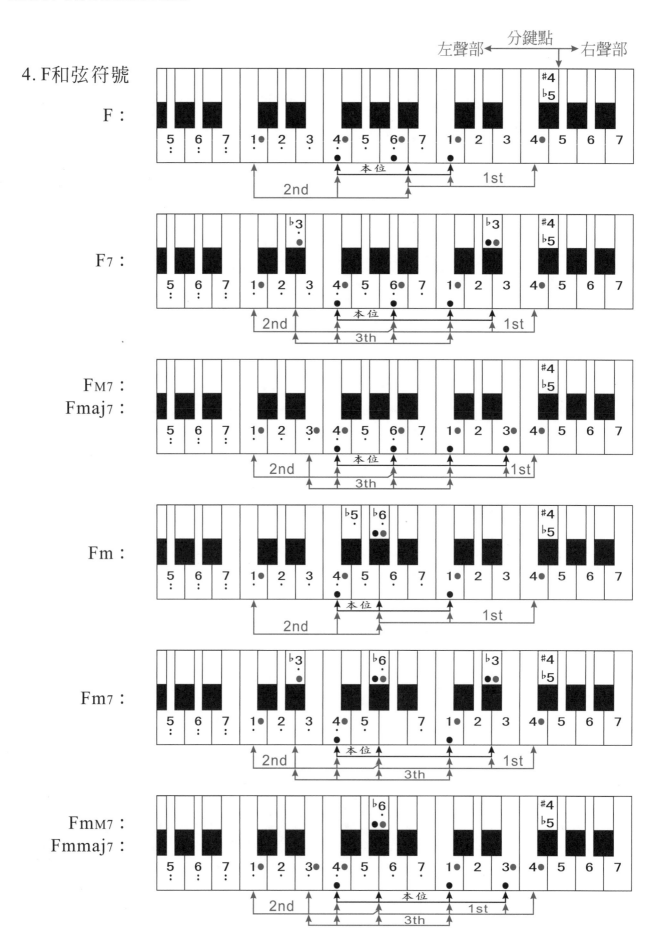

4.F和弦符號

F：

F7：

FM7：
Fmaj7：

Fm：

Fm7：

FmM7：
Fmmaj7：

心想事成　心想樹成

5. G和弦符號

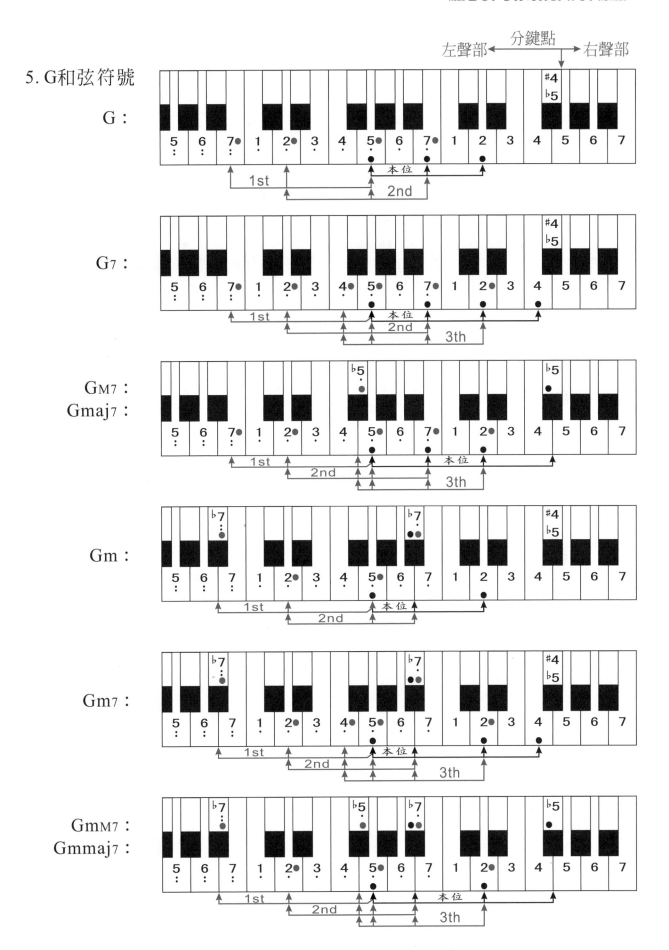

心想事成　心想樹成

6. A和弦符號

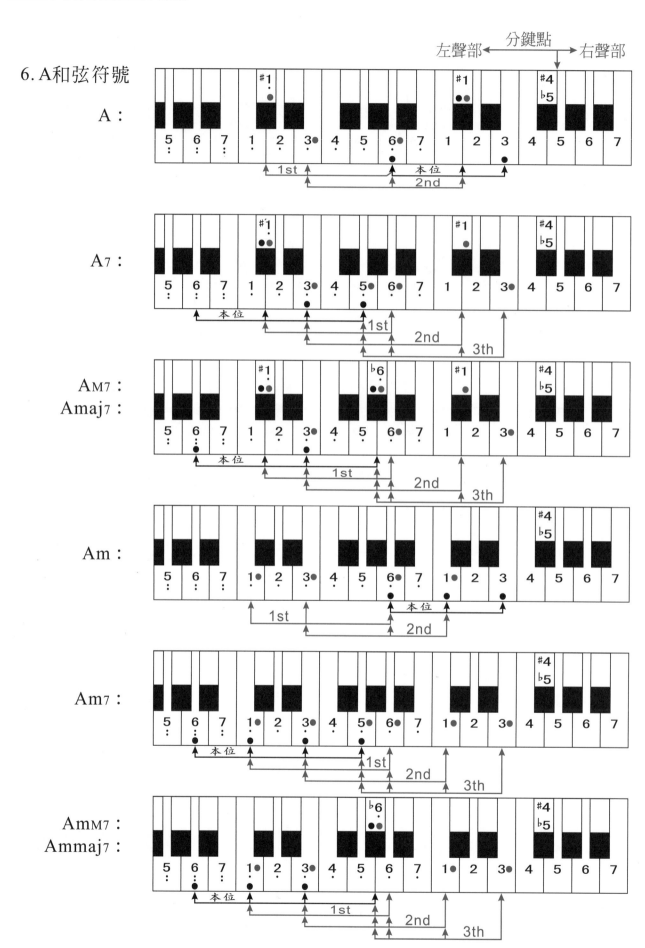

左聲部　分鍵點　右聲部

A：

A7：

AM7：
Amaj7：

Am：

Am7：

AmM7：
Ammaj7：

心想事成　心想樹成

7. B和弦符號

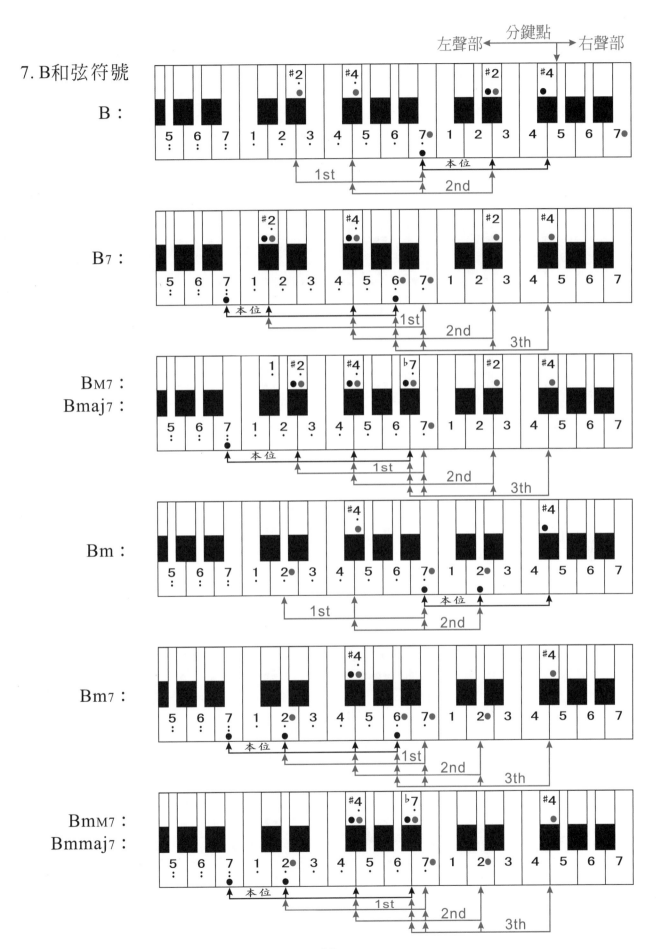

心想事成　心想樹成

(二) $^\flat$D大調

1. $\dfrac{C}{^\flat D}$ 和弦符號

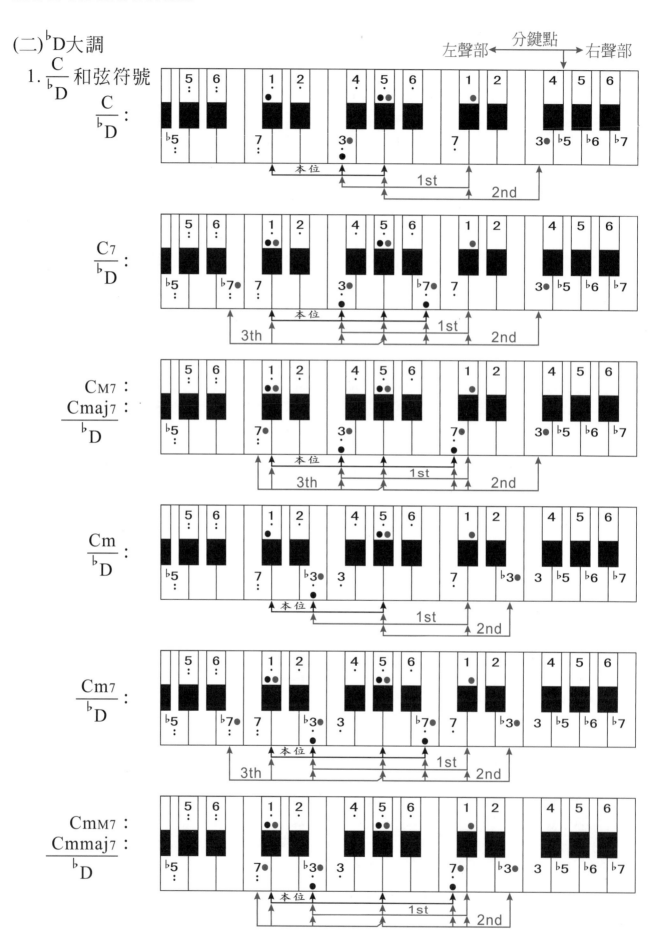

心想事成　心想樹成

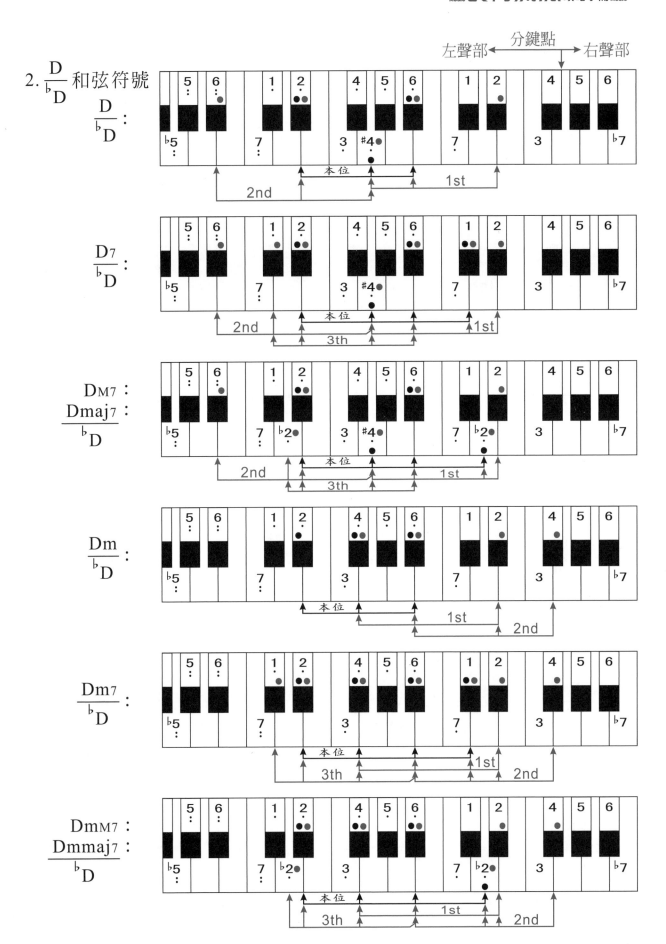

心想事成　心懋樹成

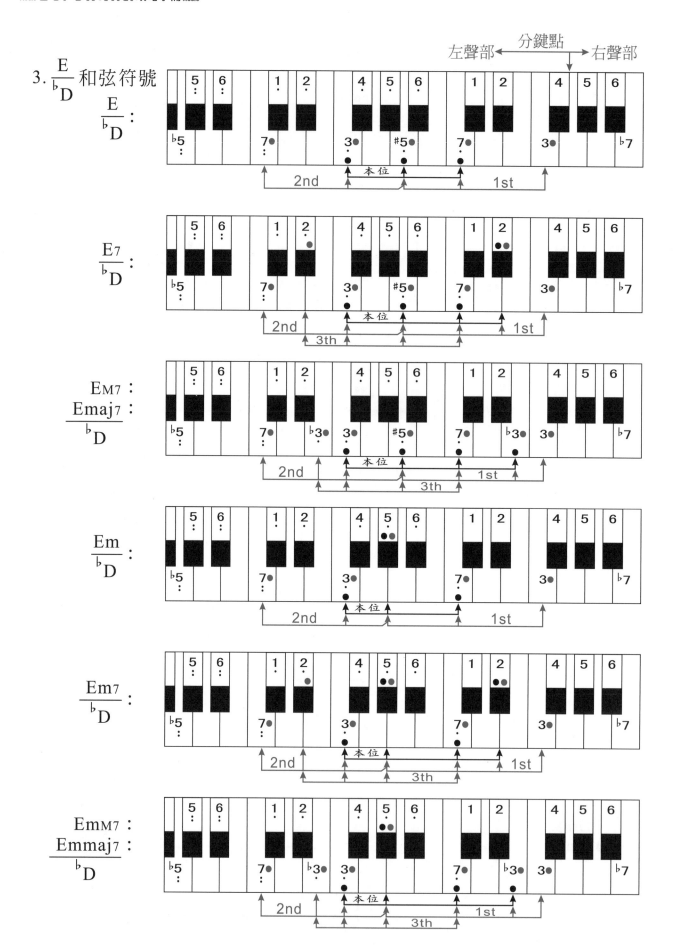

心想事成　心想樹成

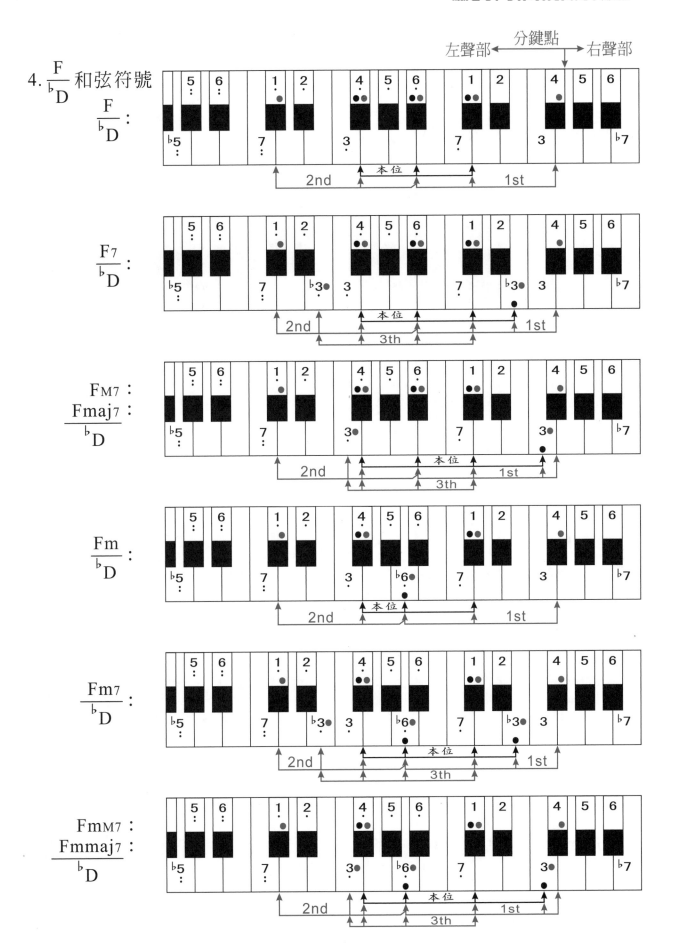

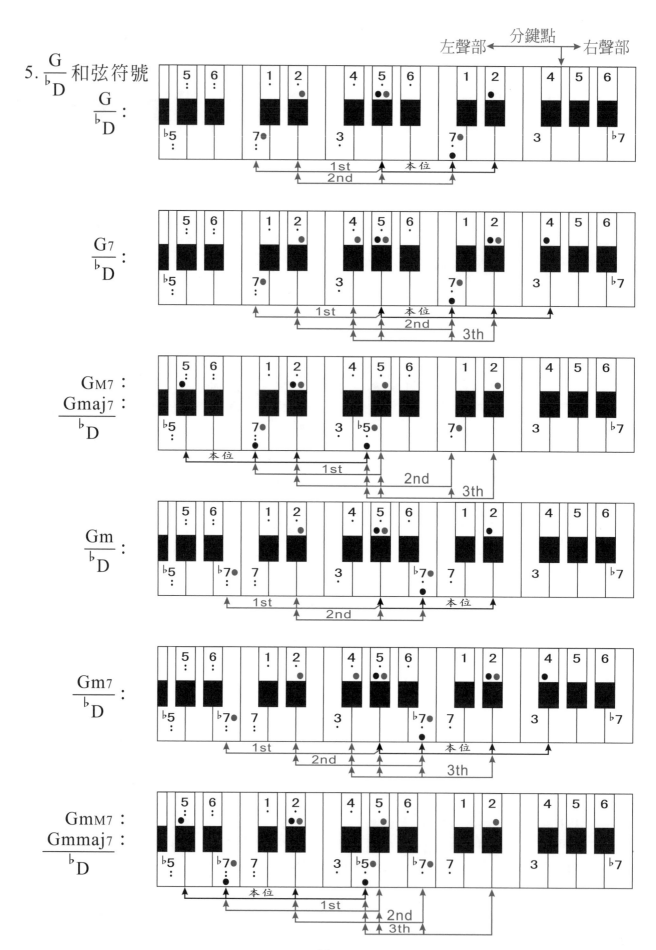

心想事成　心想樹成

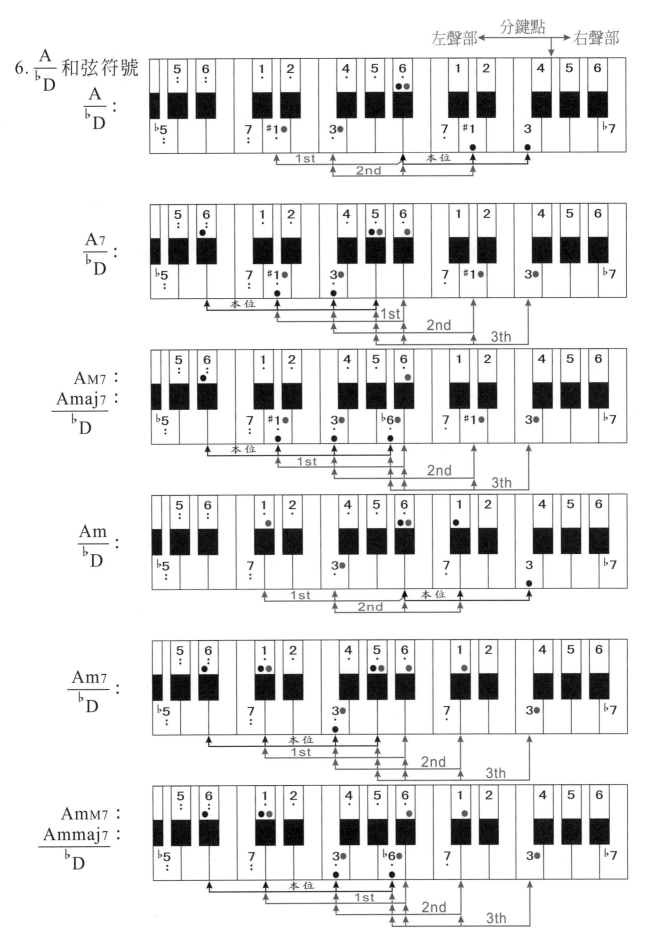

6. $\frac{A}{{}^\flat D}$ 和弦符號

心想事成　心懇樹成

7. $\dfrac{B}{\flat D}$ 和弦符號

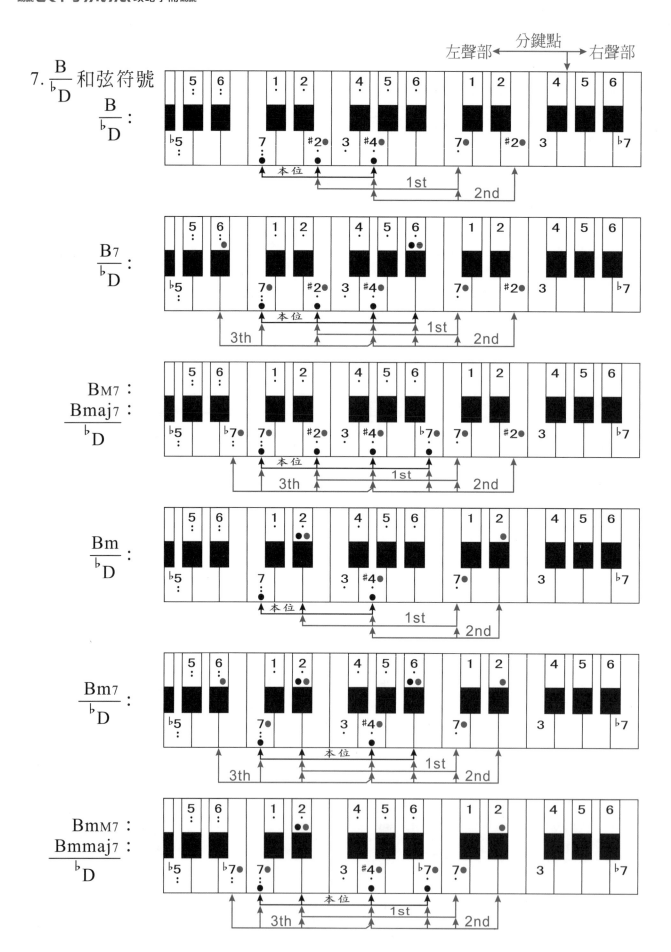

心想事成　心想樹成

(三) D大調

1. $\dfrac{C}{D}$ 和弦符號

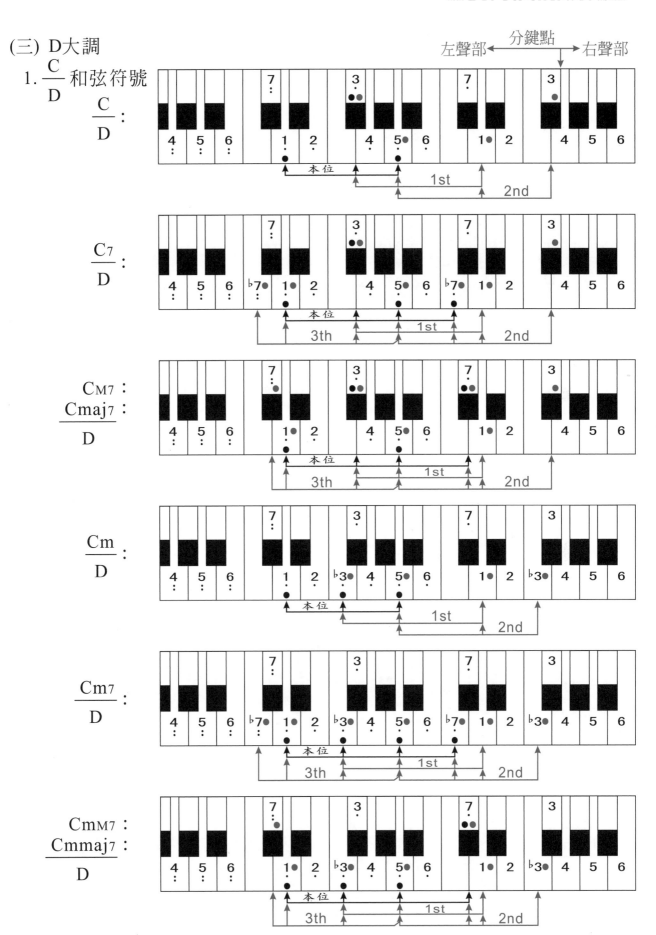

心想事成　心想樹成

2. $\dfrac{D}{D}$ 和弦符號

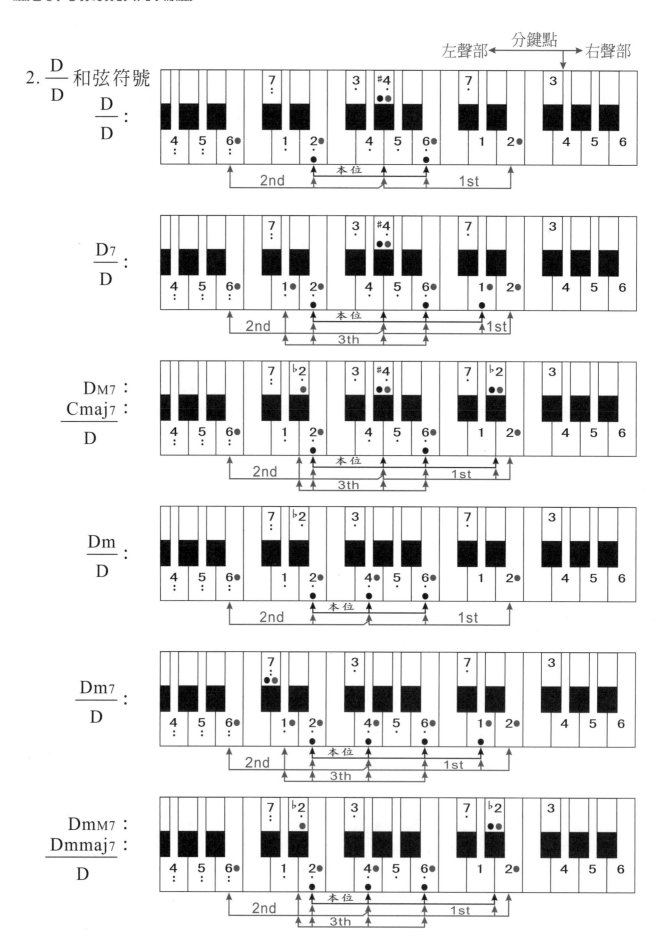

心想事成　心想樹成

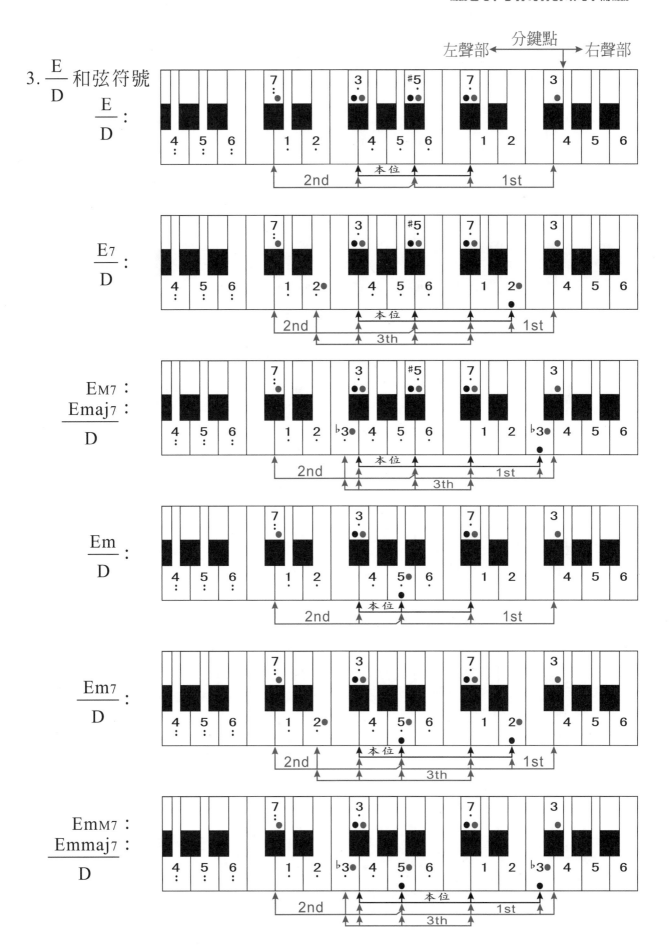

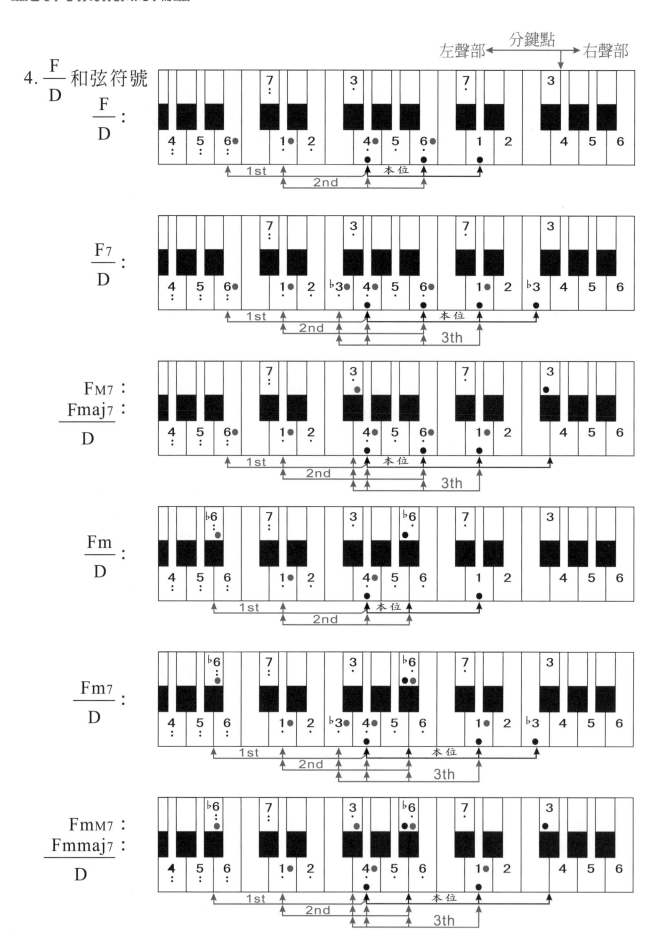

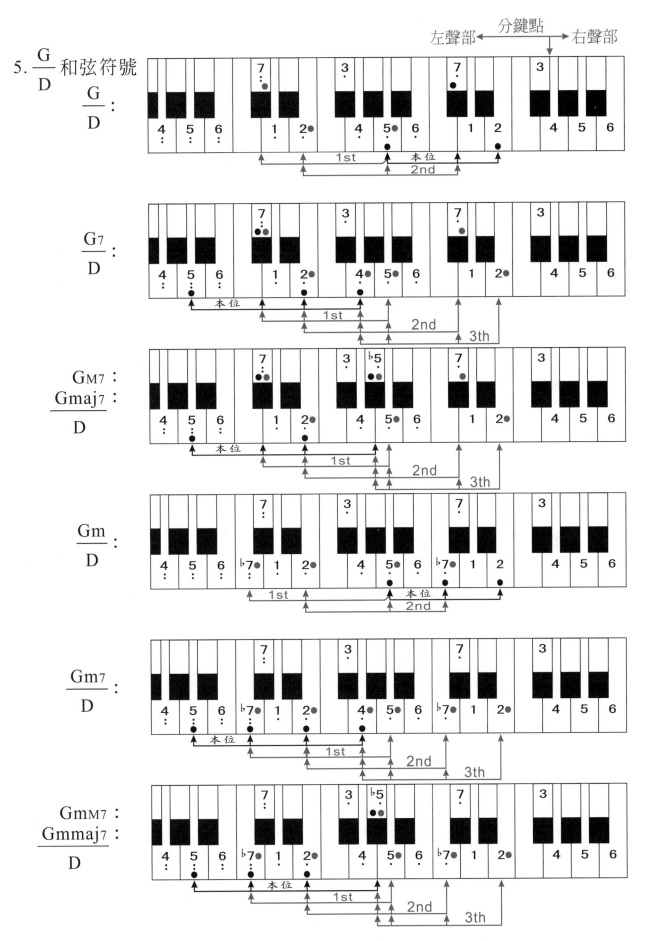

5. $\dfrac{G}{D}$ 和弦符號

心想事成　心想樹成

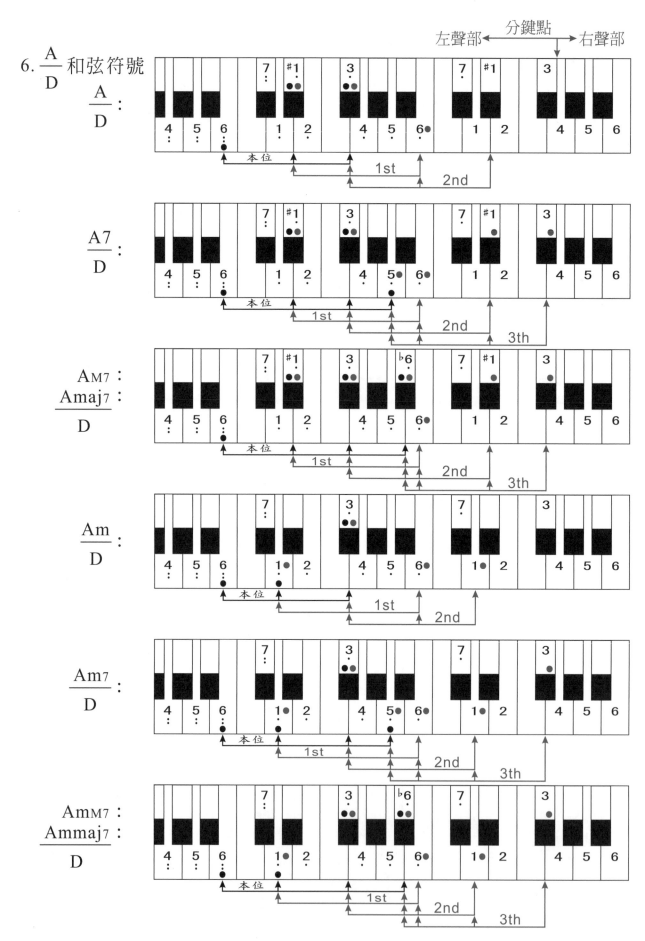

心想事成　心想樹成

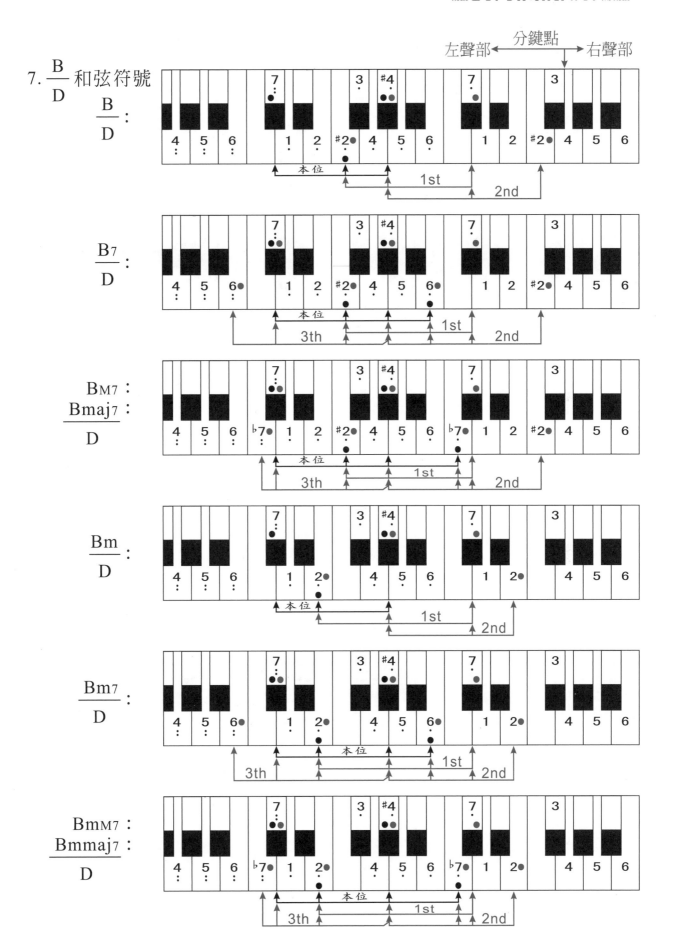

心想事成　心想樹成

(四) ♭E大調

1. $\dfrac{C}{♭E}$ 和弦符號

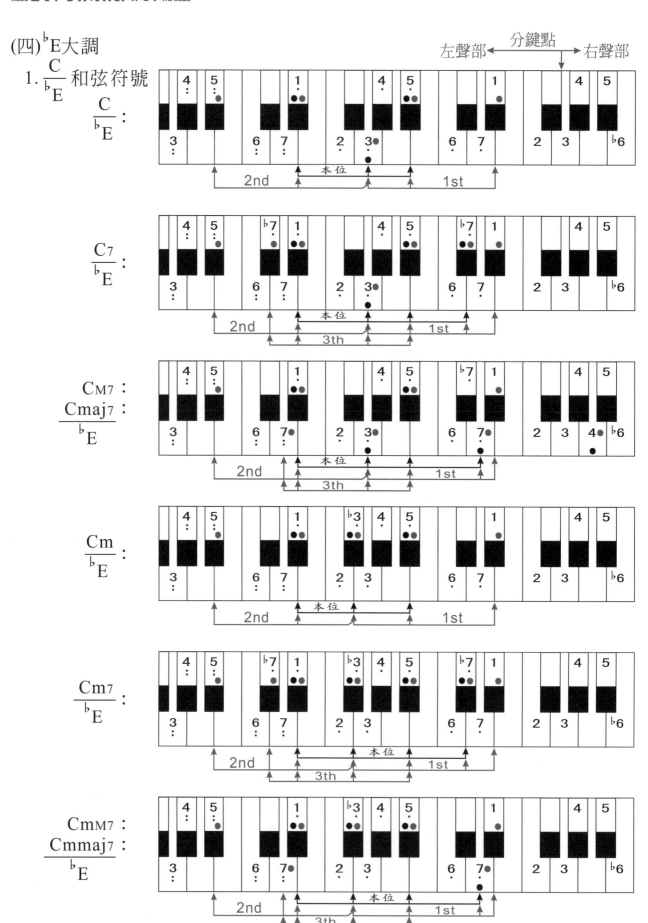

心想事成　心想樹成

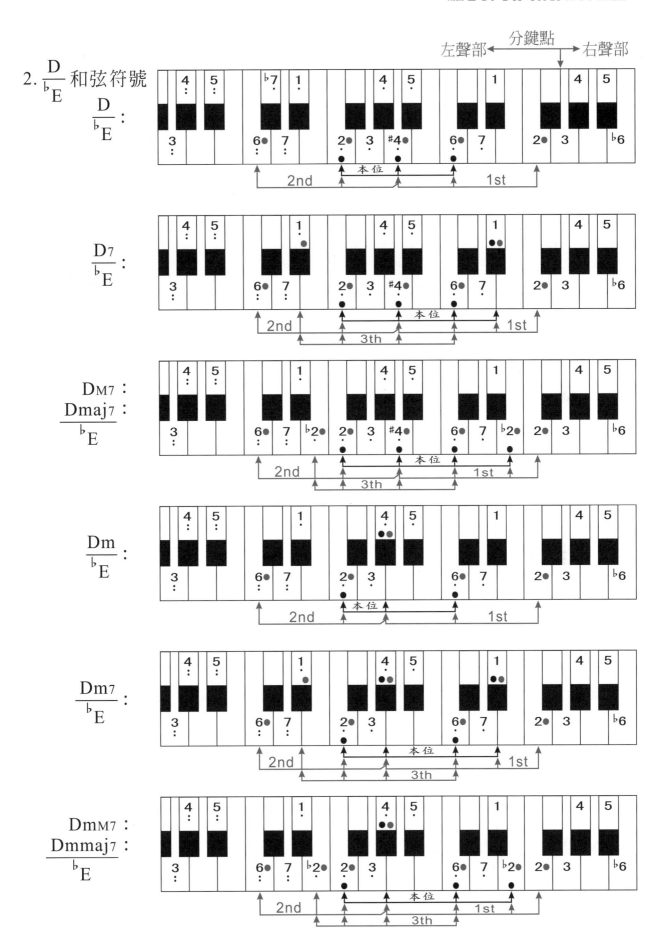

心想事成　心想樹成

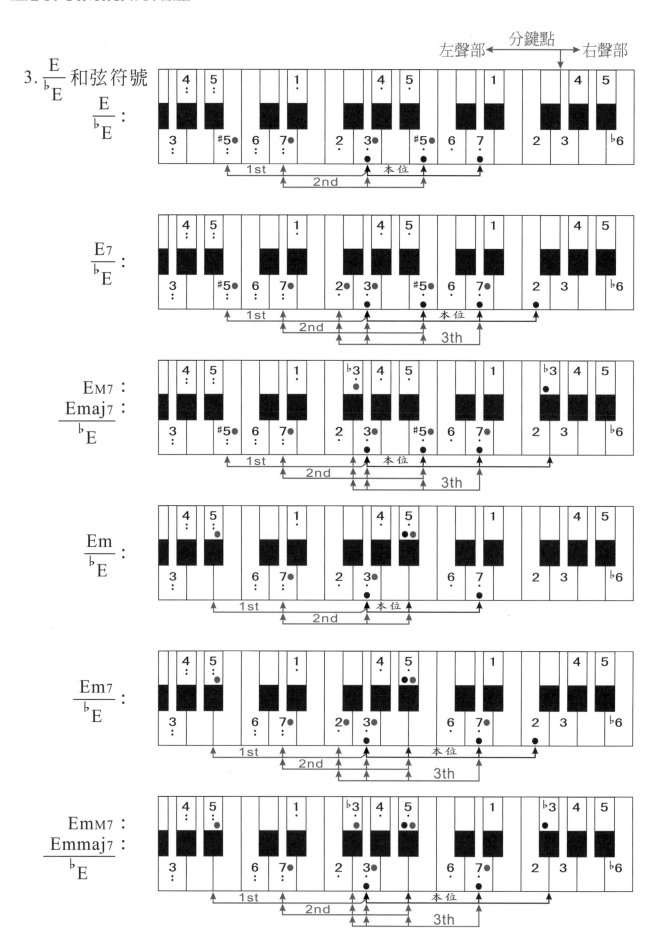

心想事成 心想樹成

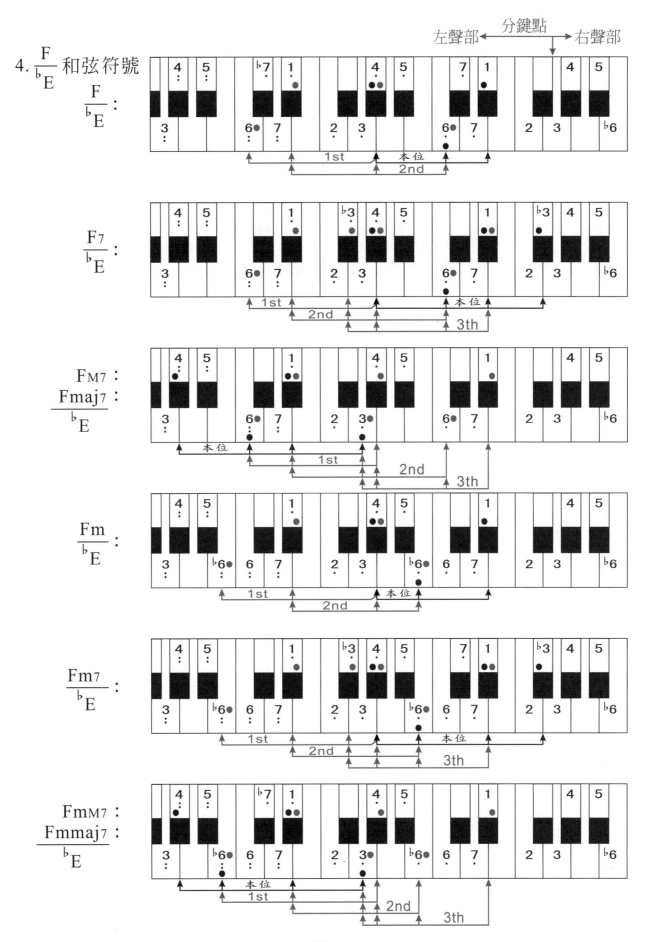

心想事成　心愬樹成

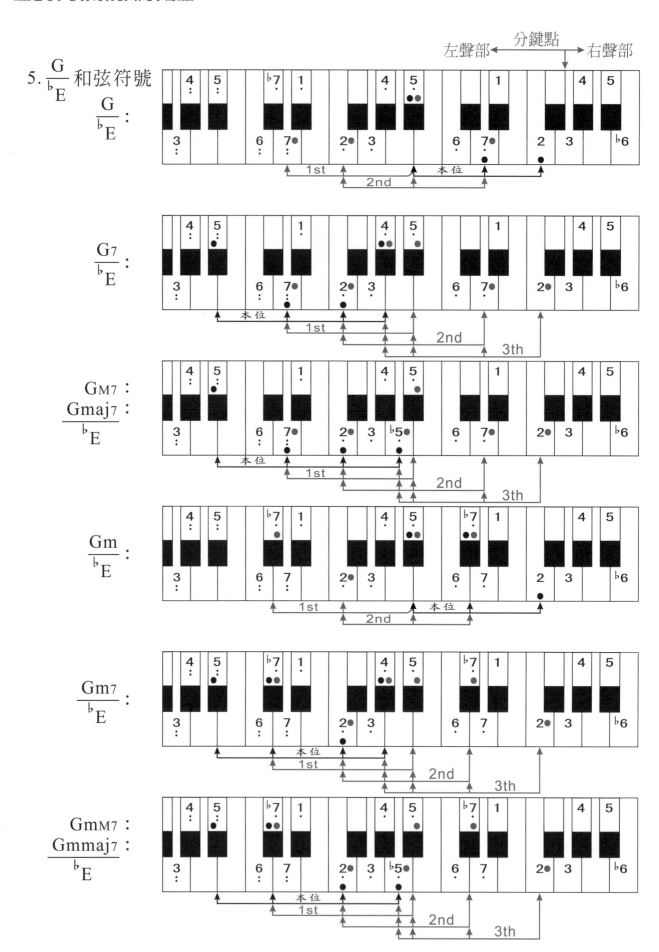

心想事成　心想樹成

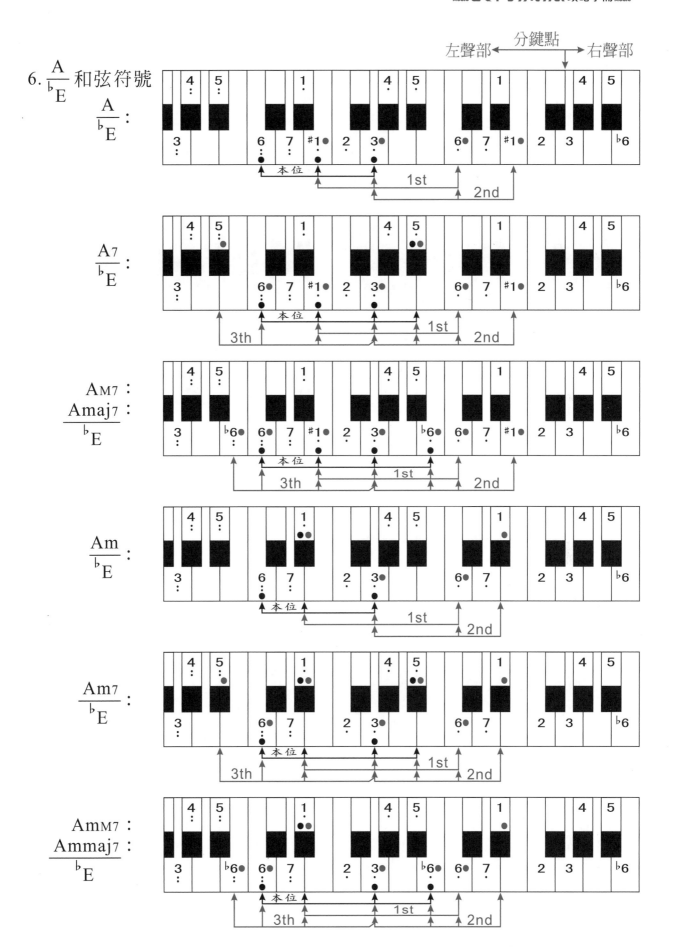

心想事成　心想樹成

7. $\dfrac{B}{^\flat E}$ 和弦符號

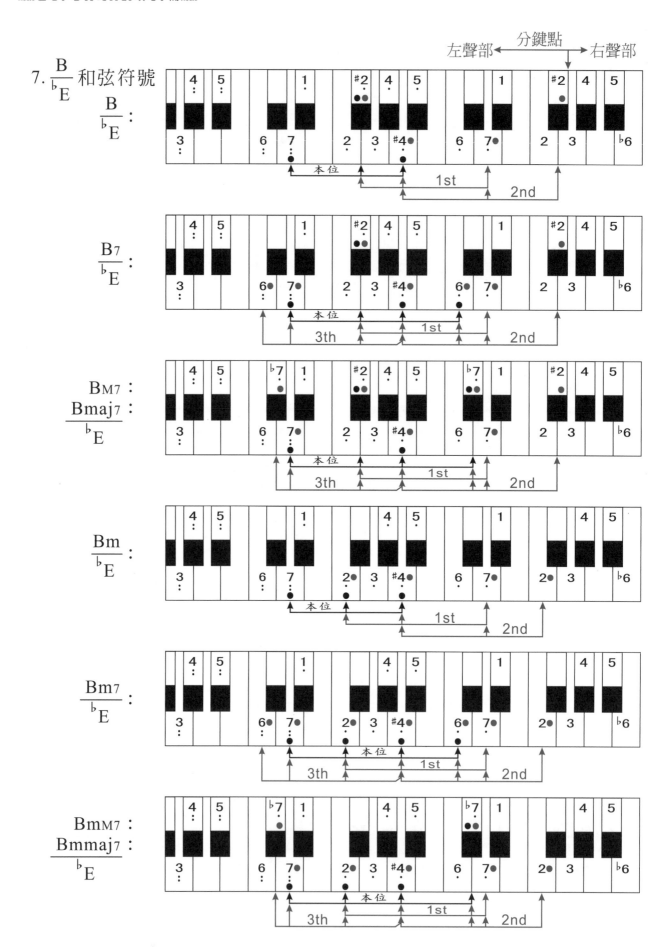

心想事成　心想樹成

(五) E大調

1. $\dfrac{C}{E}$ 和弦符號

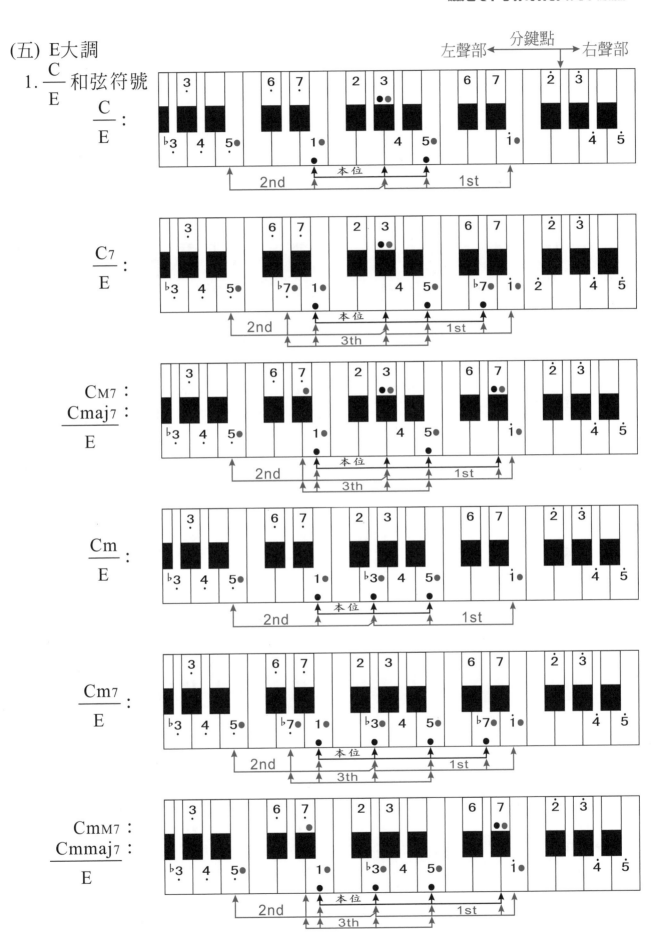

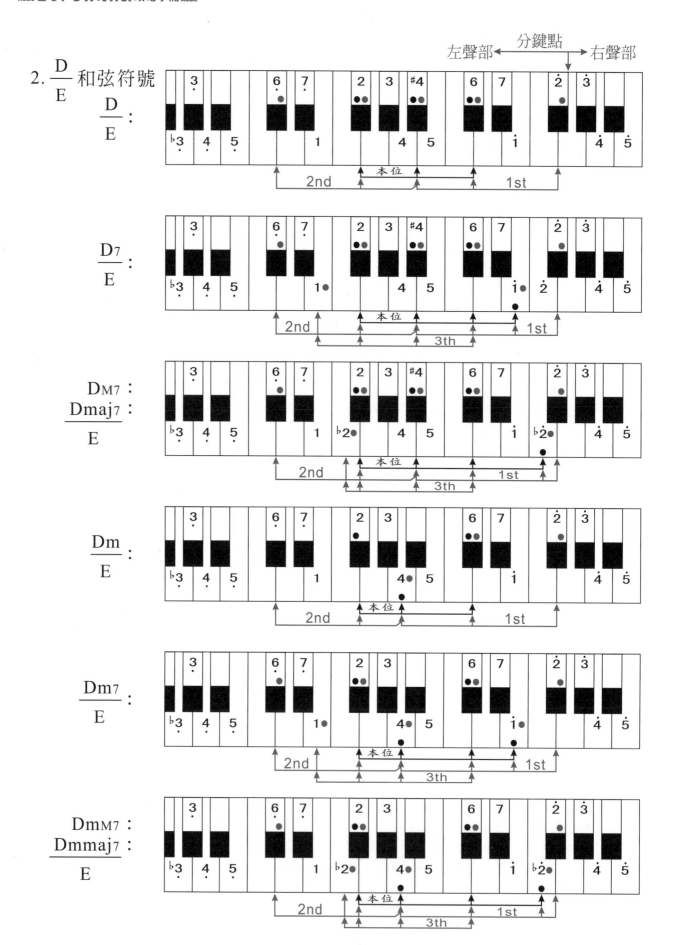

心想事成　心想樹成

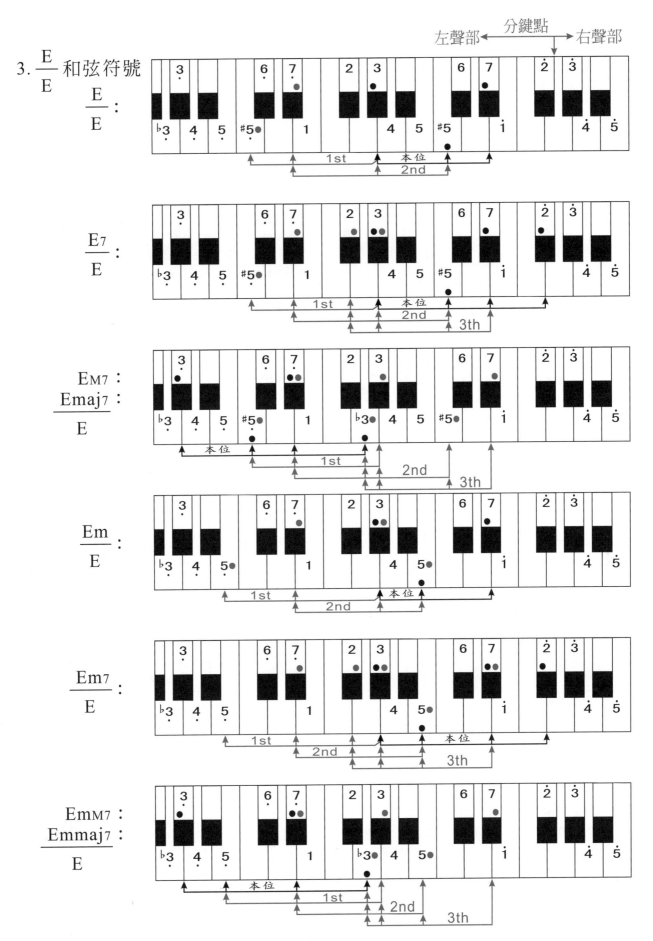

3. $\dfrac{E}{E}$ 和弦符號

心想事成　心想樹成

4. $\dfrac{F}{E}$ 和弦符號

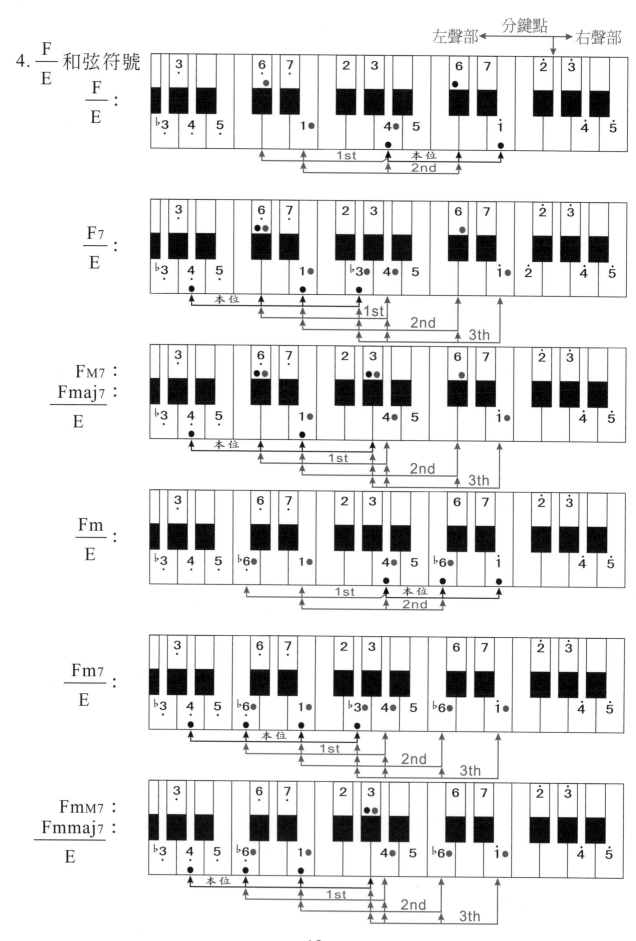

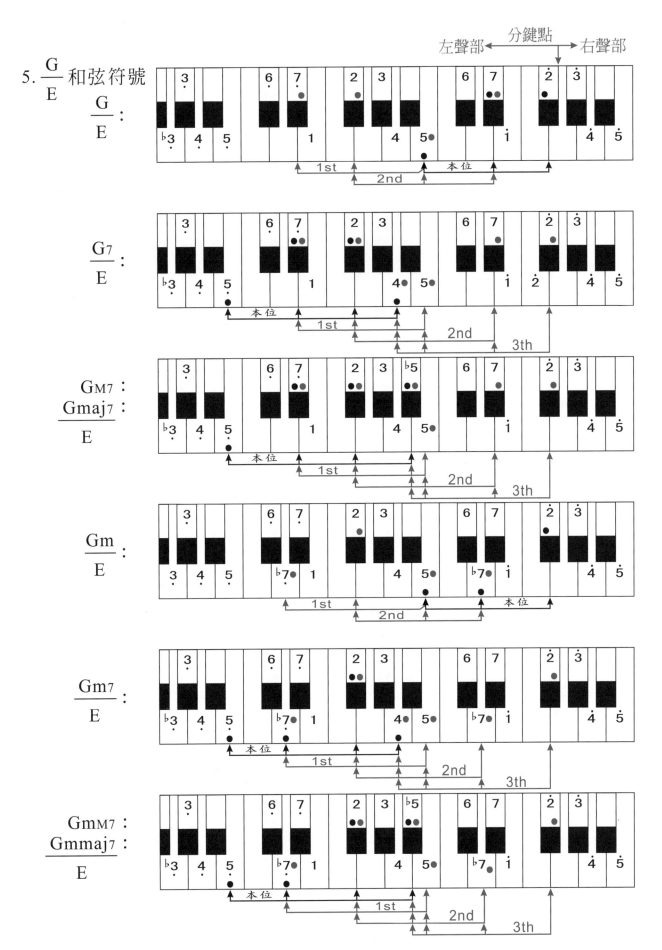

心想事成　心想樹成

6. $\dfrac{A}{E}$ 和弦符號

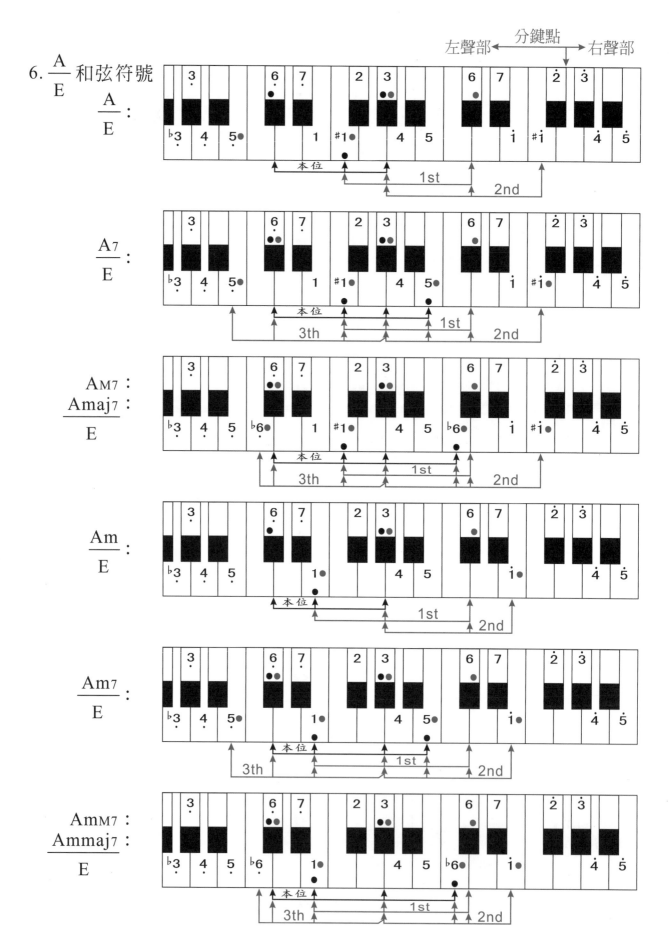

心想事成　心想樹成

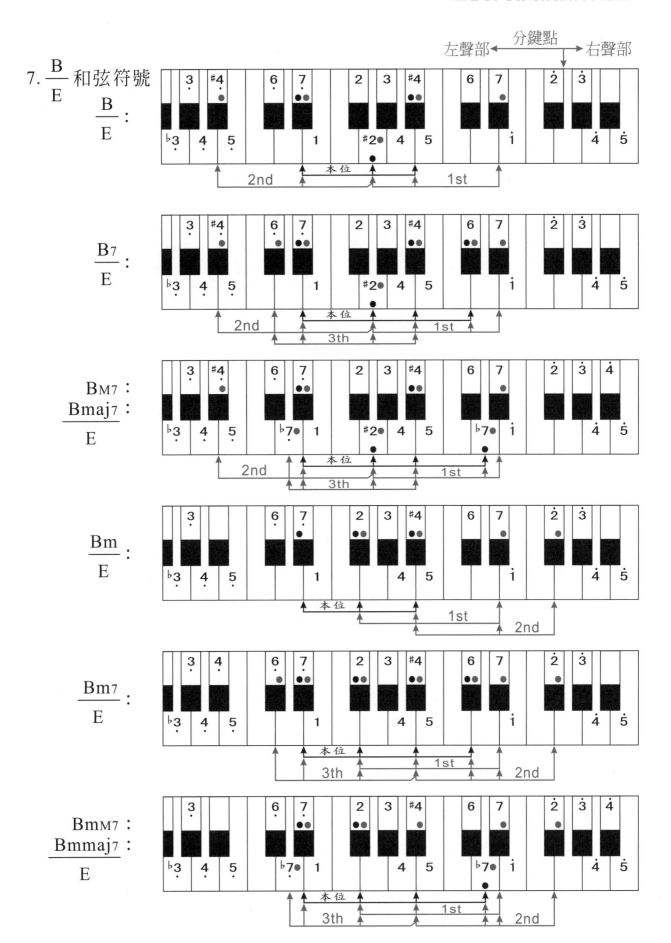

心想事成　心想樹成

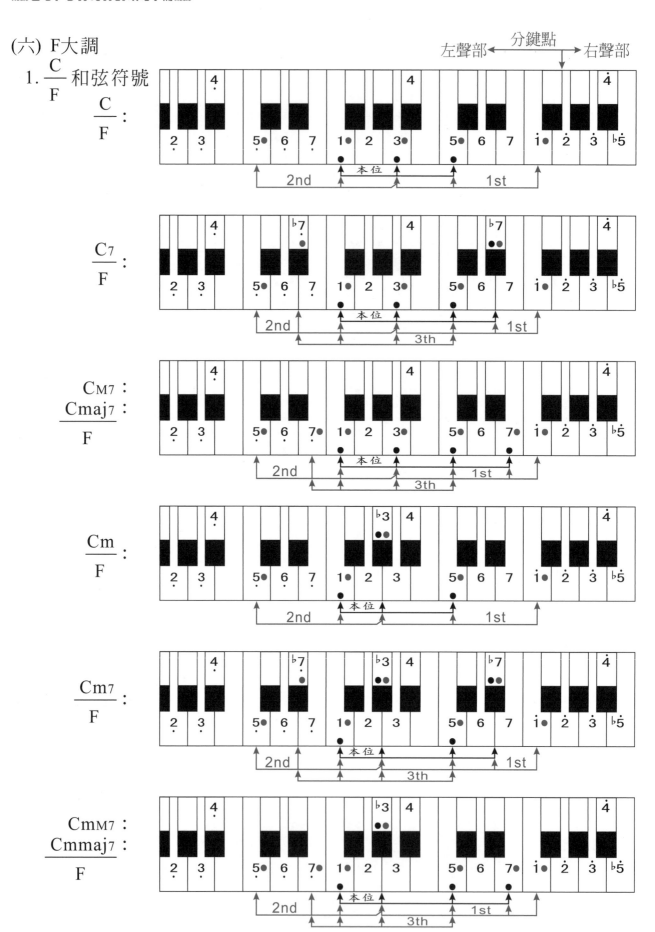

(六) F大調

1. $\dfrac{C}{F}$ 和弦符號

$\dfrac{C}{F}$:

$\dfrac{C_7}{F}$:

$\dfrac{C_{M7}}{F}$: $\dfrac{Cmaj_7}{F}$:

$\dfrac{Cm}{F}$:

$\dfrac{Cm_7}{F}$:

$\dfrac{Cm_{M7}}{F}$: $\dfrac{Cmmaj_7}{F}$:

心想事成　心想樹成

2. $\dfrac{D}{F}$ 和弦符號

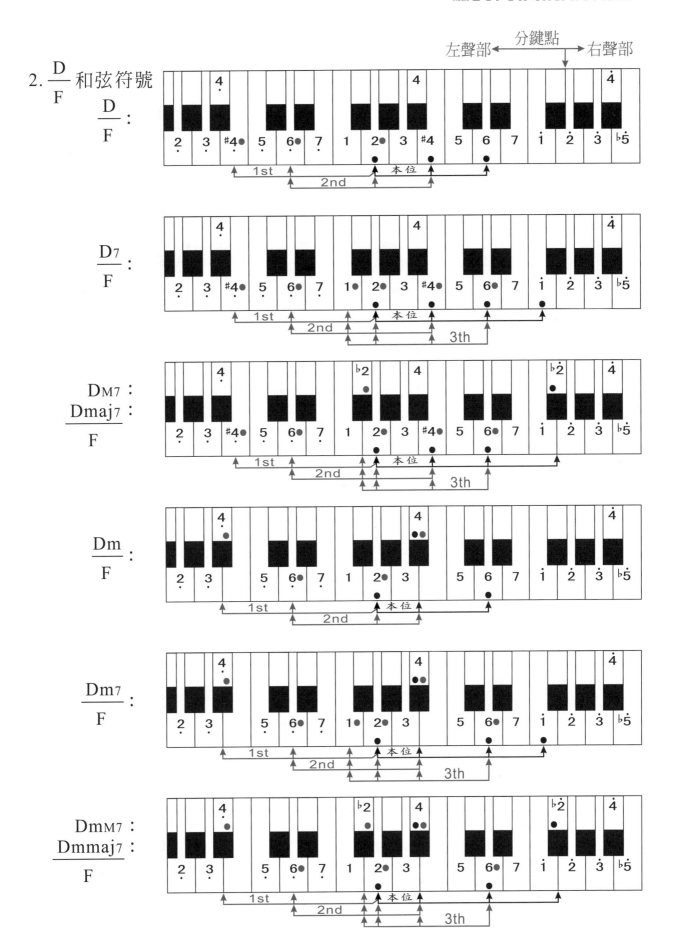

心想事成　心想樹成

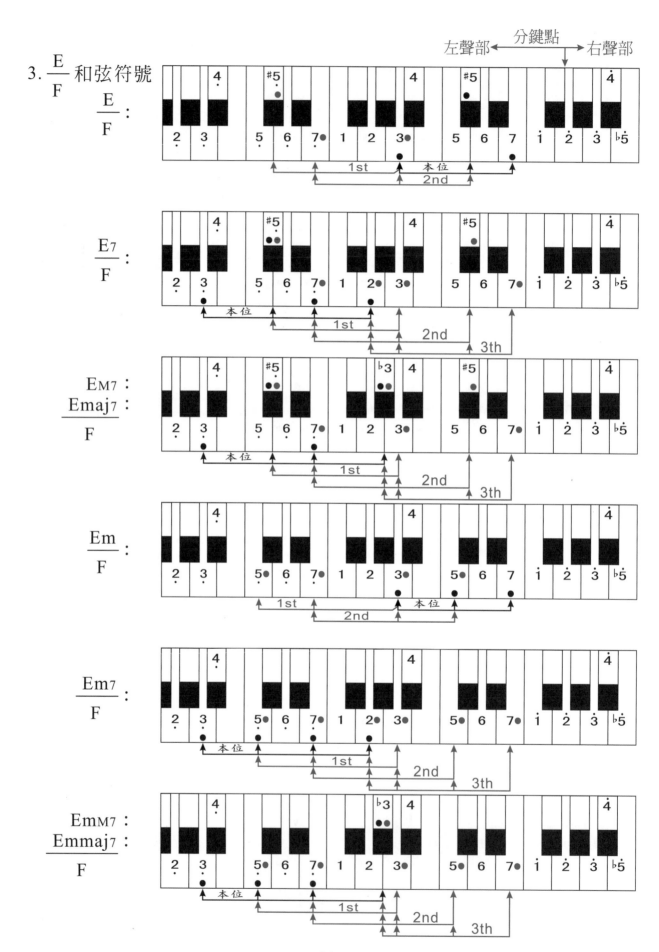

3. $\dfrac{E}{F}$ 和弦符號

左聲部 ← 分鍵點 → 右聲部

心想事成　心想樹成

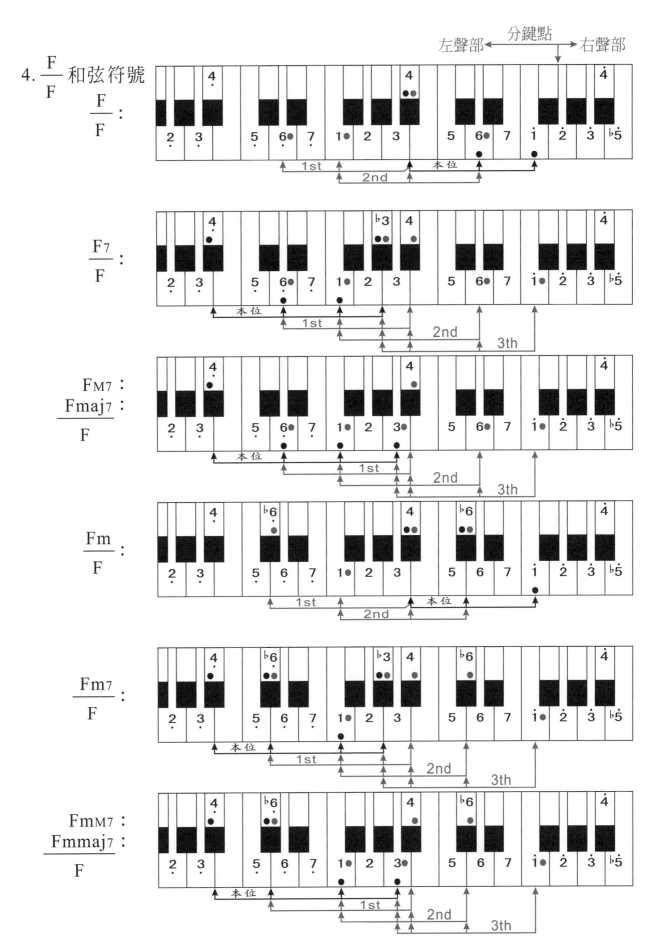

心想事成　心想樹成

5. $\dfrac{G}{F}$ 和弦符號

左聲部 ← 分鍵點 → 右聲部

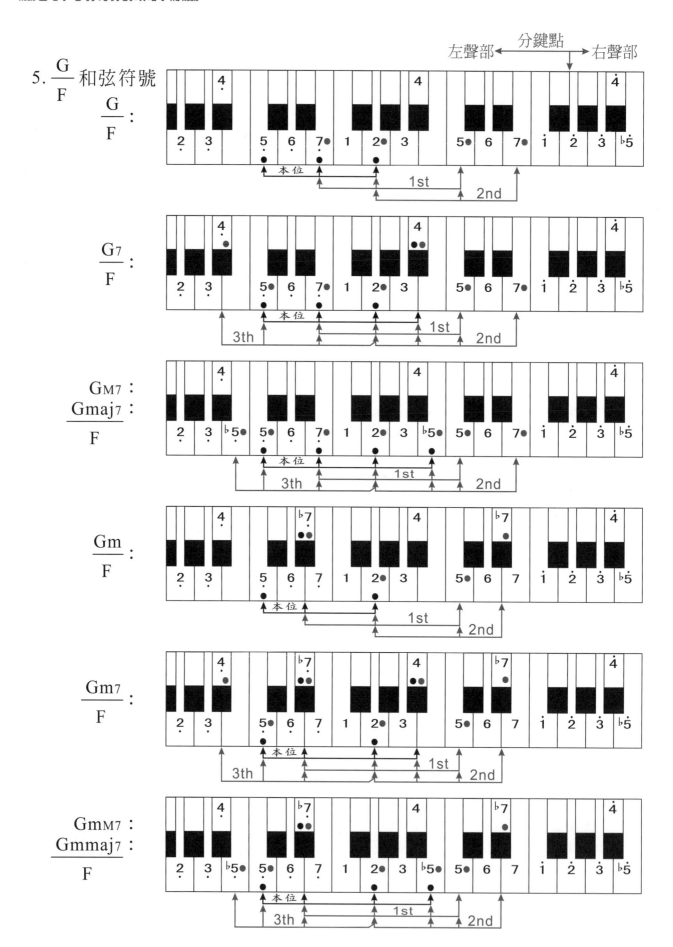

$\dfrac{G}{F}$:

$\dfrac{G_7}{F}$:

$\dfrac{G_{M7}}{F}$:
$\dfrac{G_{maj7}}{F}$:

$\dfrac{G_m}{F}$:

$\dfrac{G_{m7}}{F}$:

$\dfrac{G_{mM7}}{F}$:
$\dfrac{G_{mmaj7}}{F}$:

心想事成　心想樹成

6. $\dfrac{A}{F}$ 和弦符號

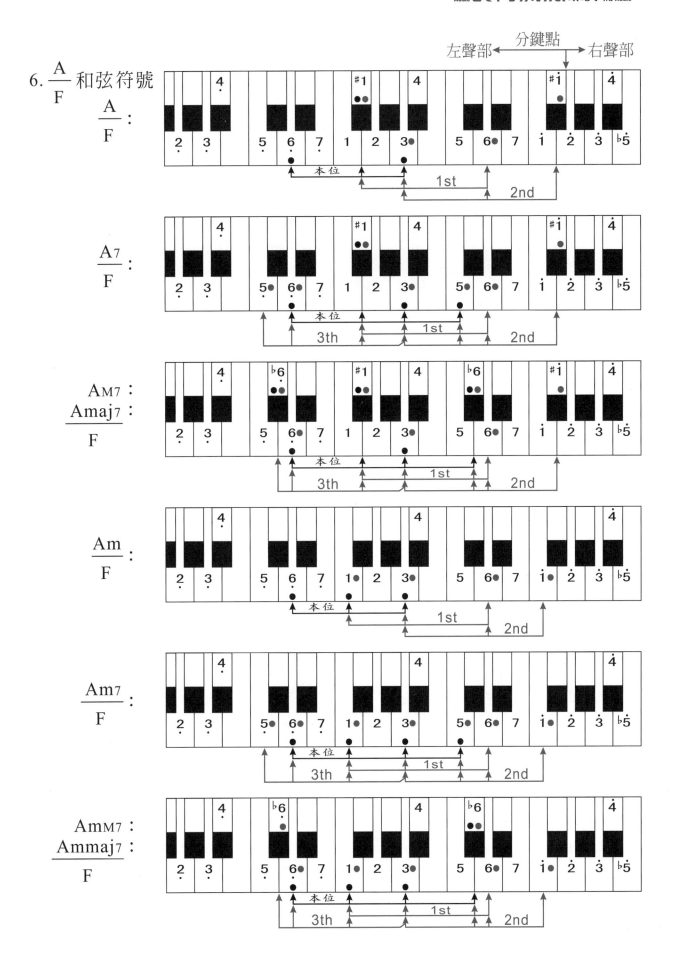

心想事成　心慧樹成

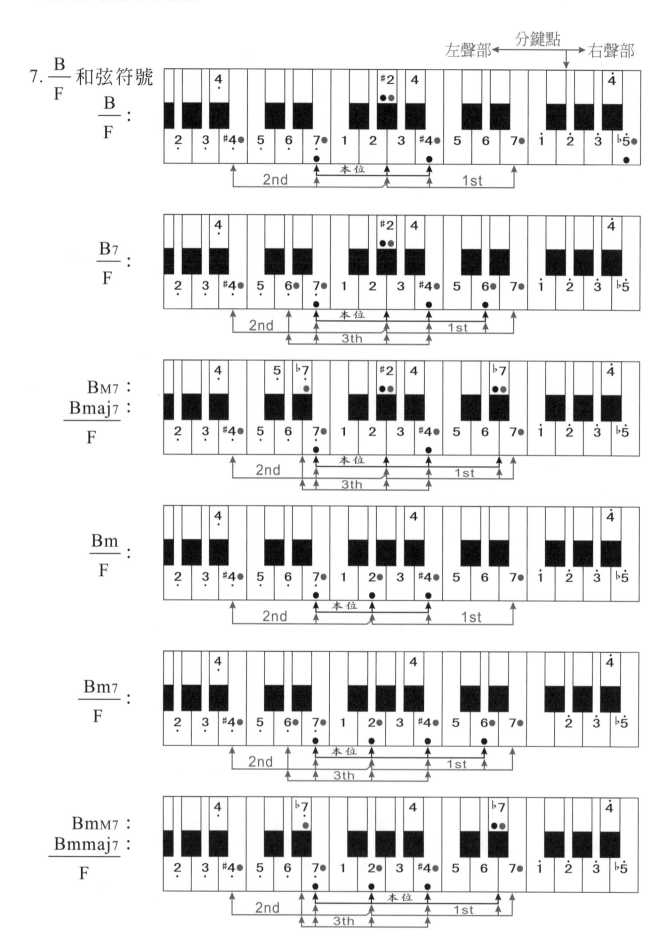

心想事成　心想樹成

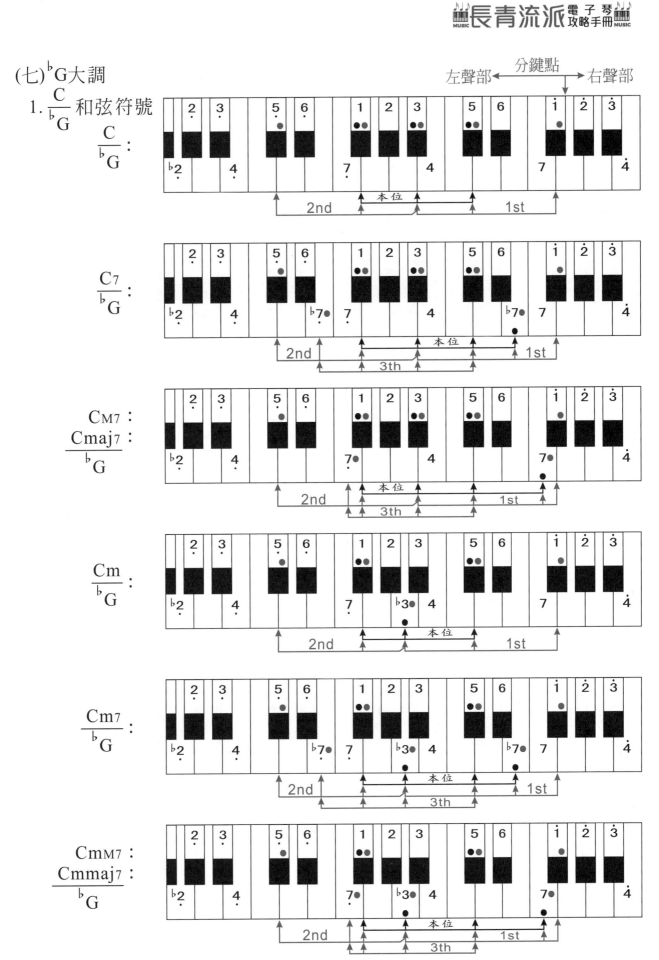

(七) ♭G大調

1. $\dfrac{C}{♭G}$ 和弦符號

~71~

心想事成　心想樹成

2. $\frac{D}{{}^\flat G}$ 和弦符號

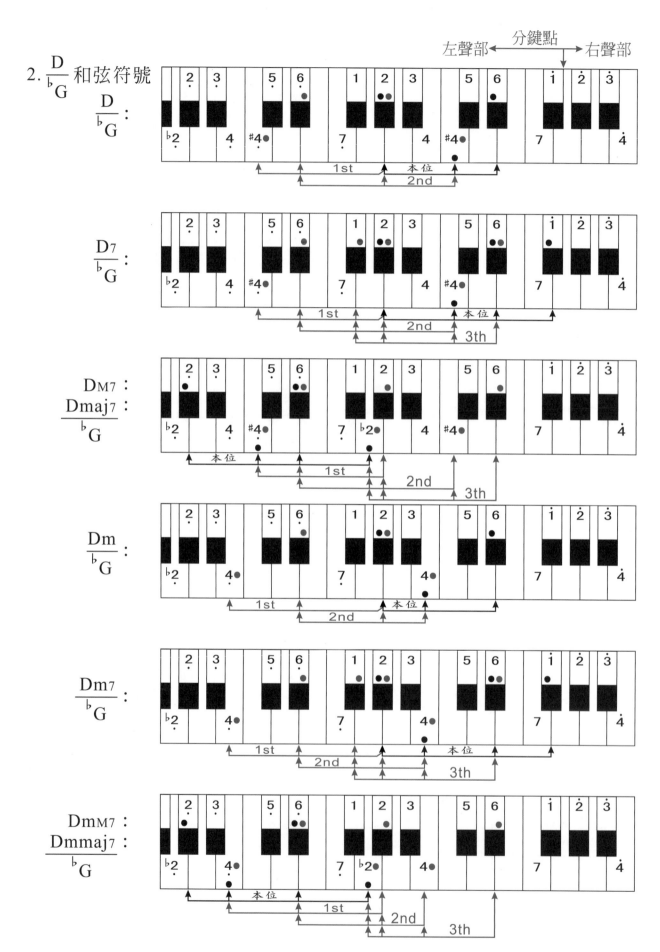

心想事成　心想樹成

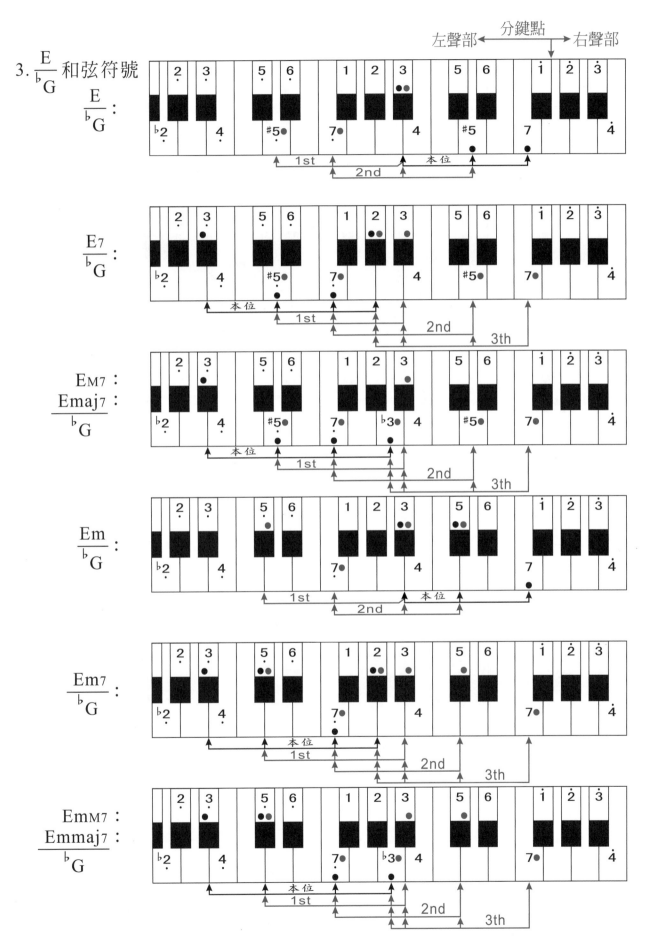

~73~

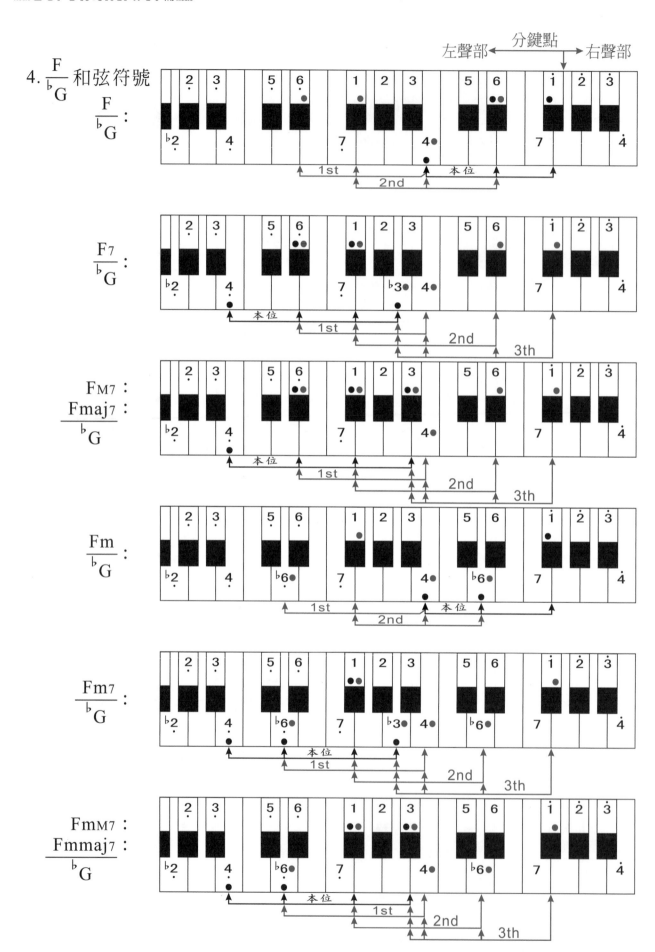

心想事成　心想樹成

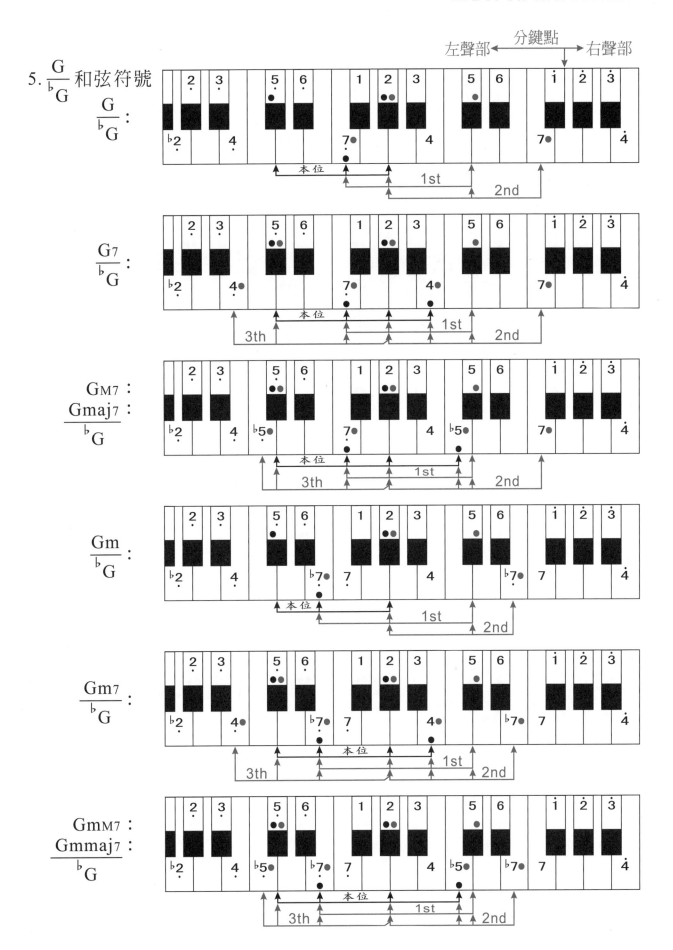

心想事成　心愿樹成

6. $\dfrac{A}{\flat G}$ 和弦符號

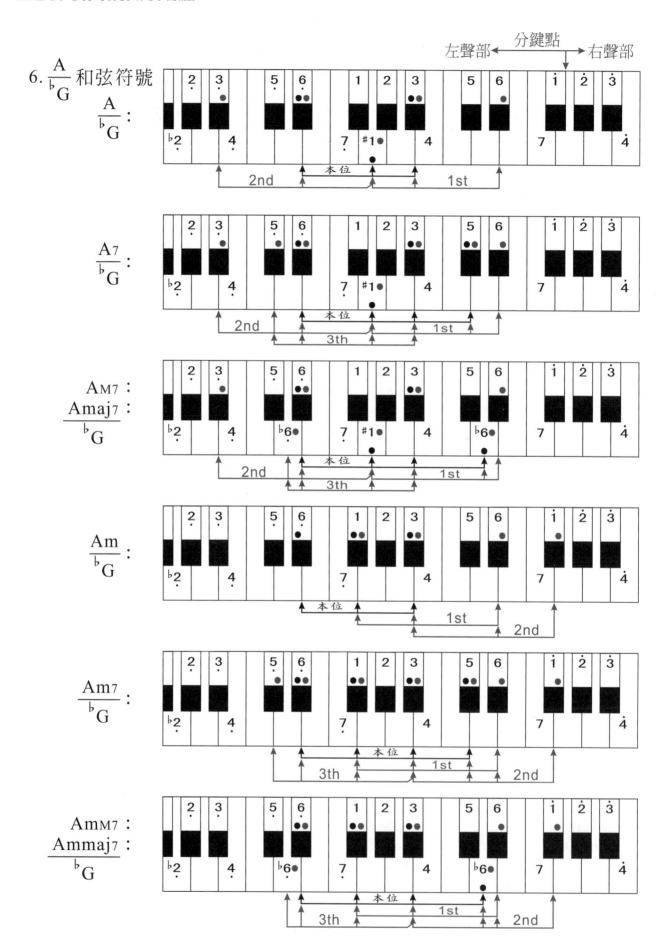

心想事成　心想樹成

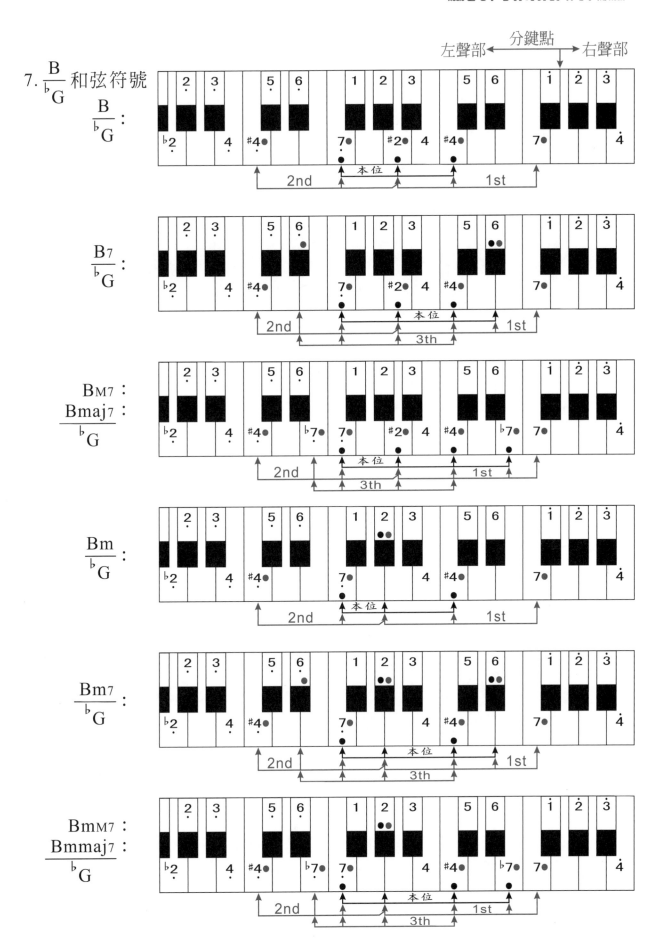

7. $\frac{B}{\flat G}$ 和弦符號

心想事成　心想樹成

(八) G大調

1. $\dfrac{C}{G}$ 和弦符號

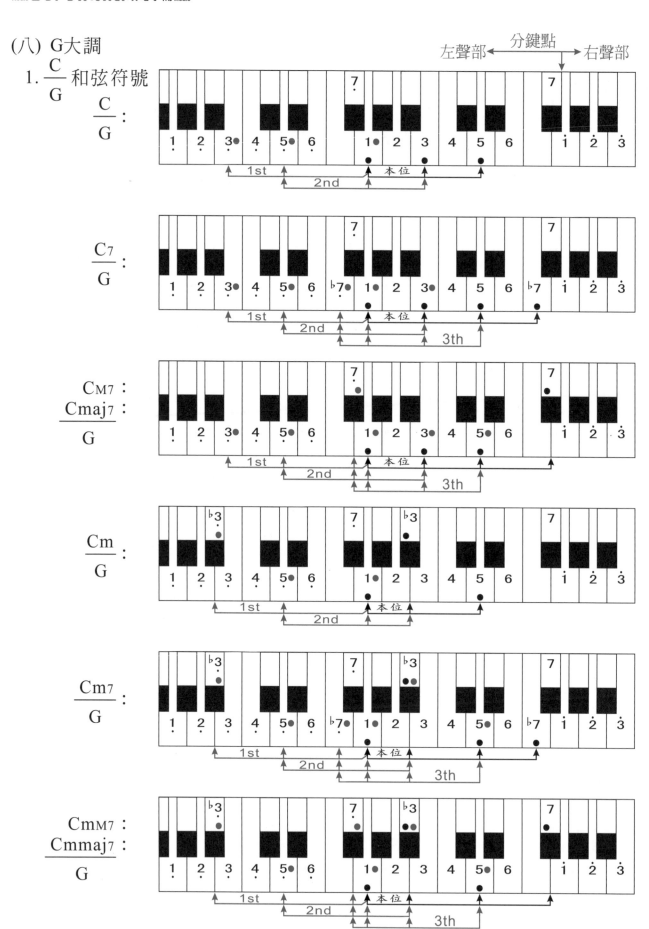

心想事成　心想樹成

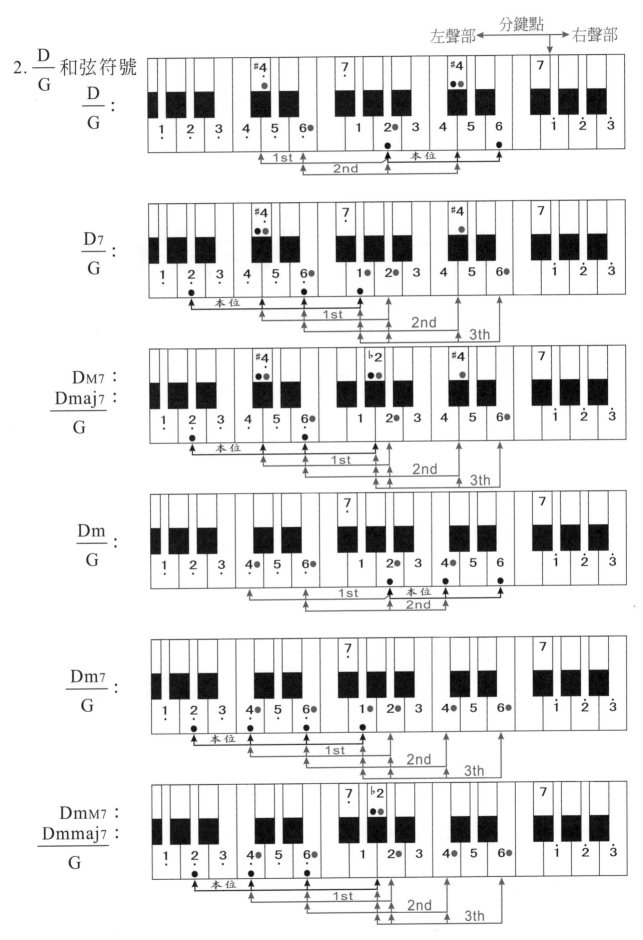

心想事成　心想樹成

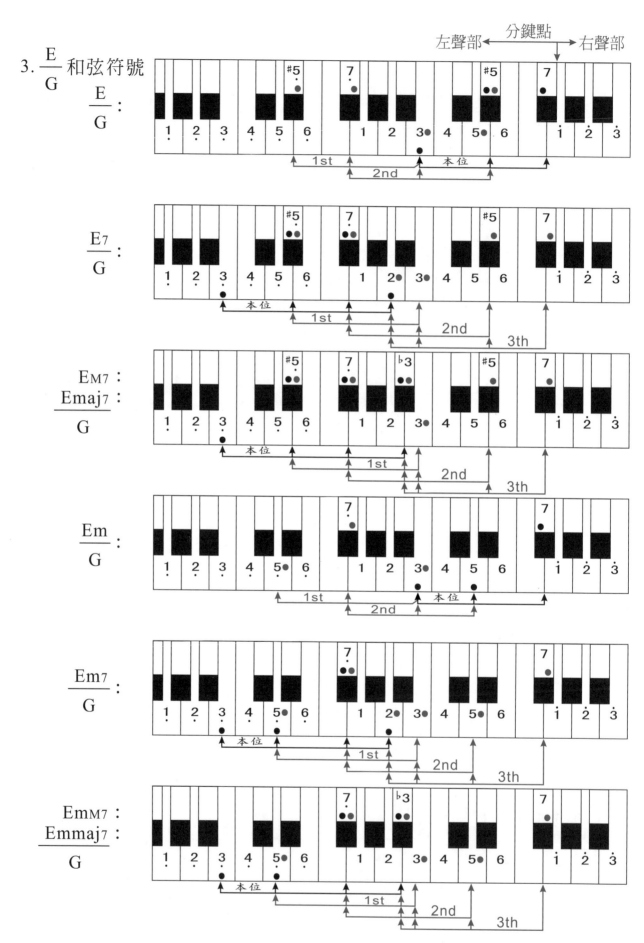

3. $\dfrac{E}{G}$ 和弦符號

心想事成 心想樹成

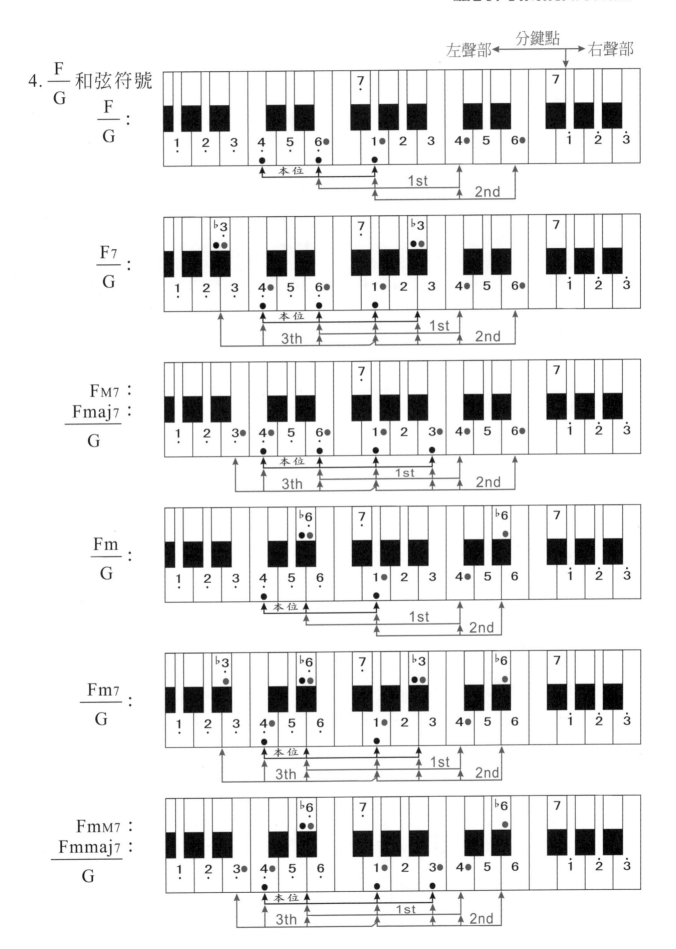

心想事成　心聲樹成

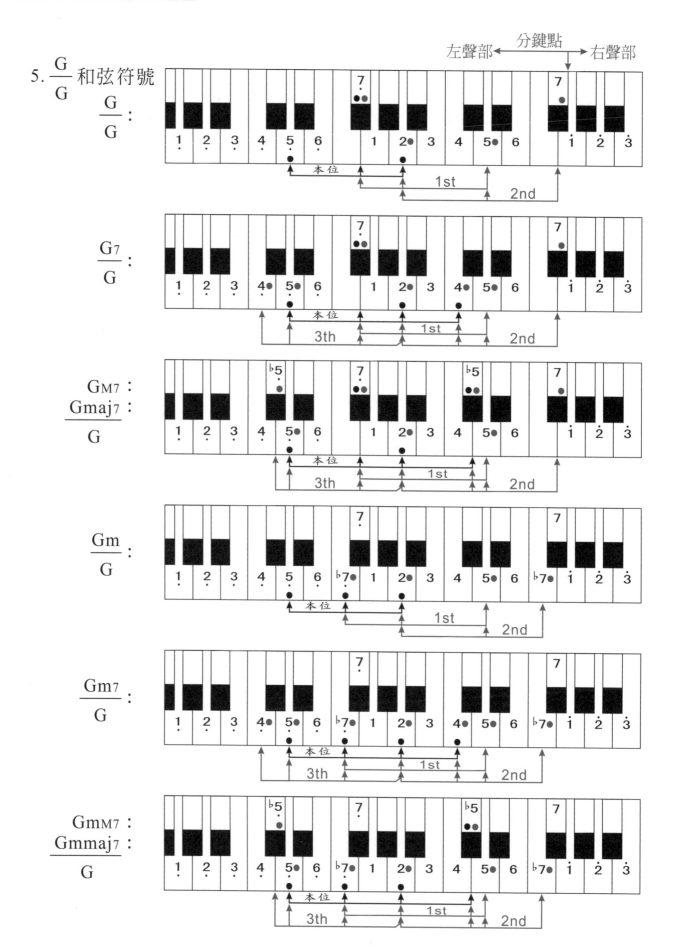

5. $\dfrac{G}{G}$ 和弦符號

心想事成　心想樹成

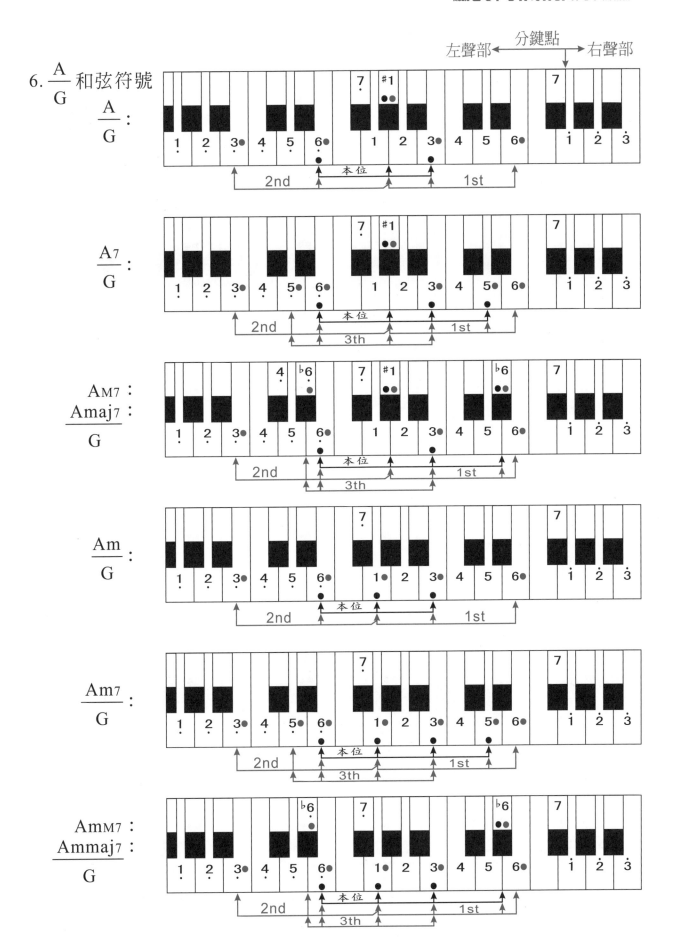

心想事成　心想樹成

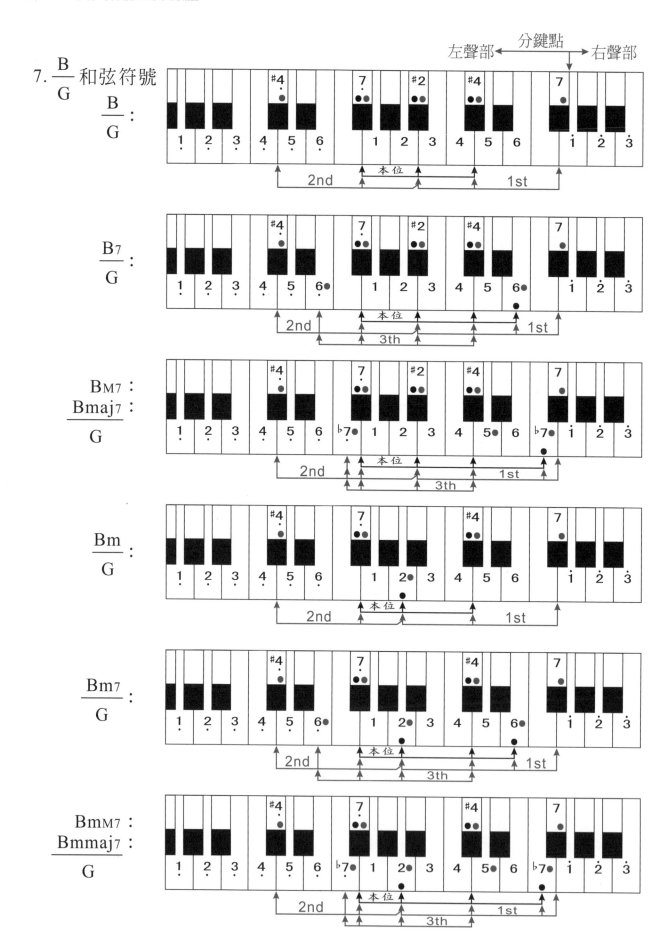

心想事成 心想樹成

(九) ♭A大調

1. $\frac{C}{♭A}$ 和弦符號

左聲部 ← 分鍵點 → 右聲部

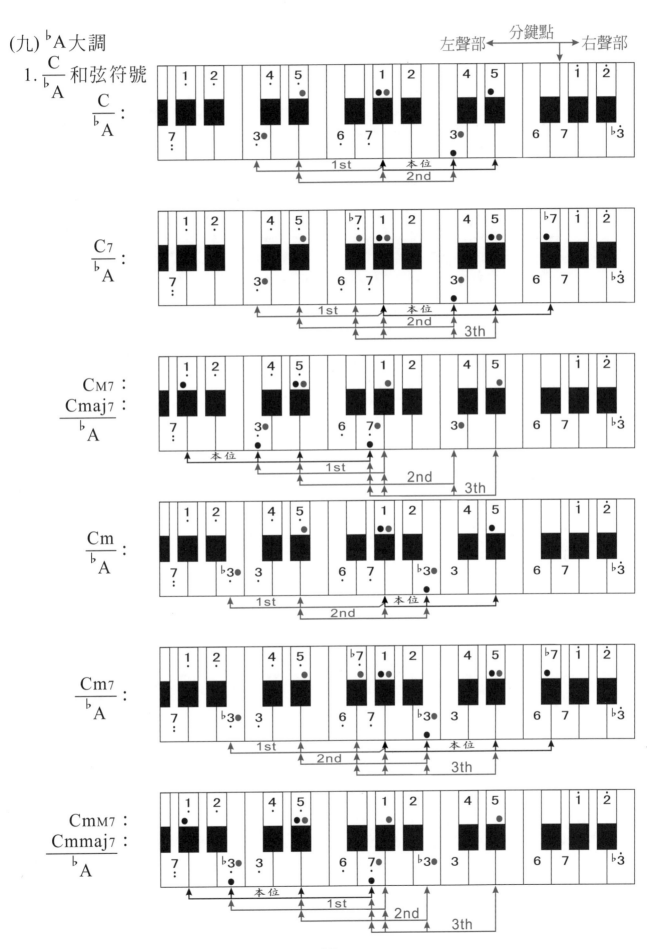

心想事成　心慧樹成

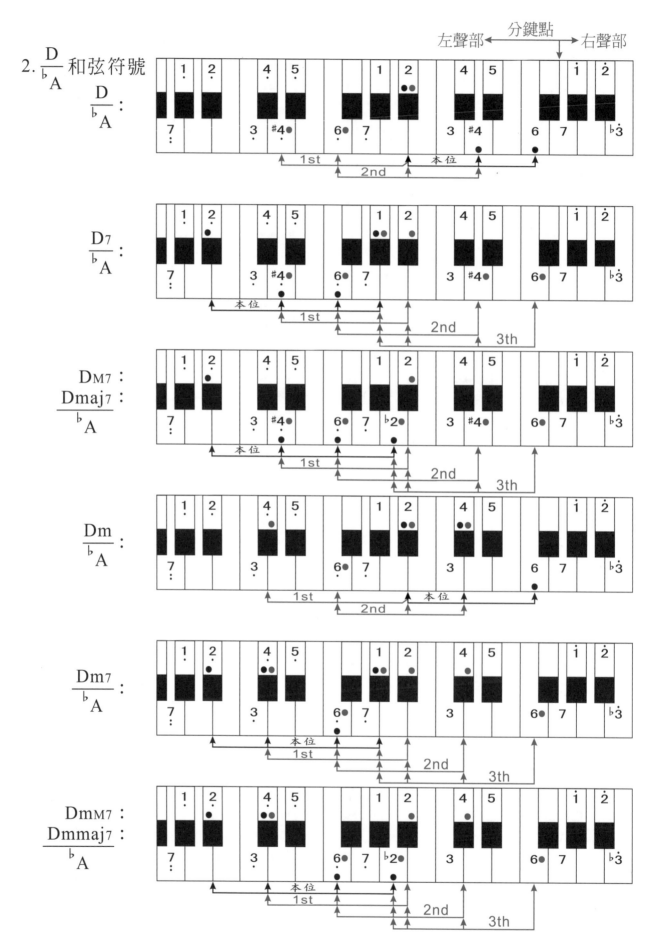

3. $\dfrac{E}{\flat A}$ 和弦符號

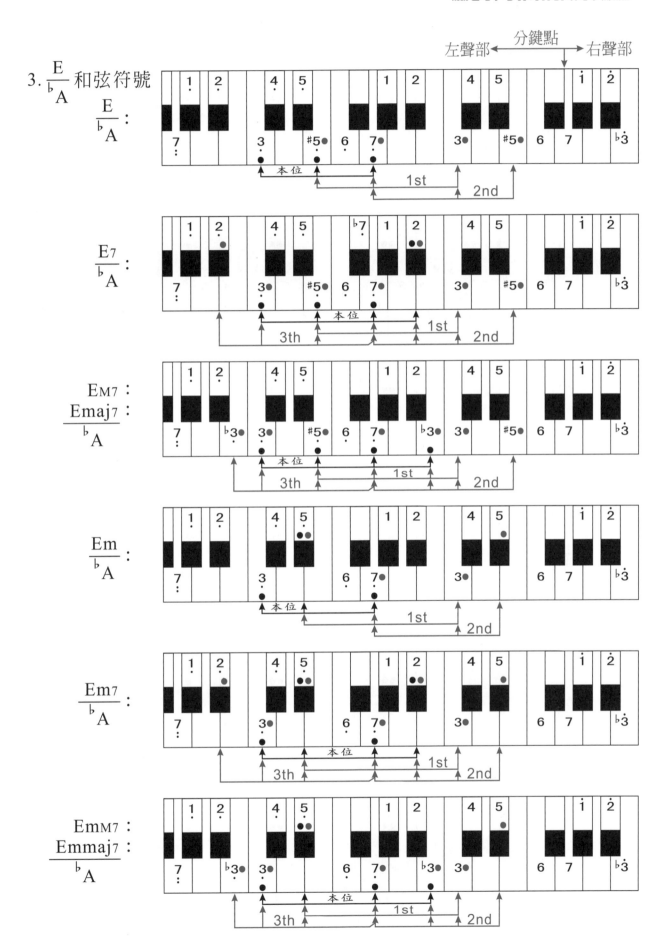

心想事成　心想樹成

4. $\dfrac{F}{\flat A}$ 和弦符號

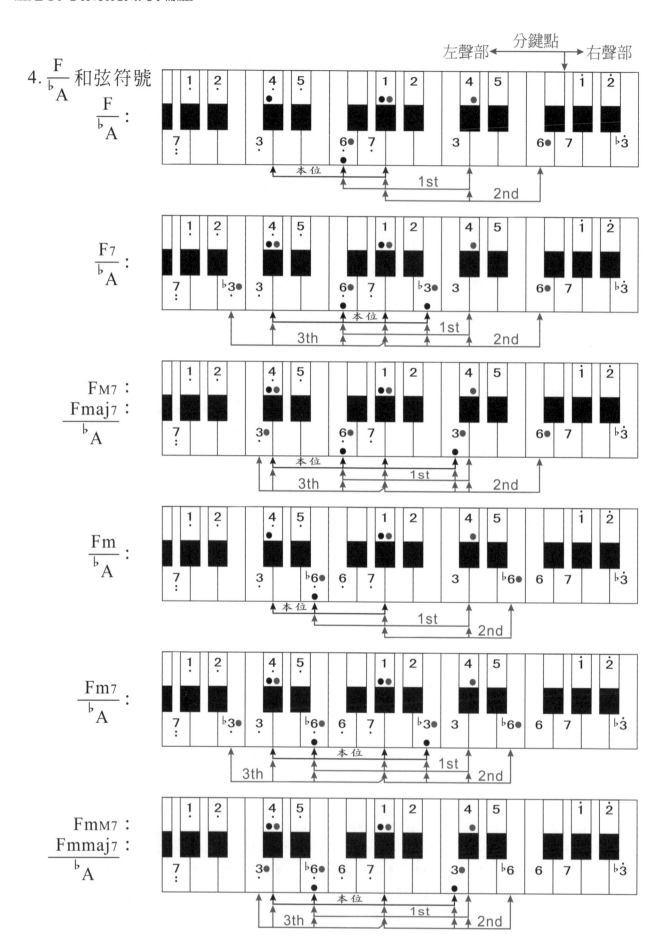

心想事成　心想樹成

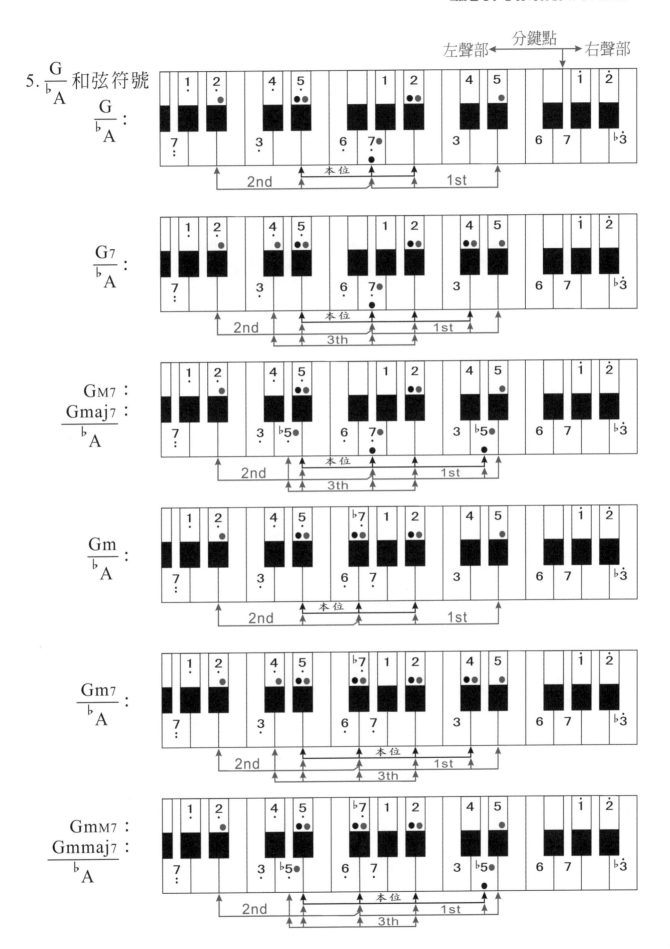

心想事成　心聲樹成

6. $\dfrac{A}{{}^\flat A}$ 和弦符號

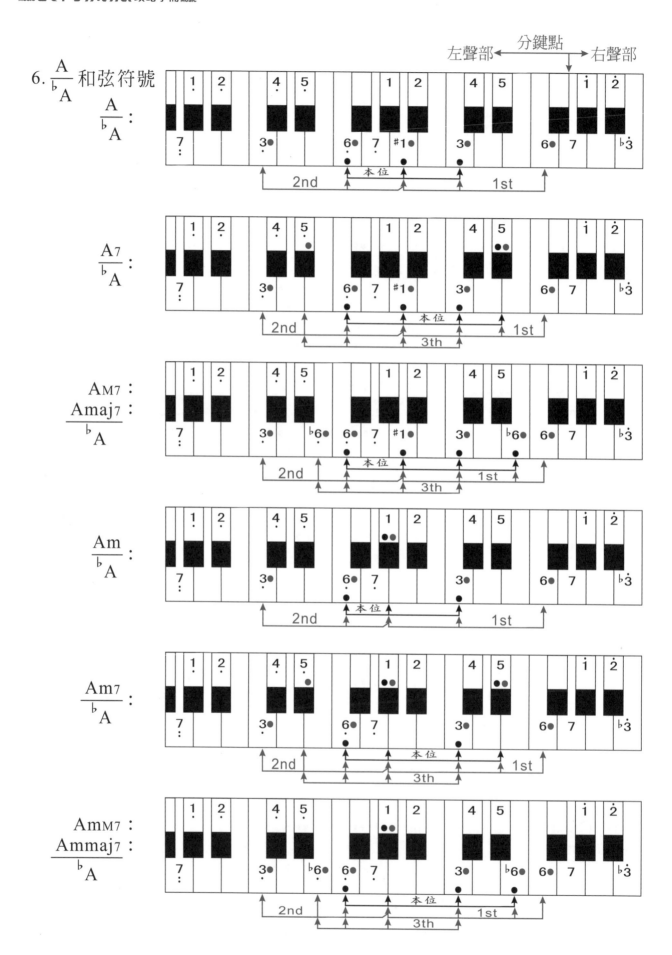

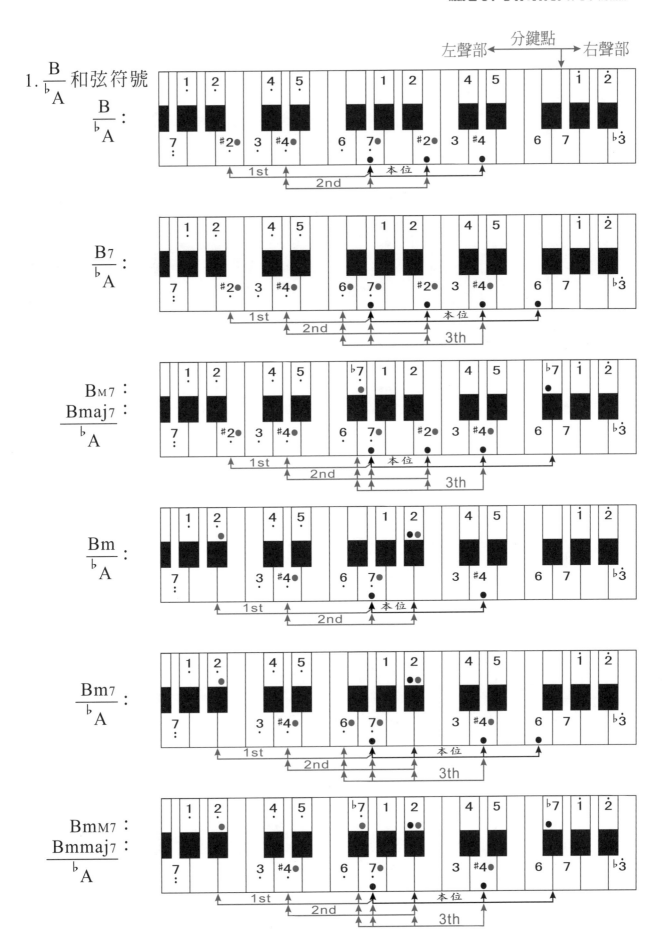

心想事成　心聲樹成

（十）A大調

1. $\dfrac{C}{A}$ 和弦符號

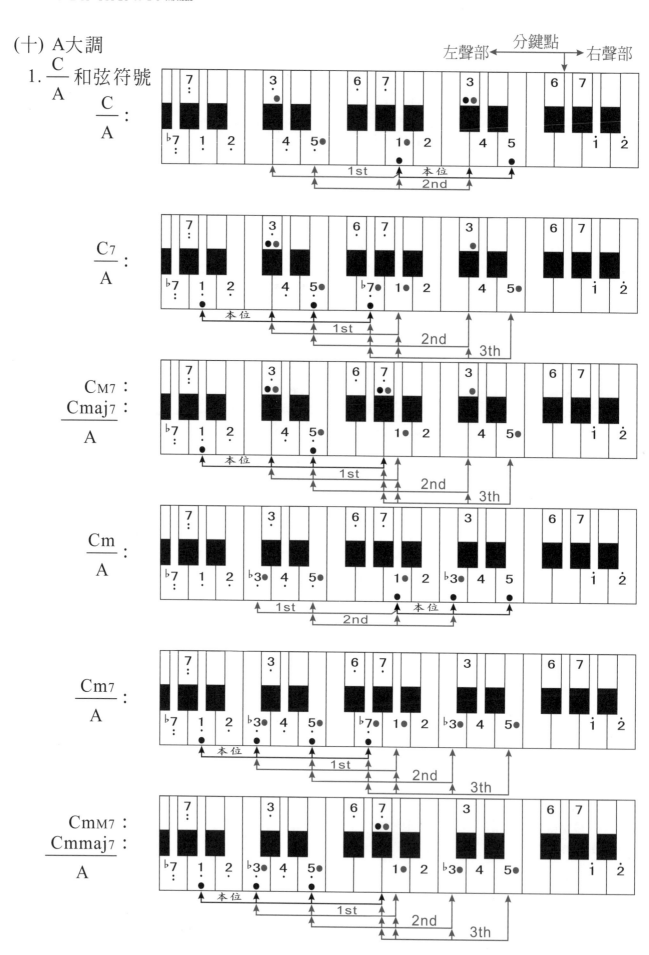

心想事成　心想樹成

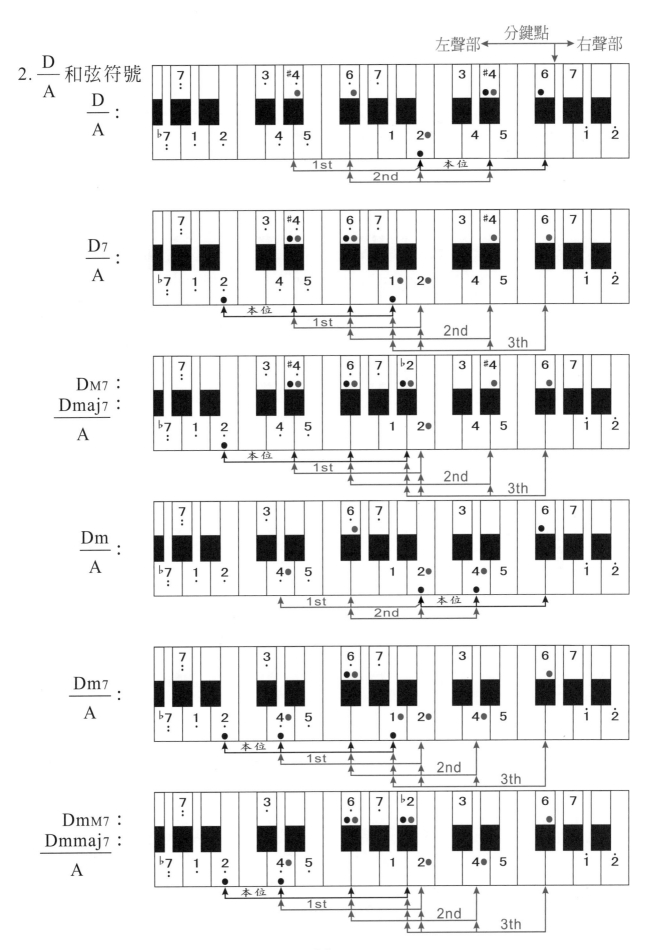

心想事成 心愨樹成

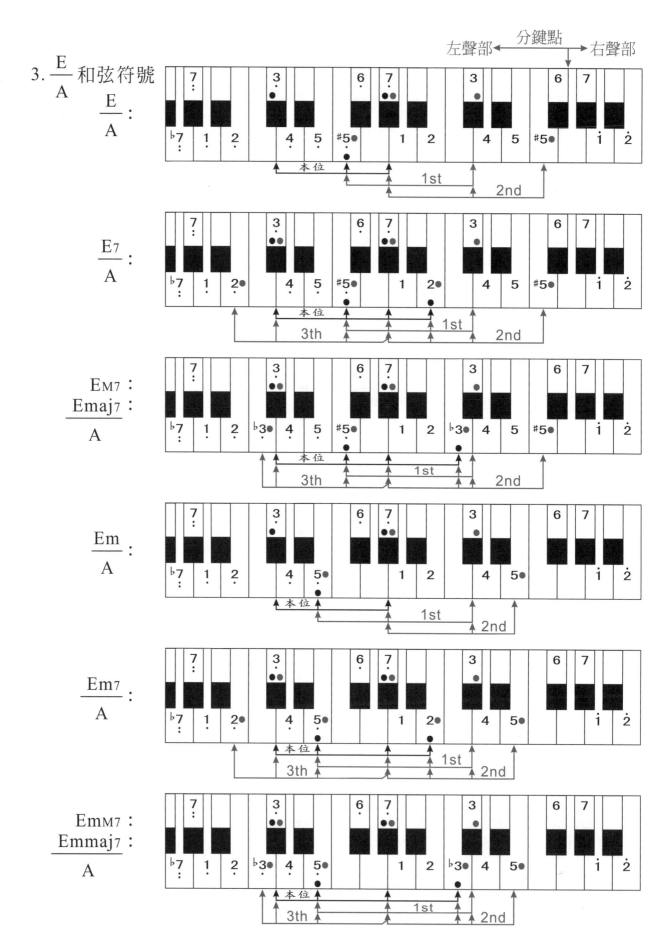

心想事成　心想樹成

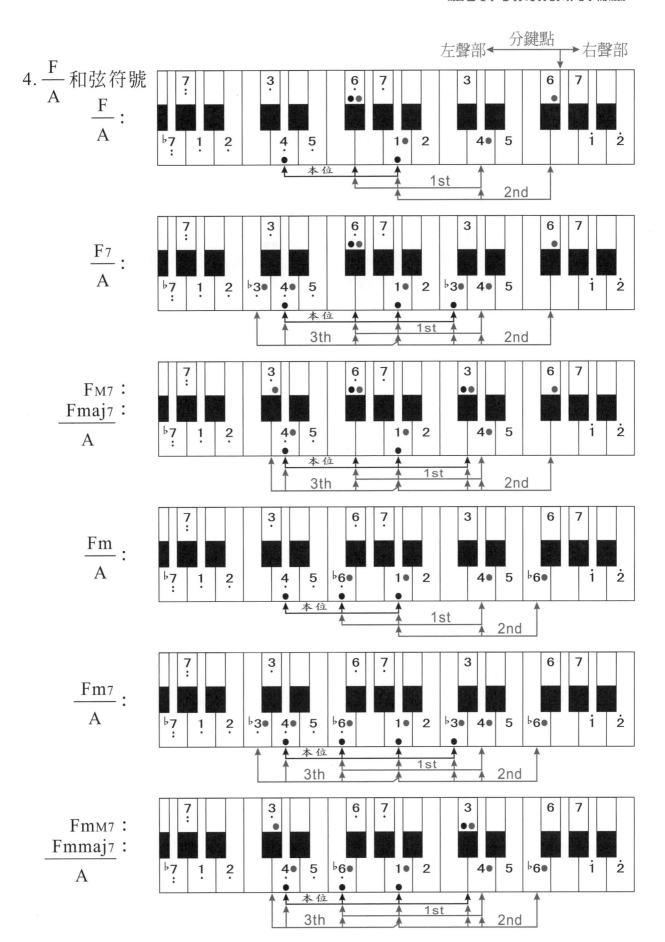

~95~

心想事成　心想樹成

5. $\dfrac{G}{A}$ 和弦符號

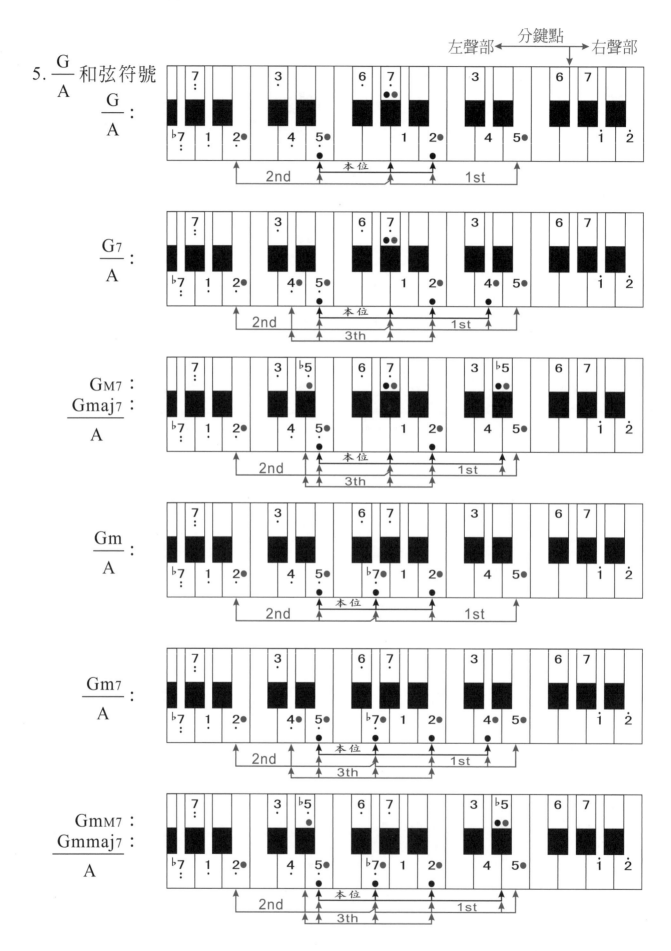

心想事成　心想樹成

6. $\dfrac{A}{A}$ 和弦符號

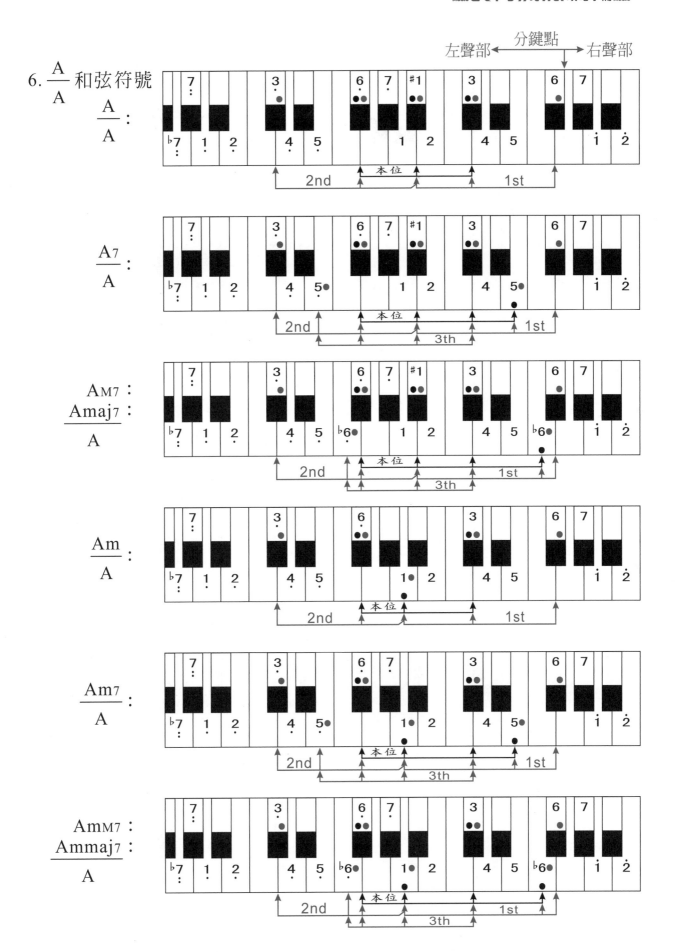

心想事成　心愨樹成

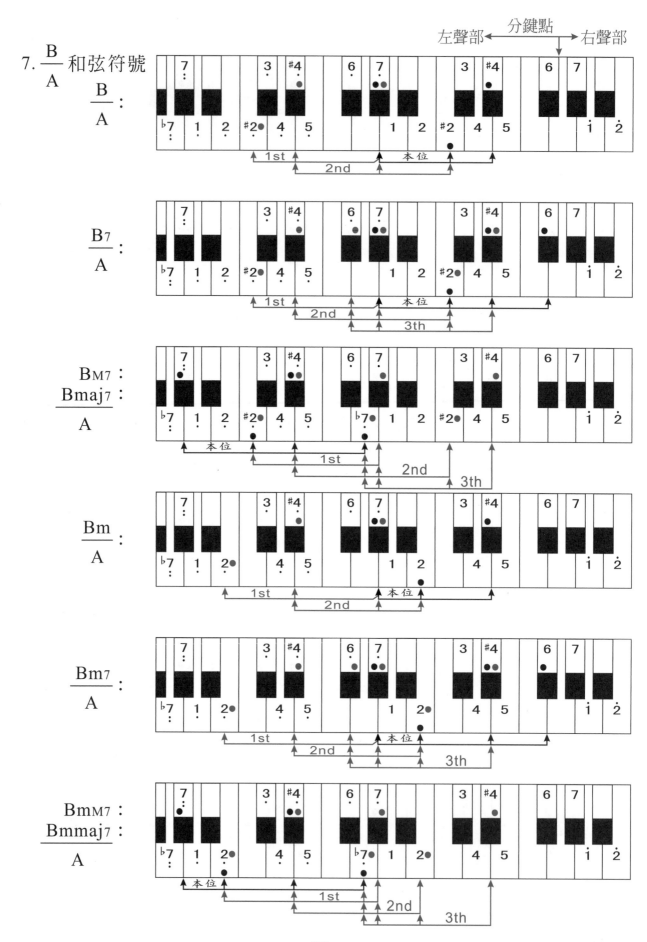

心想事成　心想樹成

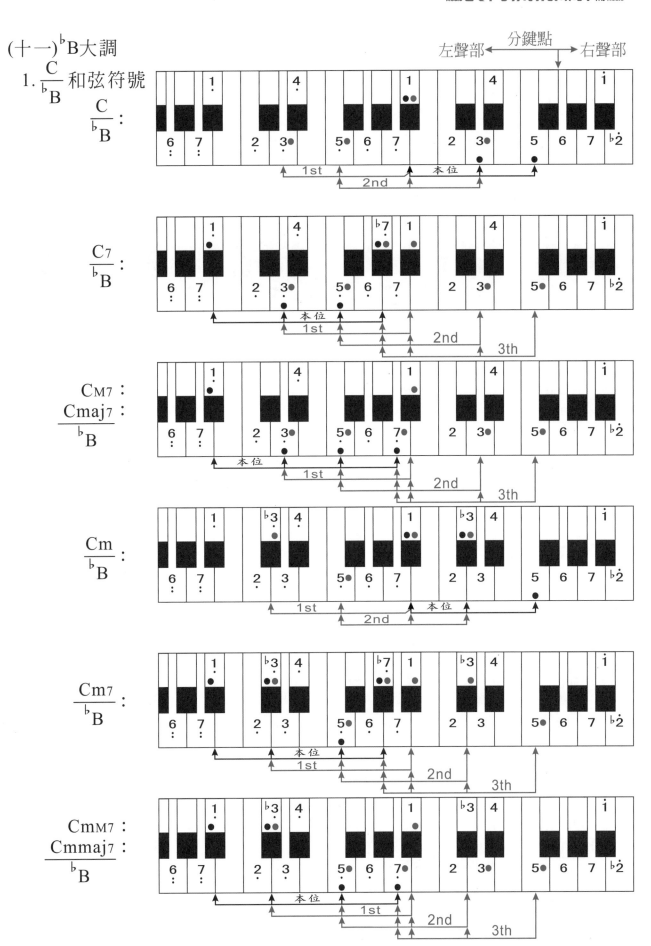

心想事成　心想樹成

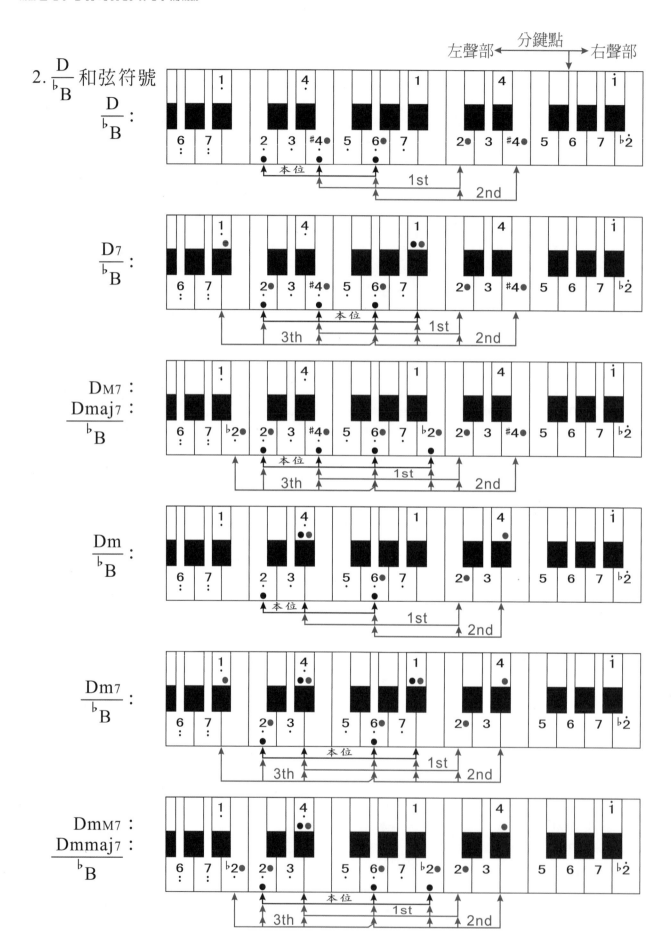

心想事成　心想樹成

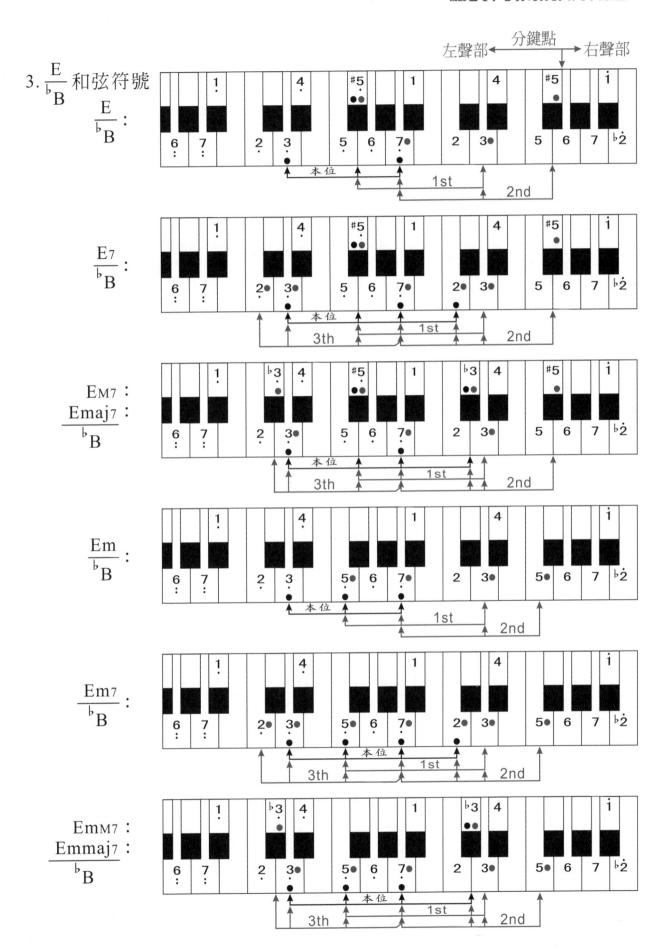

心想事成　心想樹成

4. $\dfrac{F}{\flat B}$ 和弦符號

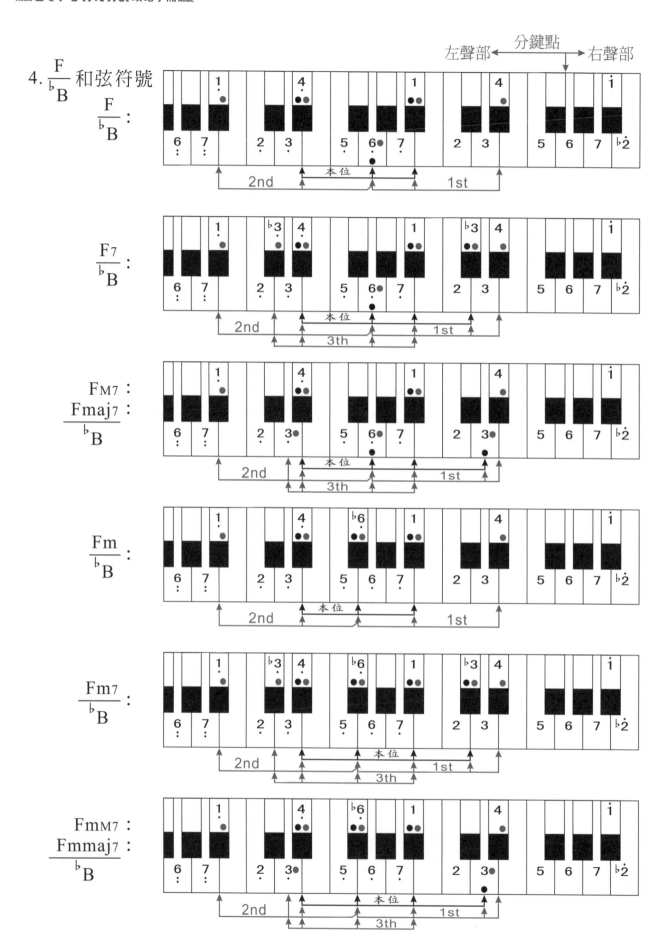

心想事成　心想樹成

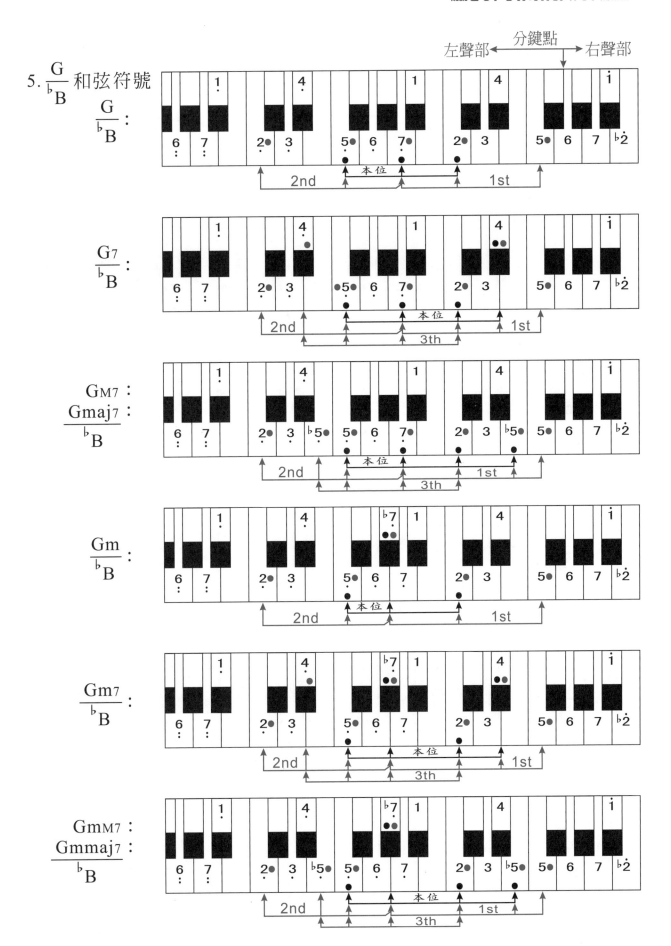

心想事成　心想樹成

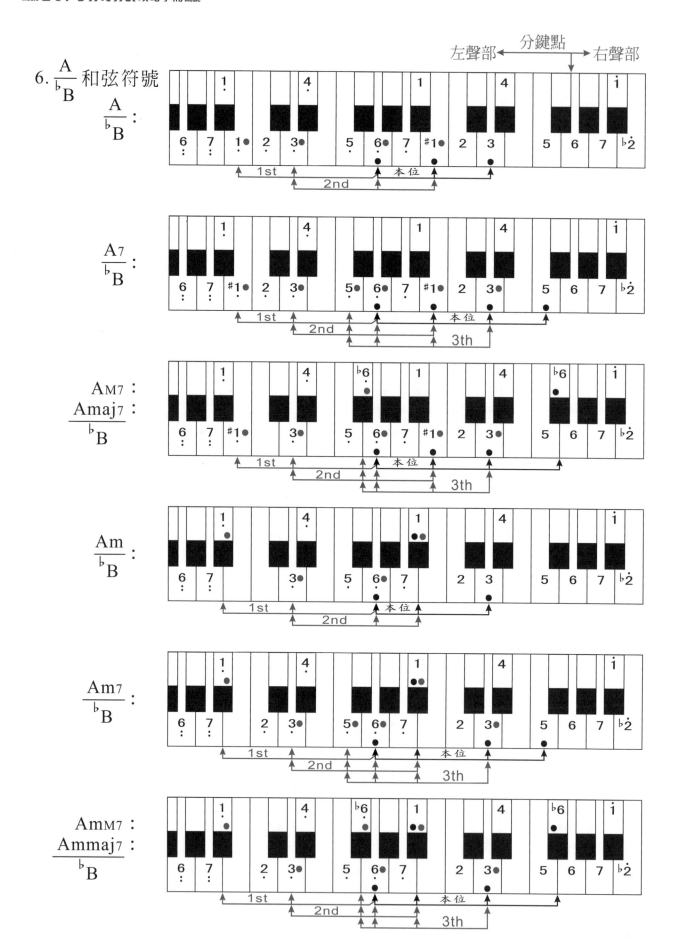

心想事成　心想樹成

7. $\dfrac{B}{\flat B}$ 和弦符號

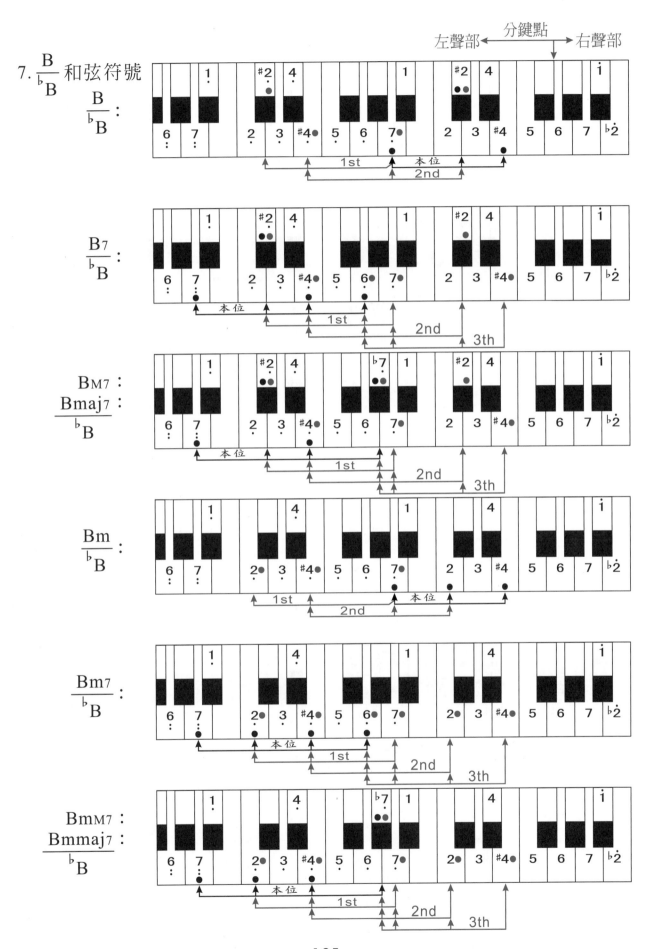

心想事成　心想樹成

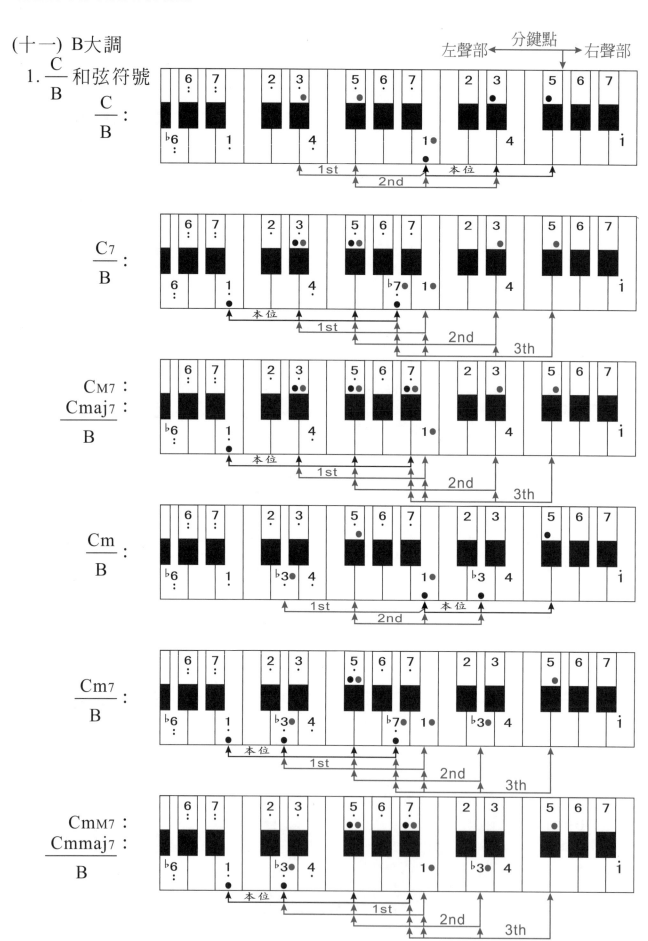

(十一) B大調

1. $\dfrac{C}{B}$ 和弦符號

心想事成 心想樹成

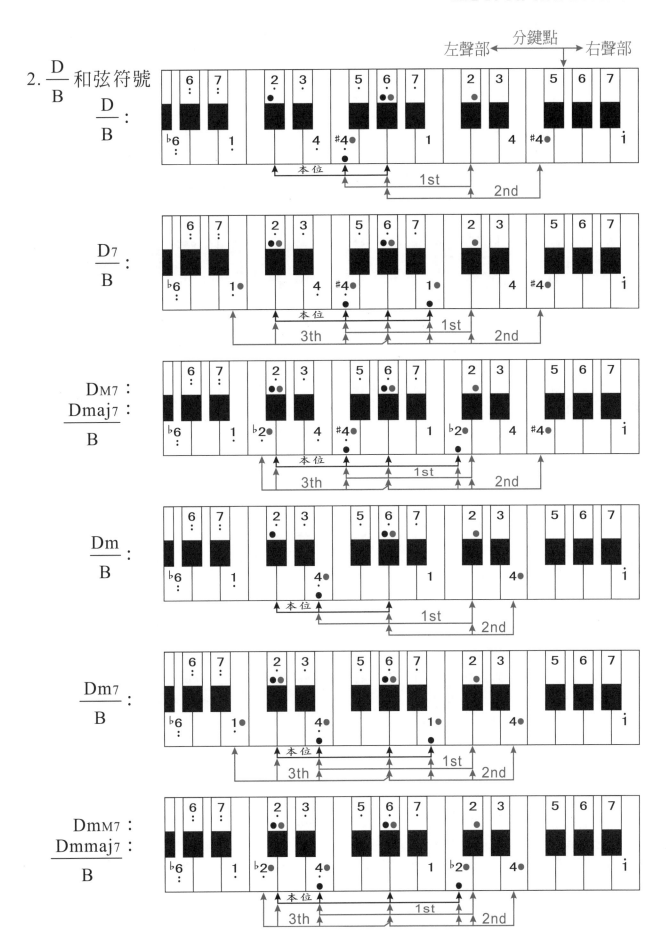

心想事成　心想樹成

3. $\dfrac{E}{B}$ 和弦符號

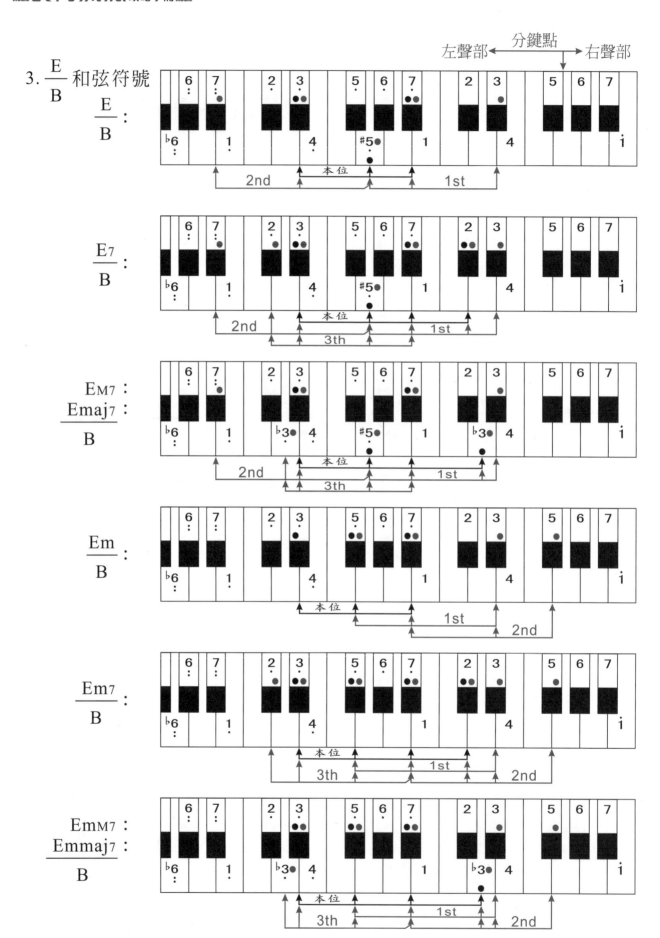

心想事成 心想樹成

4. $\dfrac{F}{B}$ 和弦符號

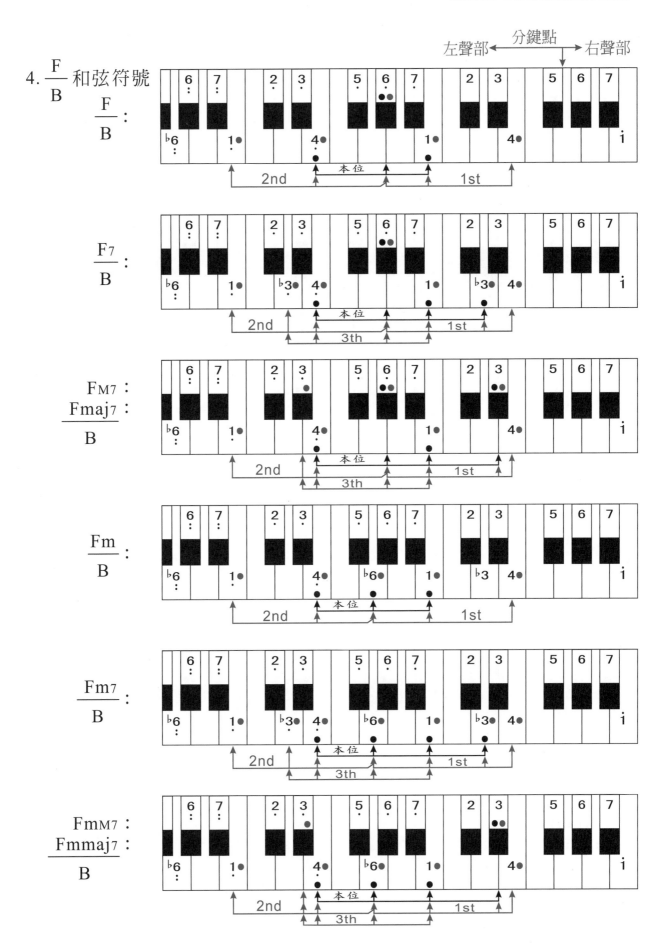

心想事成　心聲樹成

5. $\dfrac{G}{B}$ 和弦符號

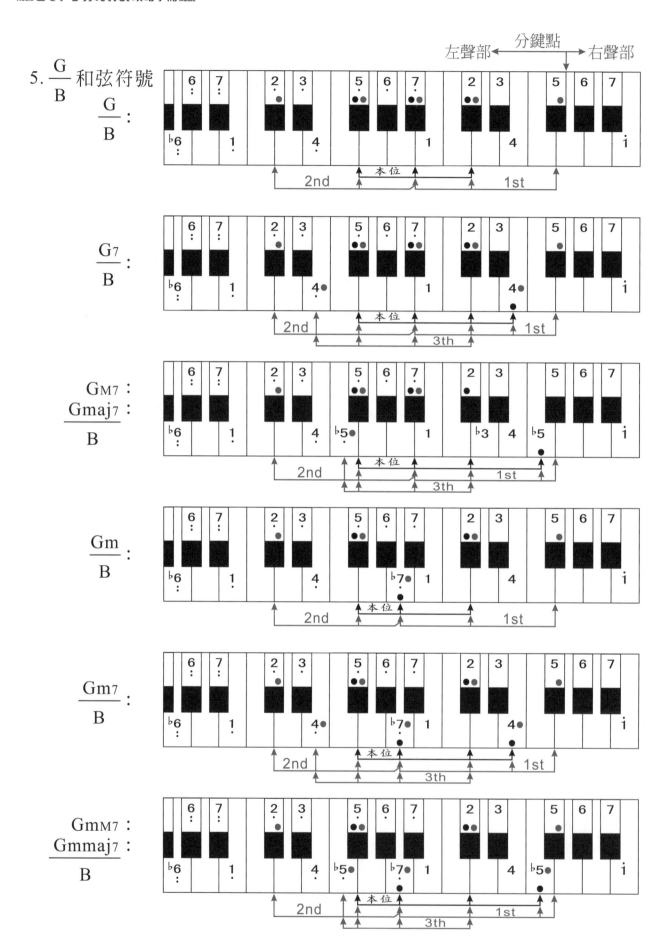

心想事成　心想樹成

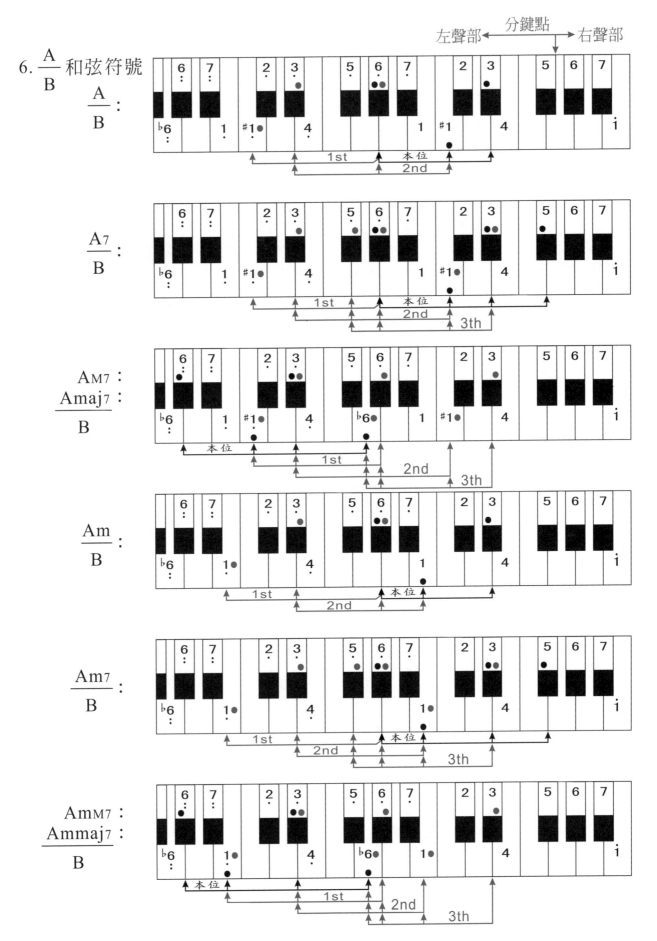

心想事成 心想樹成

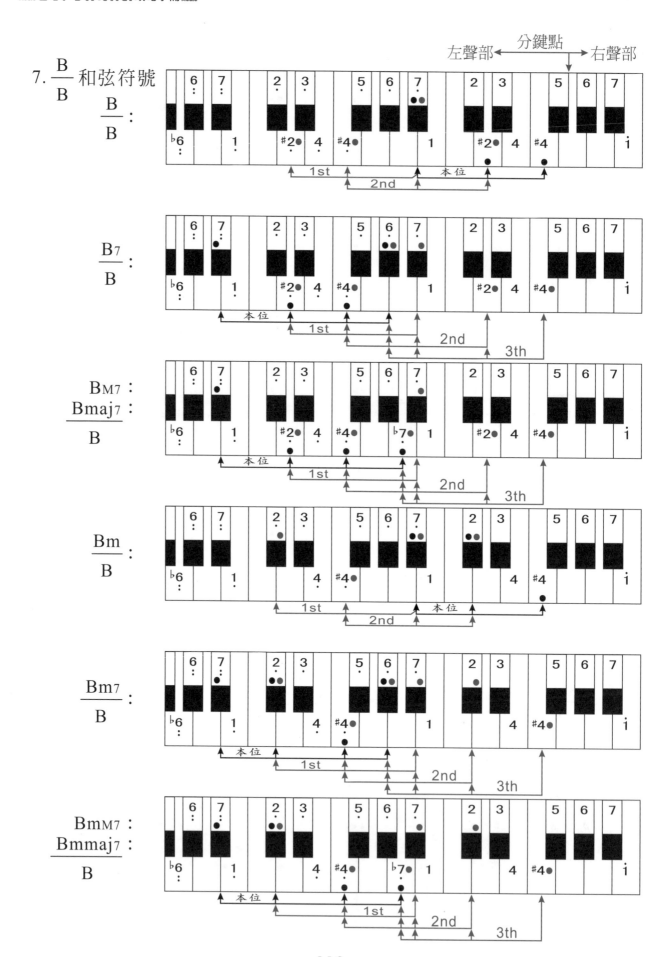

心想事成　心想樹成

(十三)和弦符號補述

　　有關 C 調中，主旋律連結和弦符號可爲：$^\flat$D、$^\flat$E、$^\flat$G、$^\flat$A、$^\flat$B 等，這些和弦符號對應於「琴鍵」位置是與下列各和弦符號各自對應的。

$$\frac{C}{^\flat D} \Leftrightarrow \frac{^\flat D}{C}、\quad \frac{C}{^\flat E} \Leftrightarrow \frac{^\flat E}{C}、\quad \frac{C}{^\flat G} \Leftrightarrow \frac{^\flat G}{C}、\quad \frac{C}{^\flat A} \Leftrightarrow \frac{^\flat A}{C}、\quad \frac{C}{^\flat B} \Leftrightarrow \frac{^\flat B}{C}$$

　　當然有首調式唱名之差異。同理，大三和弦之各和弦符號亦是。

$$\frac{D}{^\flat D}、\frac{D}{^\flat E}、\frac{D}{^\flat G}、\frac{D}{^\flat A}、\frac{D}{^\flat B} \text{亦各自對應至} \frac{^\flat D}{D}、\frac{^\flat E}{D}、\frac{^\flat G}{D}、\frac{^\flat A}{D}、\frac{^\flat B}{D}。$$

亦即：
$$\frac{D}{^\flat D} \Leftrightarrow \frac{^\flat D}{D}、\quad \frac{D}{^\flat E} \Leftrightarrow \frac{^\flat E}{D}、\quad \frac{D}{^\flat G} \Leftrightarrow \frac{^\flat G}{D}、\quad \frac{D}{^\flat A} \Leftrightarrow \frac{^\flat A}{D}、$$

$$\frac{D}{^\flat B} \Leftrightarrow \frac{^\flat B}{D}$$

套用數學上之矩陣式的函意來表示如下：

$$
\begin{bmatrix}
\dfrac{C}{^\flat D} & \dfrac{C}{^\flat E} & \dfrac{C}{^\flat G} & \dfrac{C}{^\flat A} & \dfrac{C}{^\flat B} \\[2ex]
\dfrac{D}{^\flat D} & \dfrac{D}{^\flat E} & \dfrac{D}{^\flat G} & \dfrac{D}{^\flat A} & \dfrac{D}{^\flat B} \\[2ex]
\dfrac{E}{^\flat D} & \dfrac{E}{^\flat E} & \dfrac{E}{^\flat G} & \dfrac{E}{^\flat A} & \dfrac{E}{^\flat B} \\[2ex]
\dfrac{F}{^\flat D} & \dfrac{F}{^\flat E} & \dfrac{F}{^\flat G} & \dfrac{F}{^\flat A} & \dfrac{F}{^\flat B} \\[2ex]
\dfrac{G}{^\flat D} & \dfrac{G}{^\flat E} & \dfrac{G}{^\flat G} & \dfrac{G}{^\flat A} & \dfrac{G}{^\flat B} \\[2ex]
\dfrac{A}{^\flat D} & \dfrac{A}{^\flat E} & \dfrac{A}{^\flat G} & \dfrac{A}{^\flat A} & \dfrac{A}{^\flat B} \\[2ex]
\dfrac{B}{^\flat D} & \dfrac{B}{^\flat E} & \dfrac{B}{^\flat F} & \dfrac{B}{^\flat A} & \dfrac{B}{^\flat B}
\end{bmatrix}
=
\begin{bmatrix}
\dfrac{^\flat D}{C} & \dfrac{^\flat E}{C} & \dfrac{^\flat G}{C} & \dfrac{^\flat A}{C} & \dfrac{^\flat B}{C} \\[2ex]
\dfrac{^\flat D}{D} & \dfrac{^\flat E}{D} & \dfrac{^\flat G}{D} & \dfrac{^\flat A}{D} & \dfrac{^\flat B}{D} \\[2ex]
\dfrac{^\flat D}{E} & \dfrac{^\flat E}{E} & \dfrac{^\flat G}{E} & \dfrac{^\flat A}{E} & \dfrac{^\flat B}{E} \\[2ex]
\dfrac{^\flat D}{F} & \dfrac{^\flat E}{F} & \dfrac{^\flat G}{F} & \dfrac{^\flat A}{F} & \dfrac{^\flat B}{F} \\[2ex]
\dfrac{^\flat D}{G} & \dfrac{^\flat E}{G} & \dfrac{^\flat G}{G} & \dfrac{^\flat A}{G} & \dfrac{^\flat B}{G} \\[2ex]
\dfrac{^\flat D}{A} & \dfrac{^\flat E}{A} & \dfrac{^\flat G}{A} & \dfrac{^\flat A}{A} & \dfrac{^\flat B}{A} \\[2ex]
\dfrac{^\flat D}{B} & \dfrac{^\flat E}{B} & \dfrac{^\flat G}{B} & \dfrac{^\flat A}{B} & \dfrac{^\flat B}{B}
\end{bmatrix}
$$

　　上列兩相等之矩陣，其間相互對應位置之元素內容是相同的。即對應於琴鍵位置是一致的。

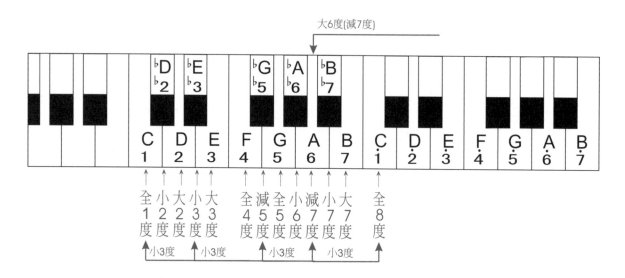

八、首調式唱名「減和弦符號」對應「琴鍵」位置

減和弦有三類：減三和弦、減七和弦、半減七和弦。減和弦是由小3度音程堆疊組成如下圖：

例如C調：

1.減三和弦（diminish）

C_{dim}＝根音 → 小3度 → 減5度

C_{dim}＝1 → $^\flat$3 → $^\flat$5

減三和弦代號C_{dim}＝1、$^\flat$3、$^\flat$5。或C^o＝1、$^\flat$3、$^\flat$5。

2.減七和弦（diminish 7）

C_{dim7}＝根音 → 小3度 → 減5度 → 減7度

C^{o7}＝1 → $^\flat$3 → $^\flat$5 → 6（$^{\flat\flat}$7）(重降7＝6)

減七和弦代號C_{dim7}＝1、$^\flat$3、$^\flat$5、6。或C^{o7}＝$\dot{1}$、$^\flat$3、$^\flat$5、6。

3.半減七和弦（half diminish 7）

$C_{halfdim7}$＝根音 → 小3度 → 減5度 → 小七度

$C^{\phi7}$＝1 → $^\flat$3 → $^\flat$5 → $^\flat$7

半減七和弦代號$C^{\phi7}$＝1、$^\flat$3、$^\flat$5、$^\flat$7。

各音調之減和弦符號對應「琴鍵」位置如下：

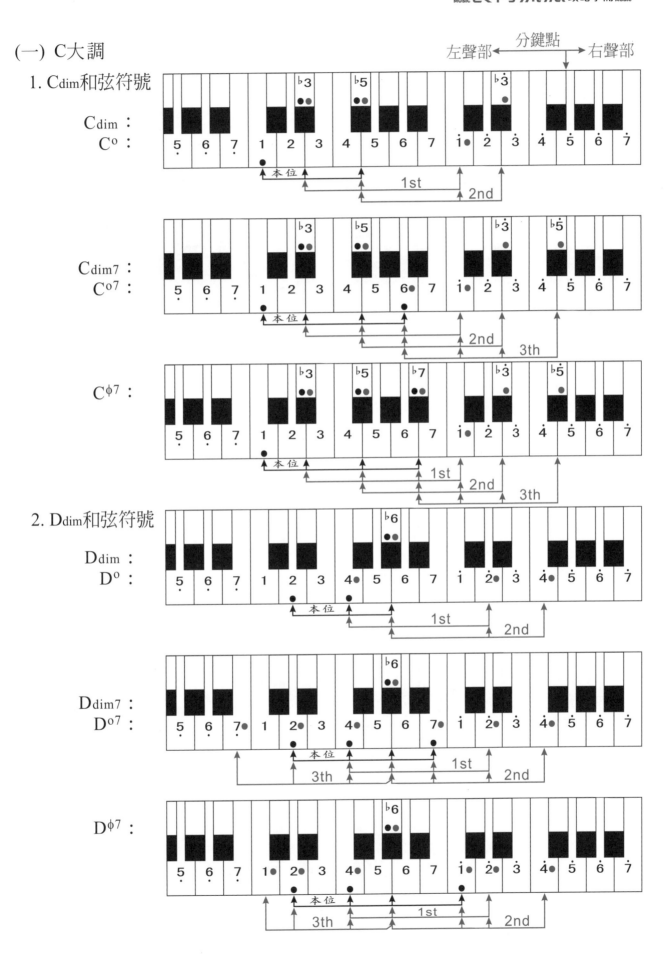

心想事成　心聲樹成

3. E dim 和弦符號

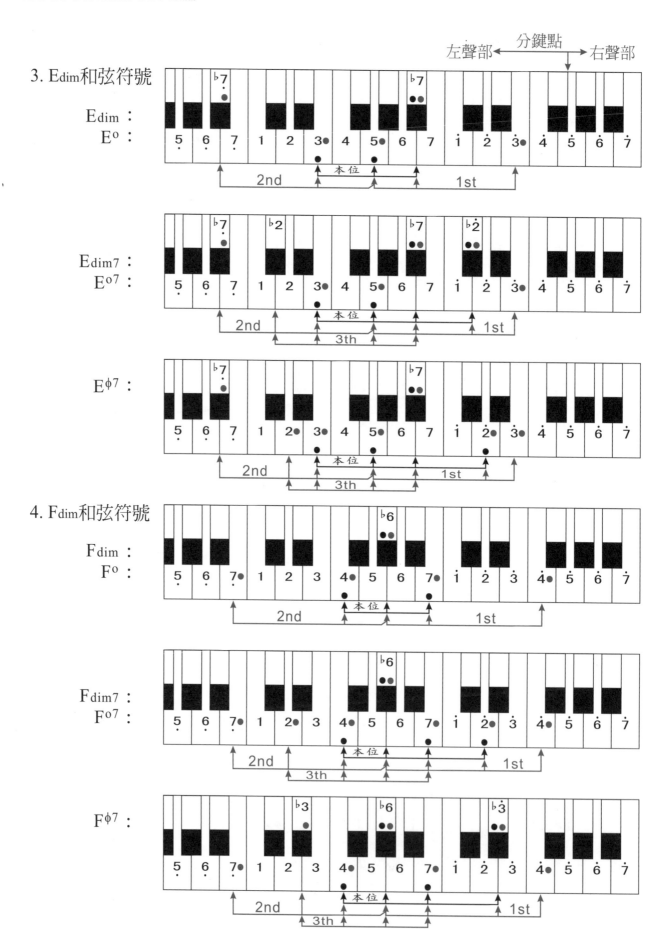

4. F dim 和弦符號

心想事成　心想樹成

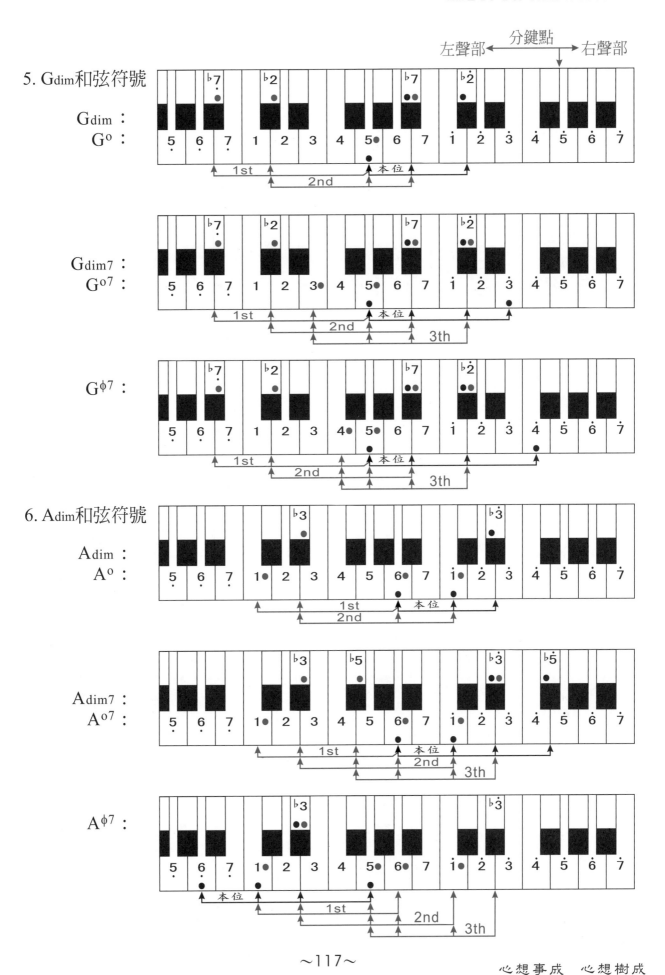

5. G dim和弦符號

6. A dim和弦符號

心想事成　心想樹成

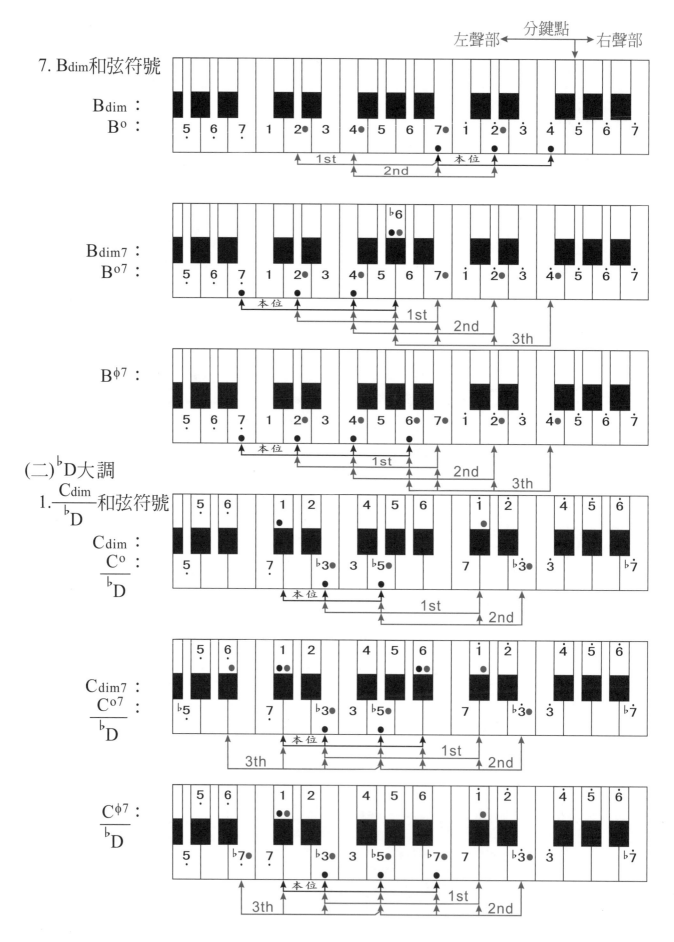

心想事成　心想樹成

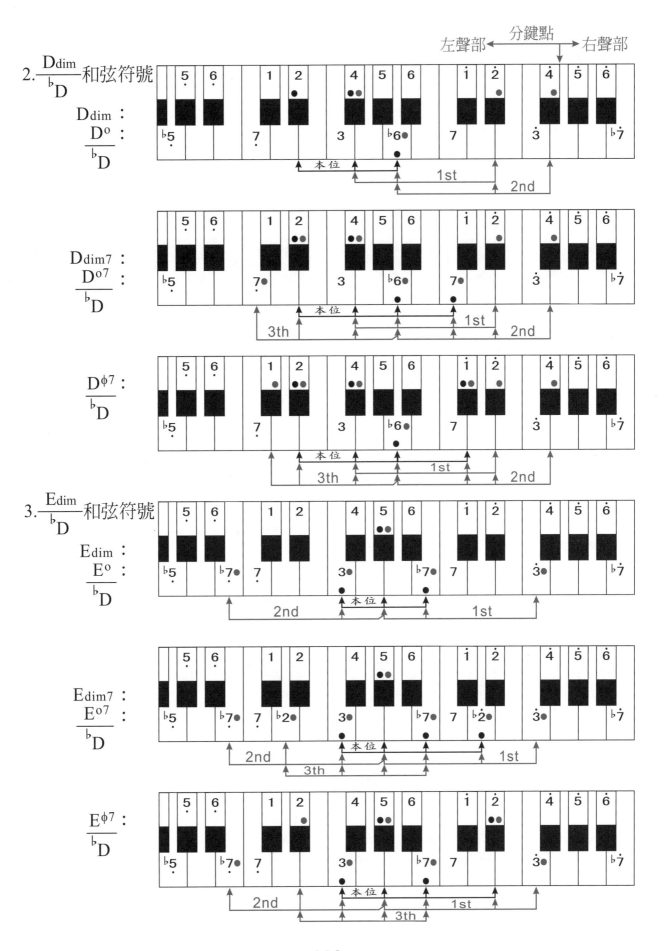

心想事成　心想樹成

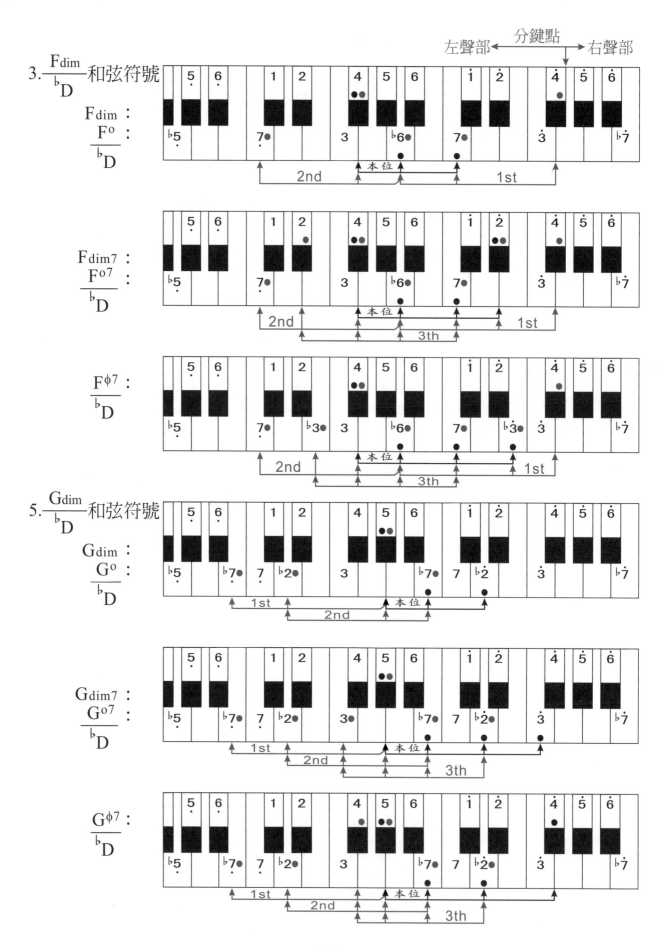

心想事成　心想樹成

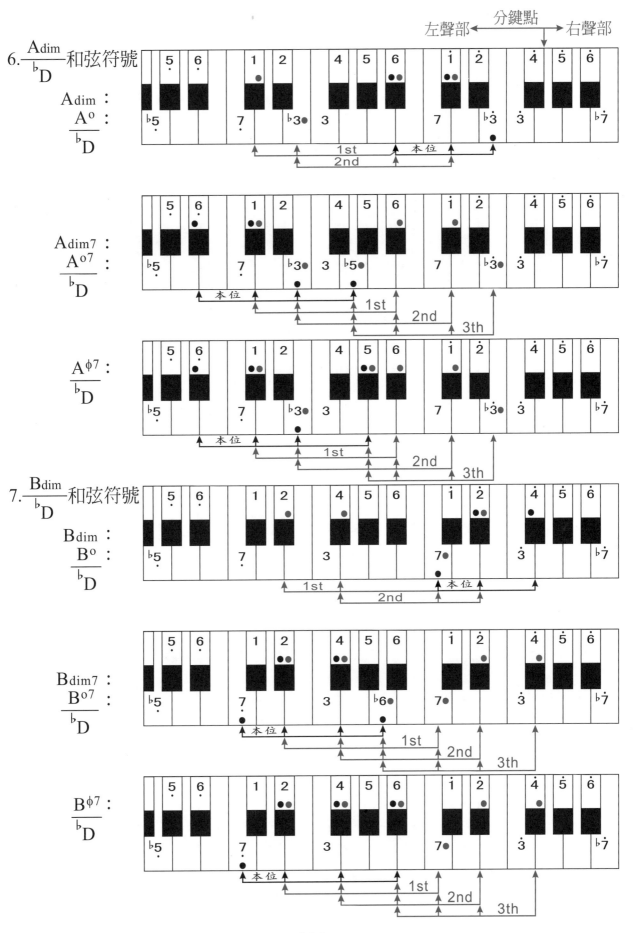

心想事成　心覻樹成

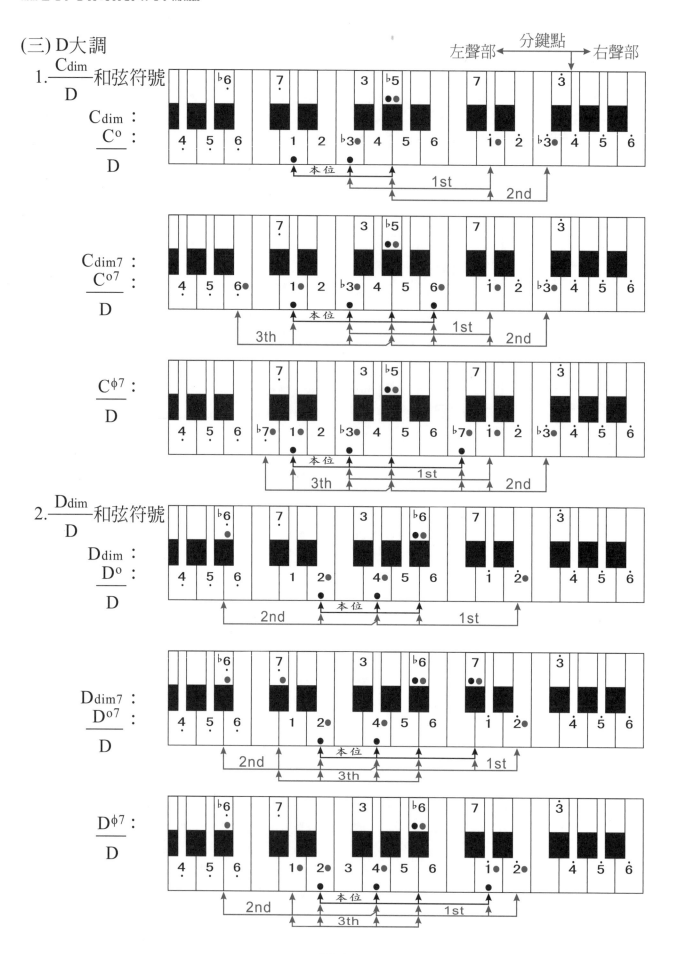

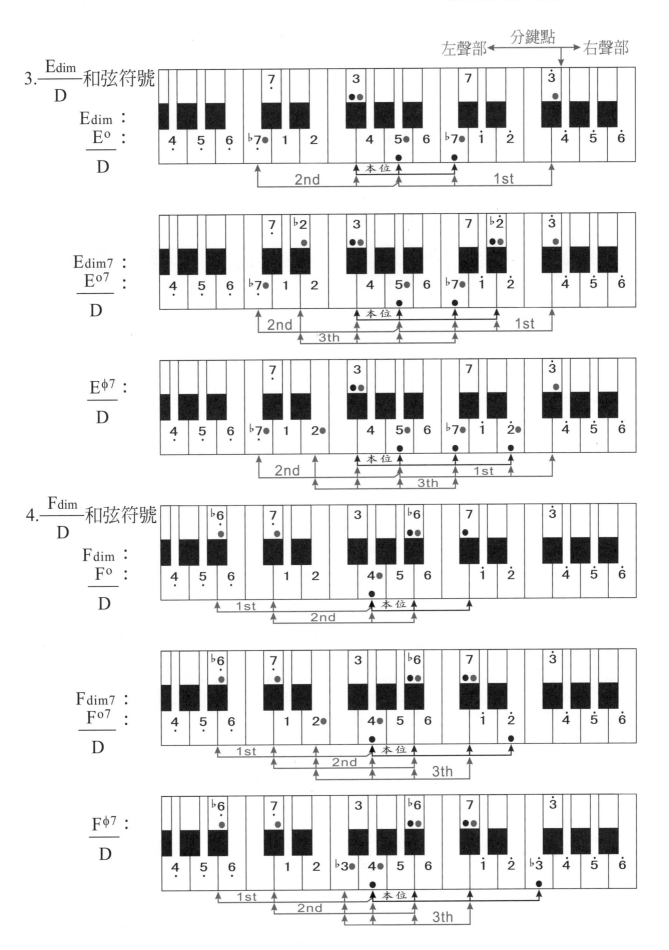

心想事成　心想樹成

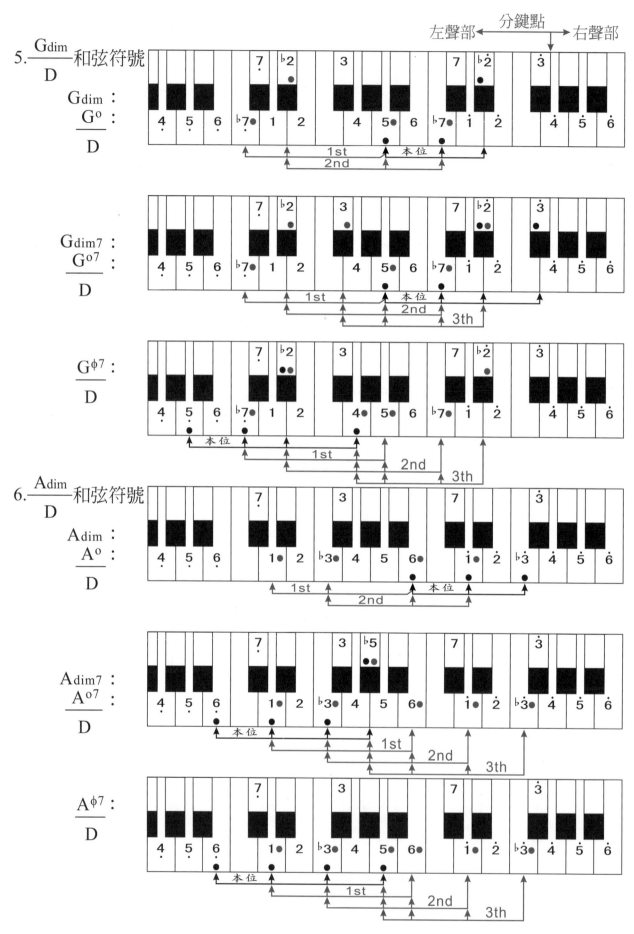

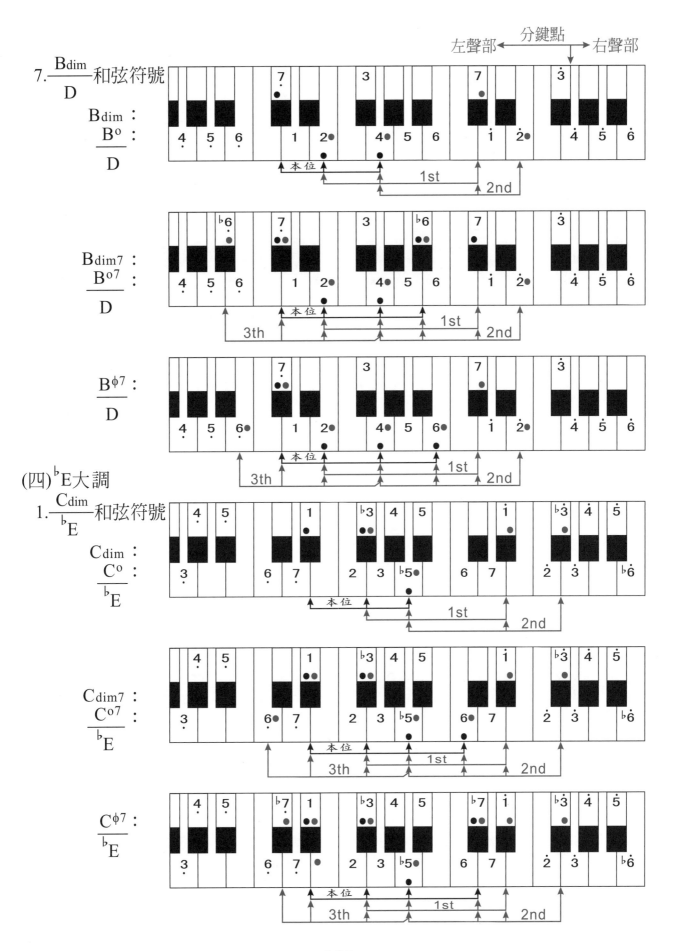

(四) ♭E大調

心想事成 心覬樹成

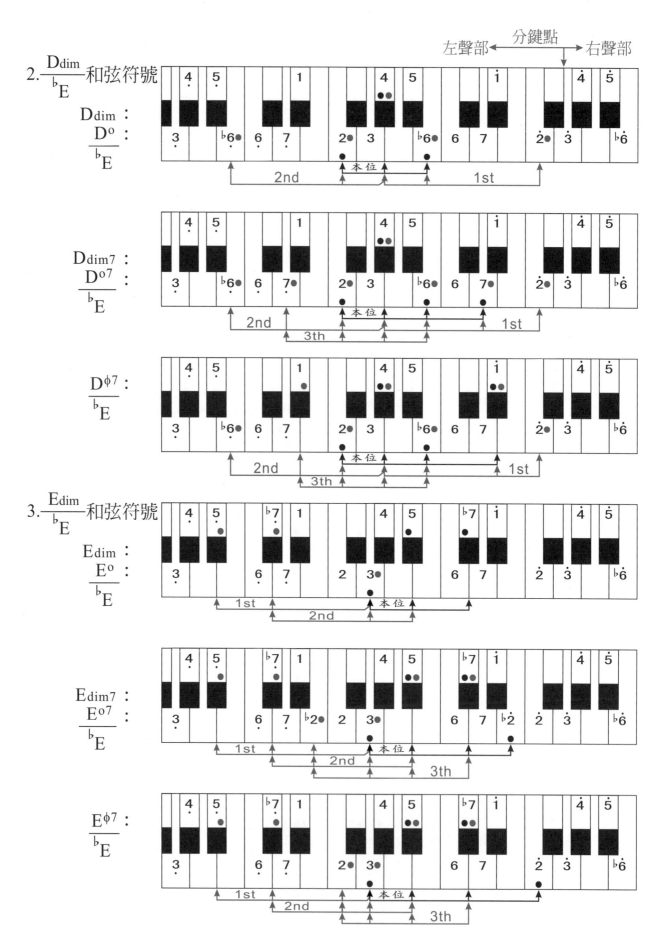

心想事成　心想樹成

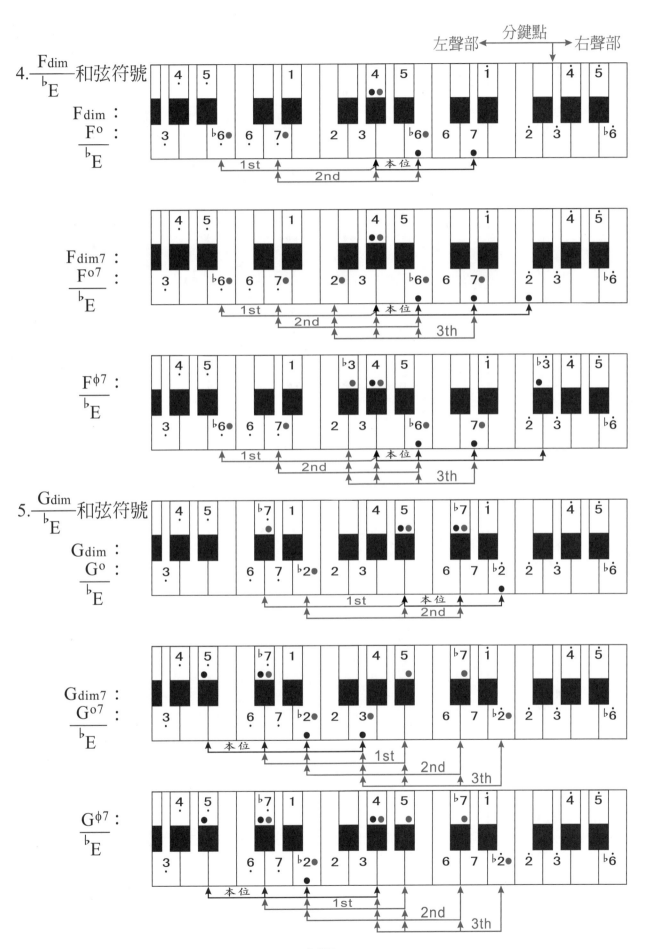

心想事成 心想樹成

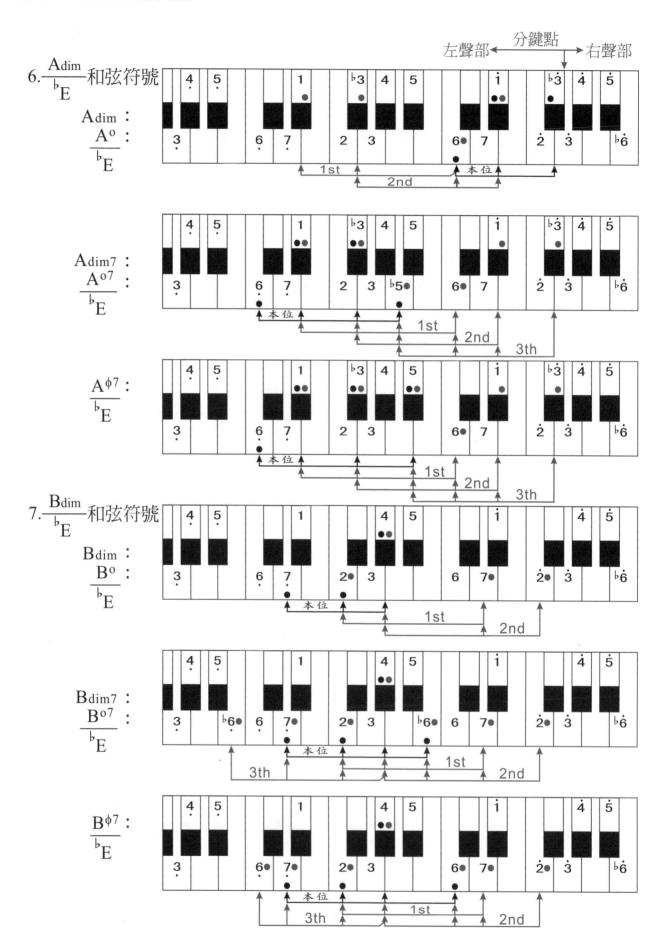

心想事成　心想樹成

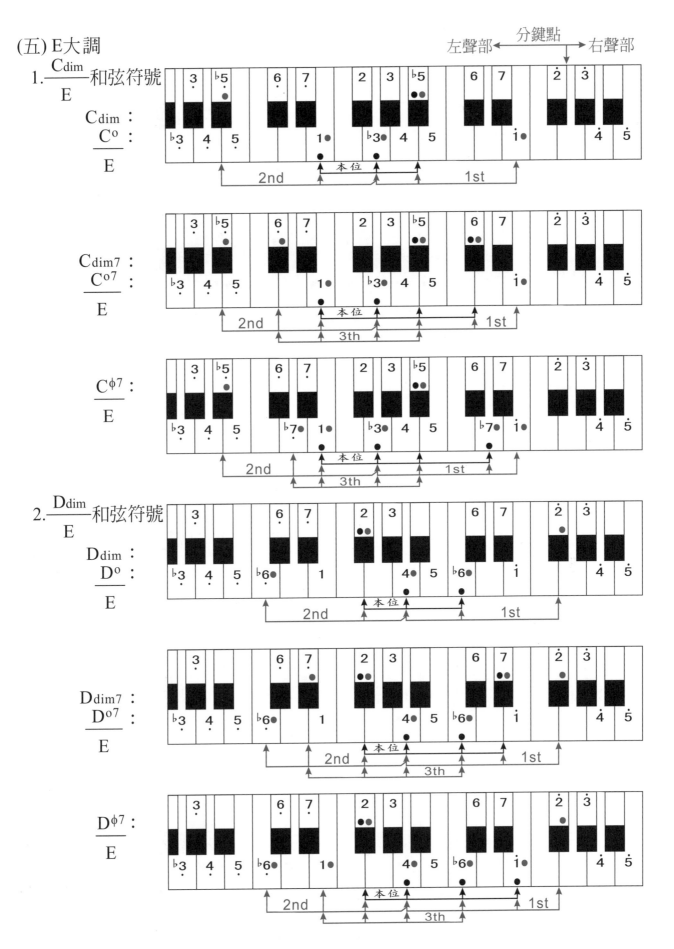

(五) E大調

1. $\dfrac{C_{dim}}{E}$ 和弦符號

心想事成　心愨樹成

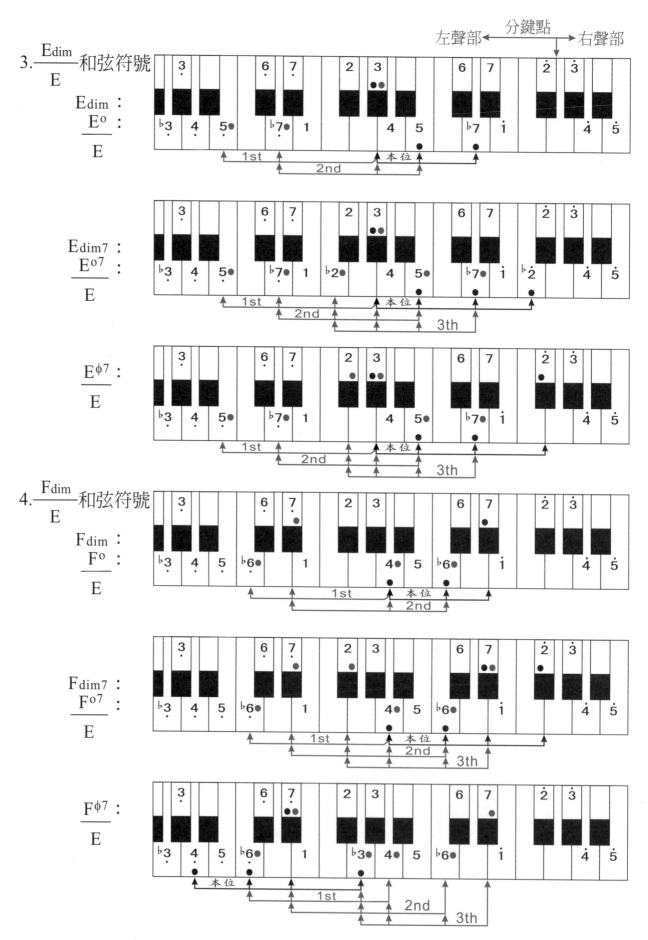

心想事成　心想樹成

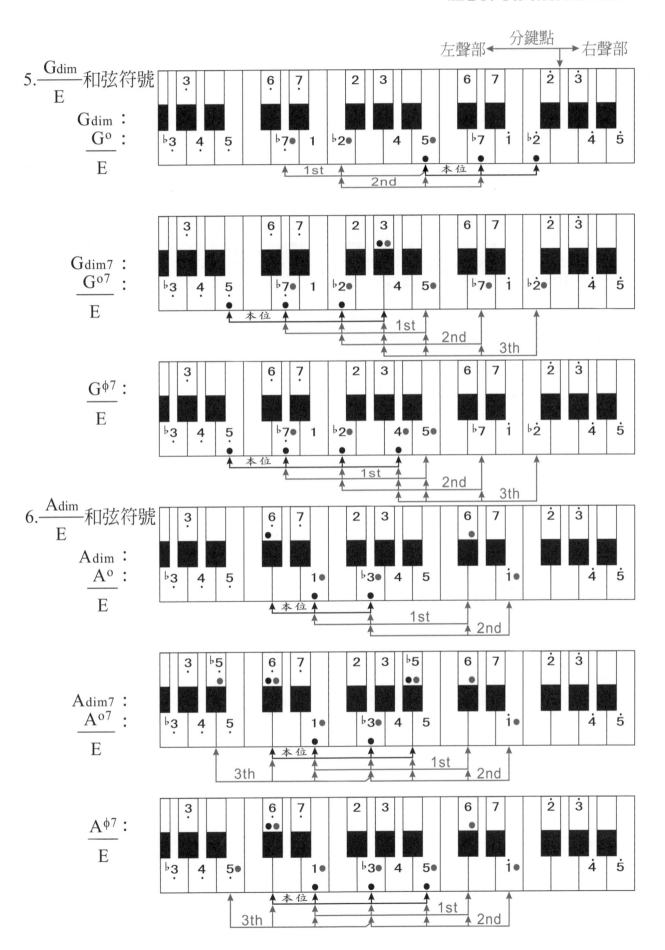

心想事成　心愿樹成

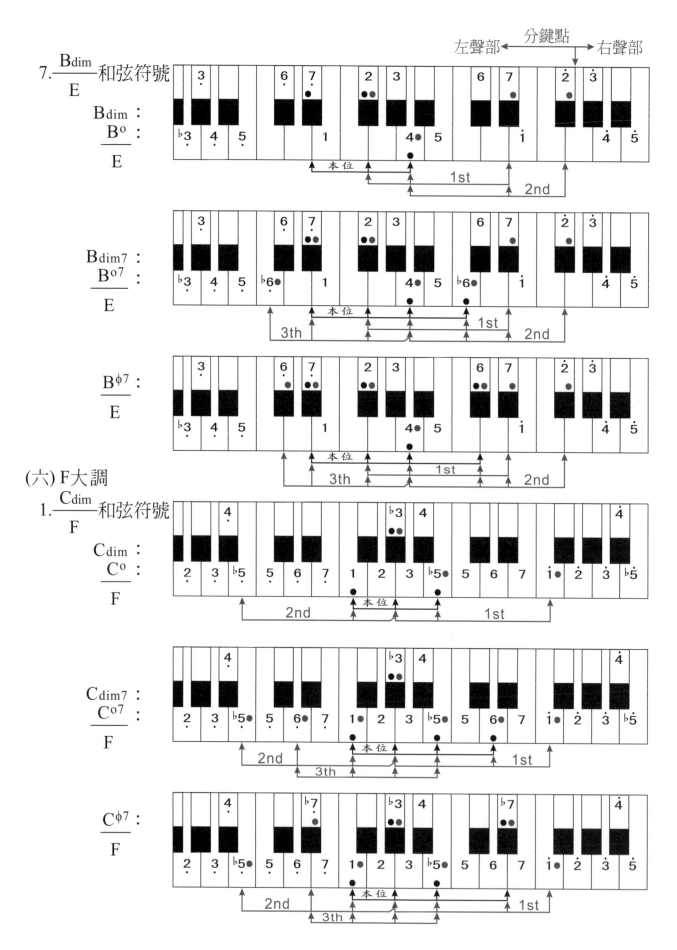

心想事成　心想樹成

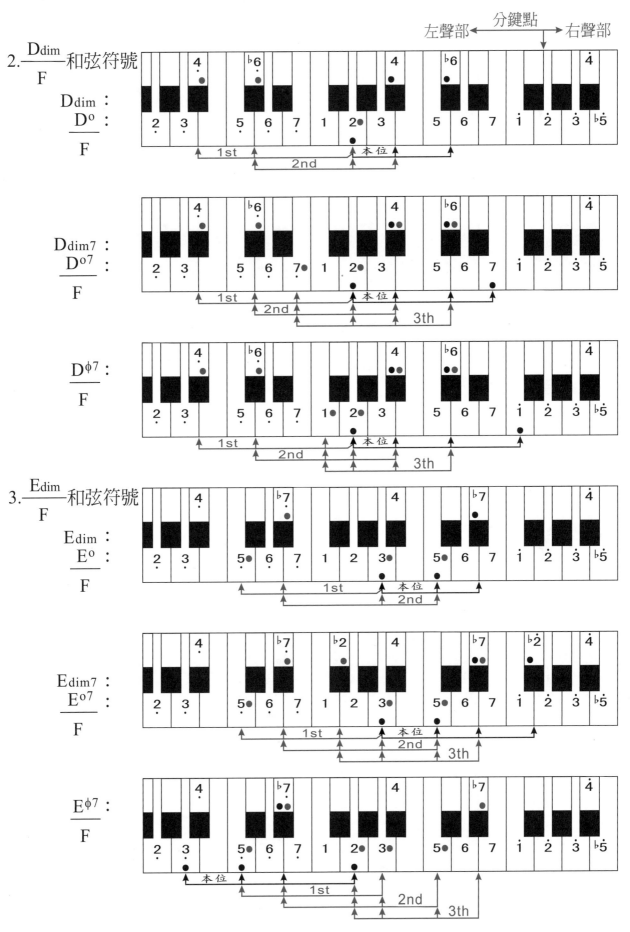

心想事成 心聲樹成

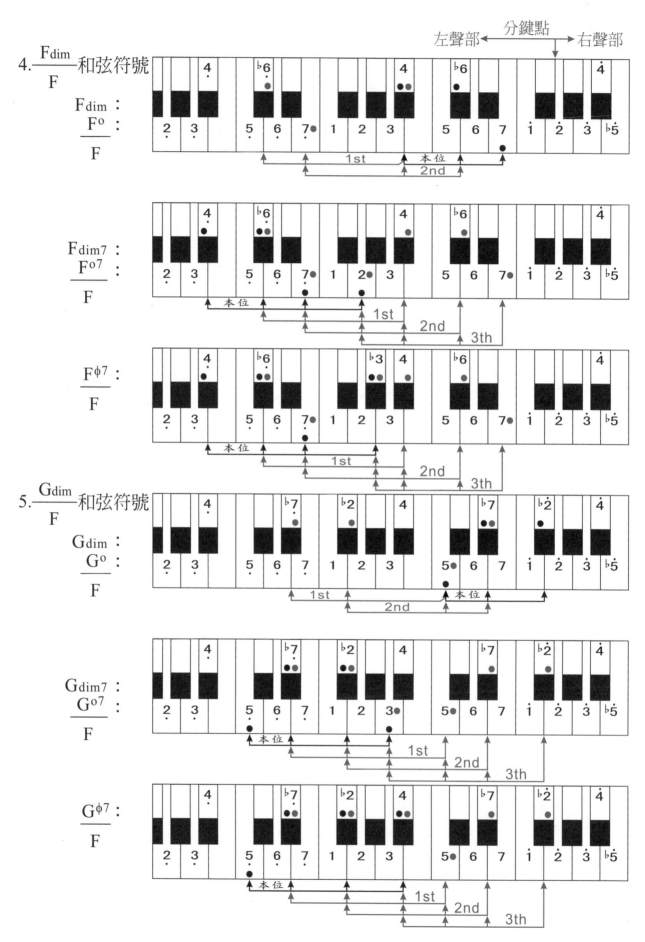

心想事成　心想樹成

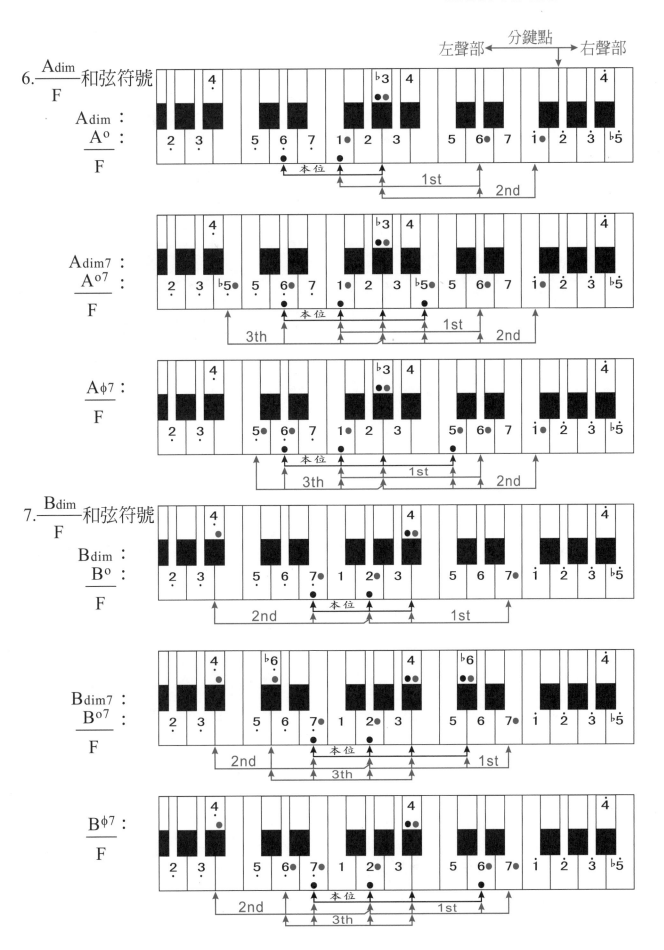

心想事成　心想樹成

(七) ♭G大調

1. $\frac{C_{dim}}{♭G}$ 和弦符號

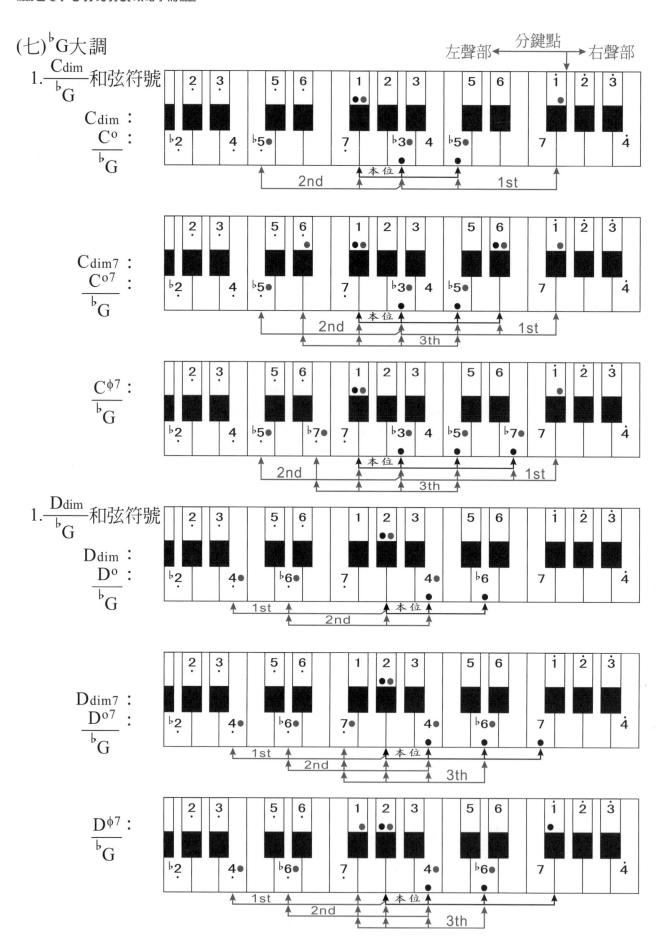

1. $\frac{D_{dim}}{♭G}$ 和弦符號

心想事成　心想樹成

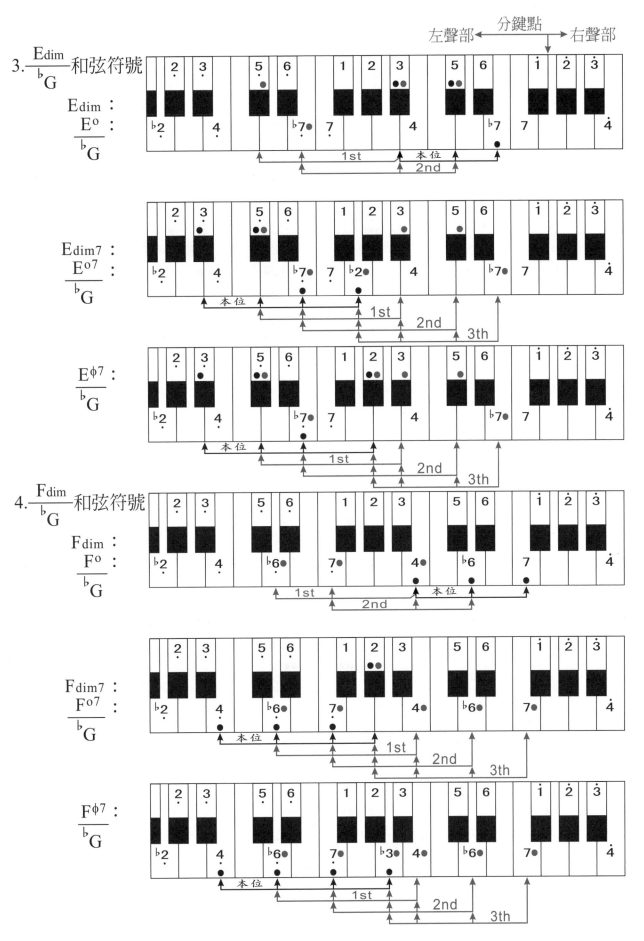

心想事成　心想樹成

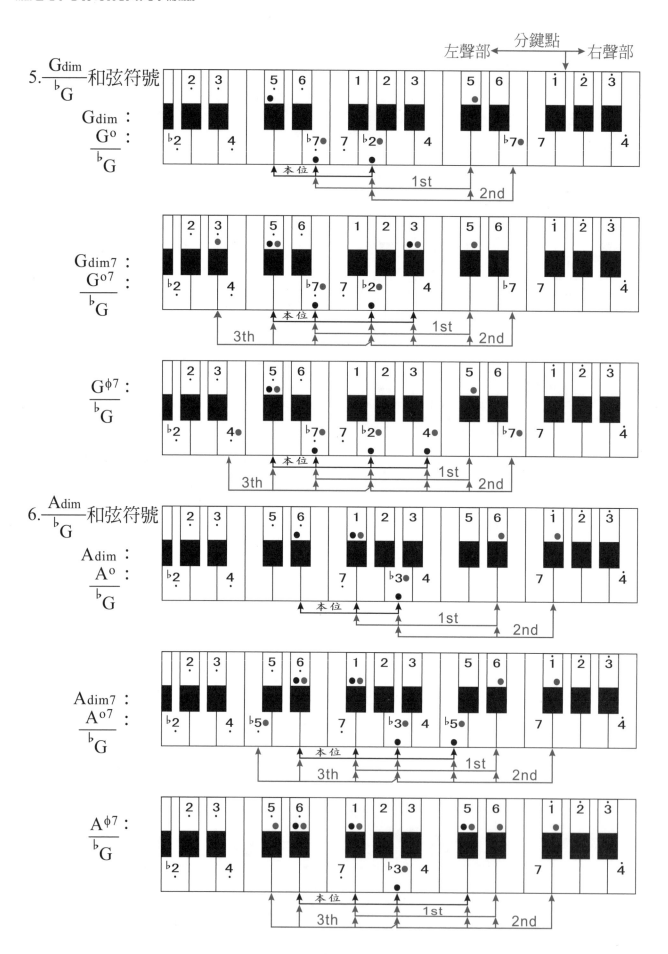

心想事成　心想樹成

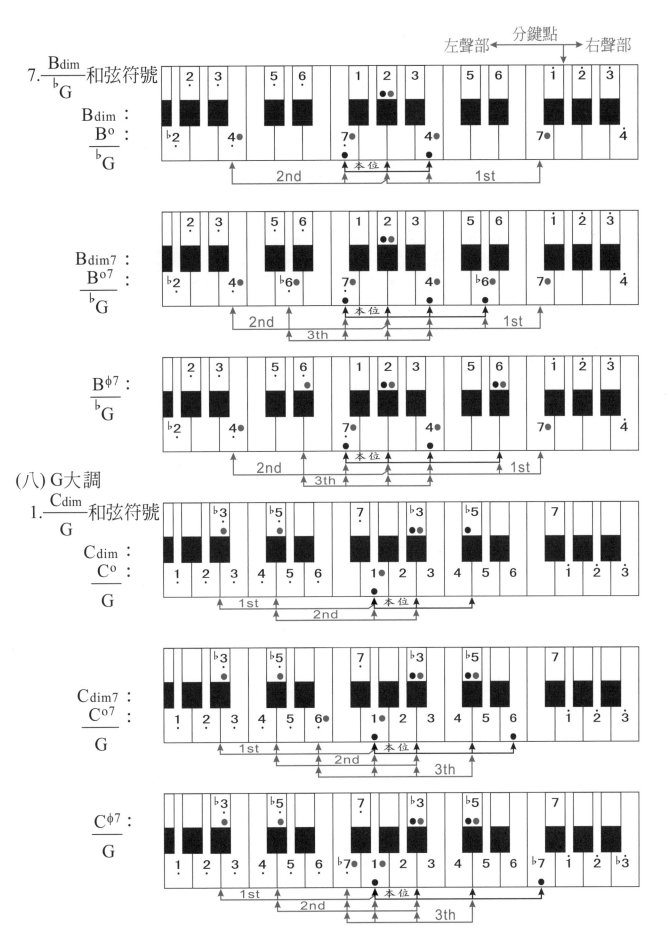

心想事成　心想樹成

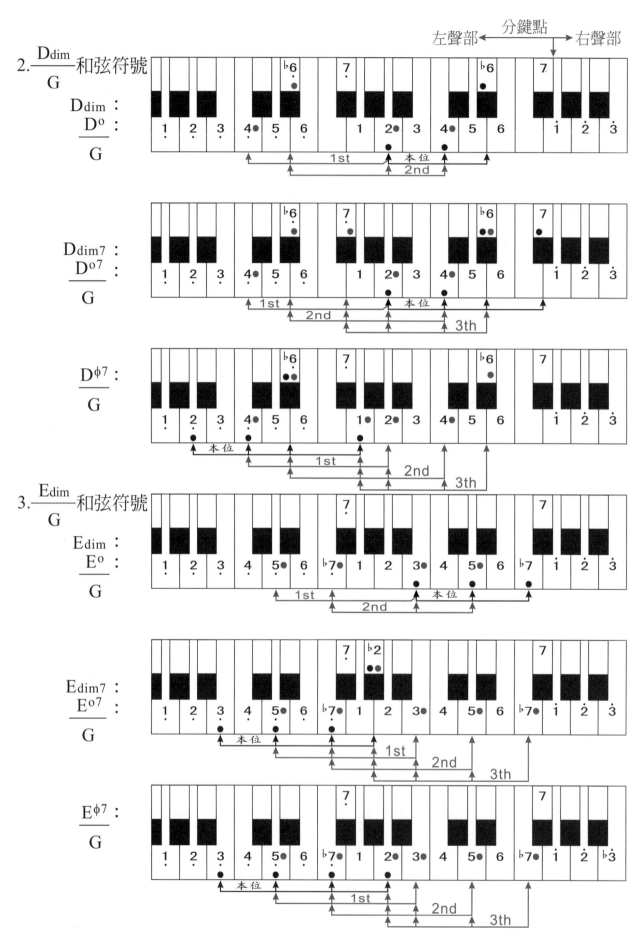

心想事成　心想樹成

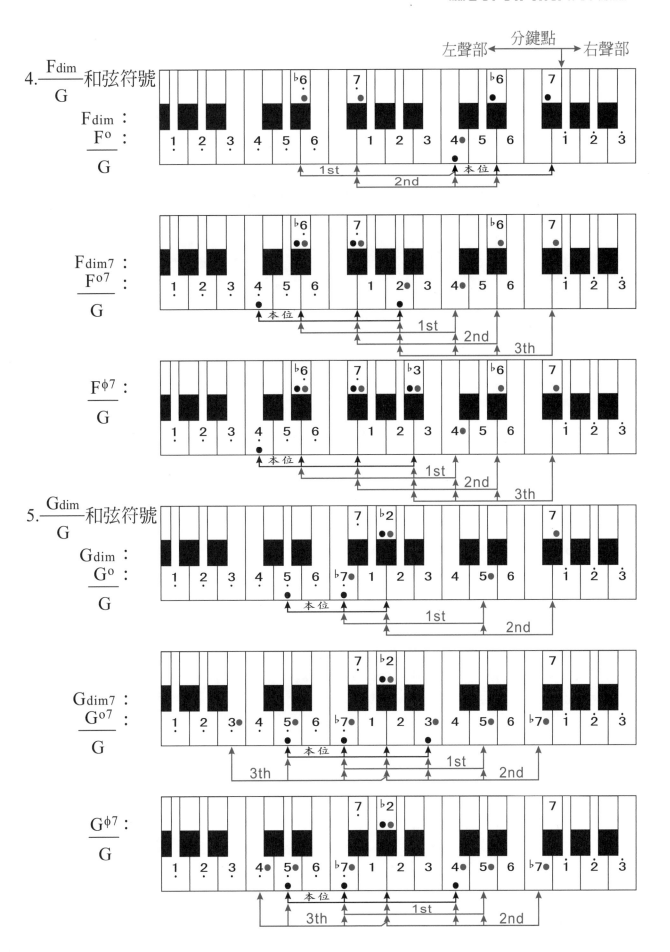

心想事成　心想樹成

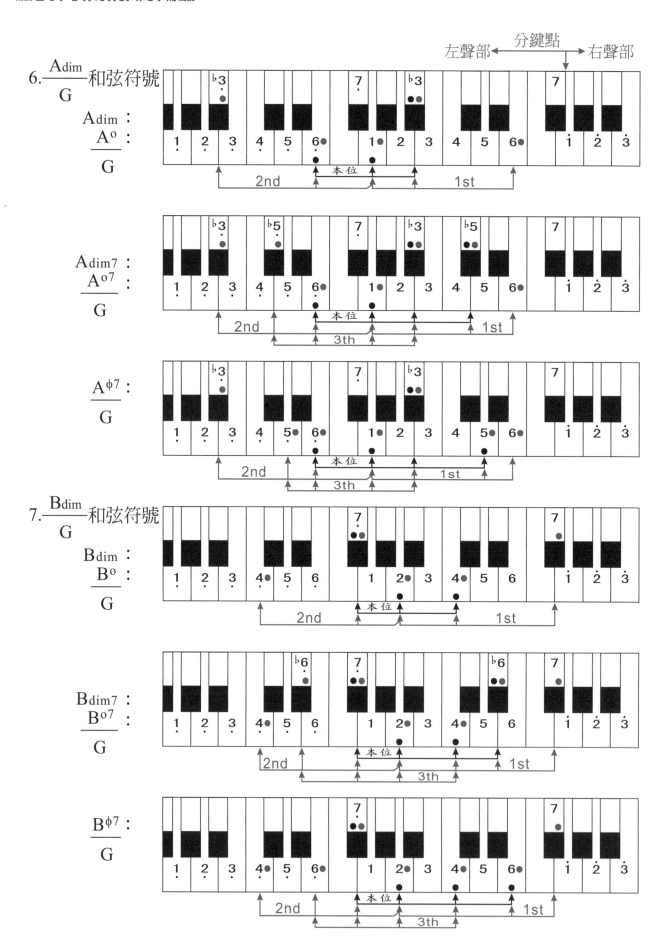

心想事成　心想樹成

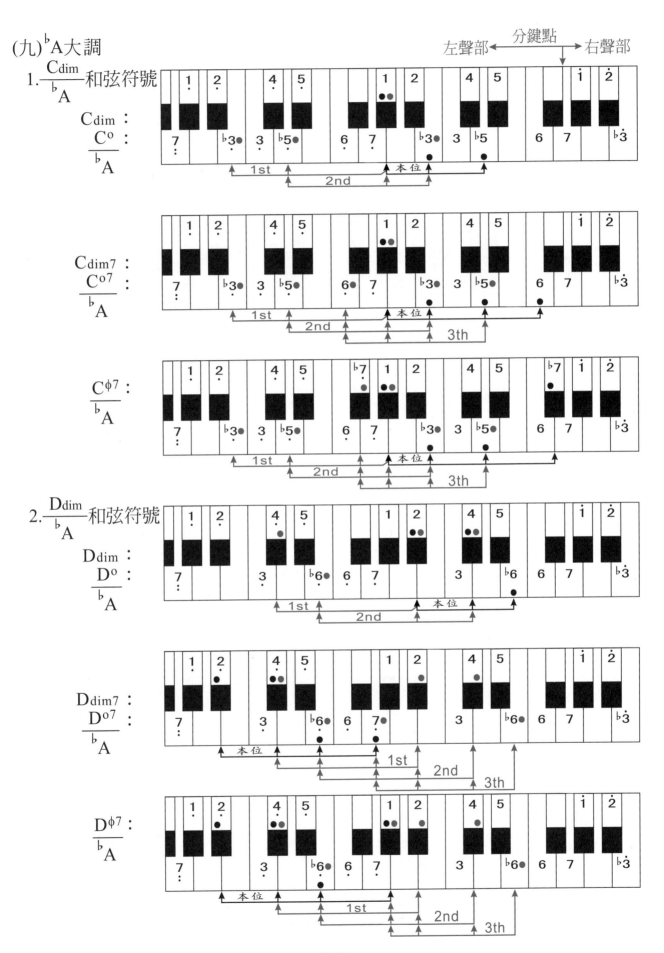

心想事成　心想樹成

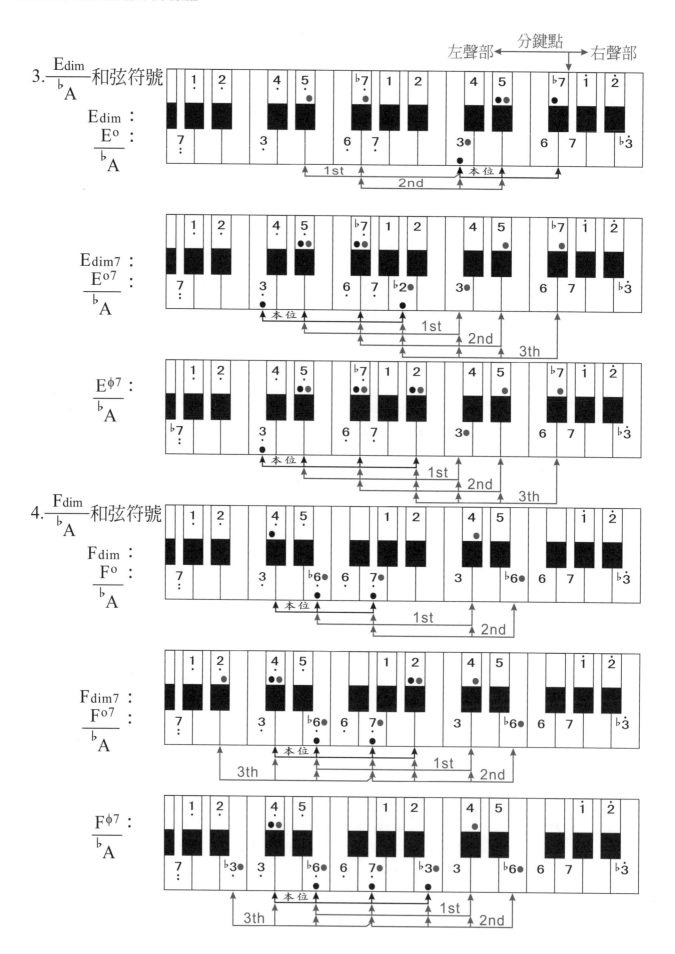

心想事成 心想樹成

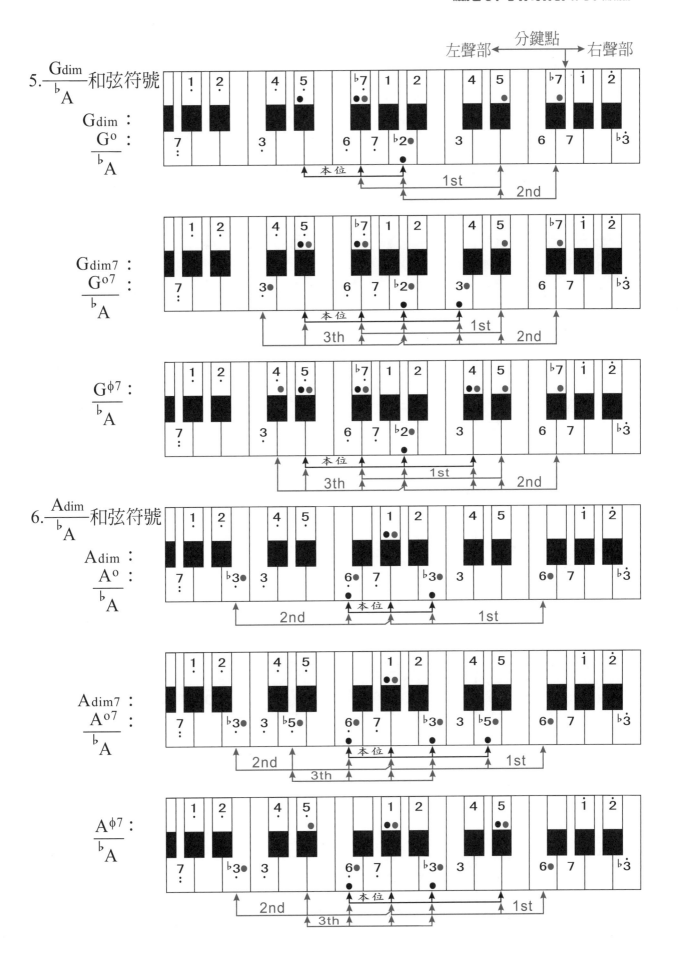

心想事成　心愳樹成

暫時中斷一下，今以下列一首「綠袖子」之16小節爲例分別以「固定式唱名譜」及「首調式唱名譜」供長青族參考。此曲爲小調Am，定調爲Em。

A：固定式唱名譜 Em 3/4 ♩＝80〜90

（固定式唱名譜，調號 Em）

B：首調式唱名譜 Em 3/4 ♩＝80〜90

（首調式唱名譜，調號 Em）

心想事成　心想樹成

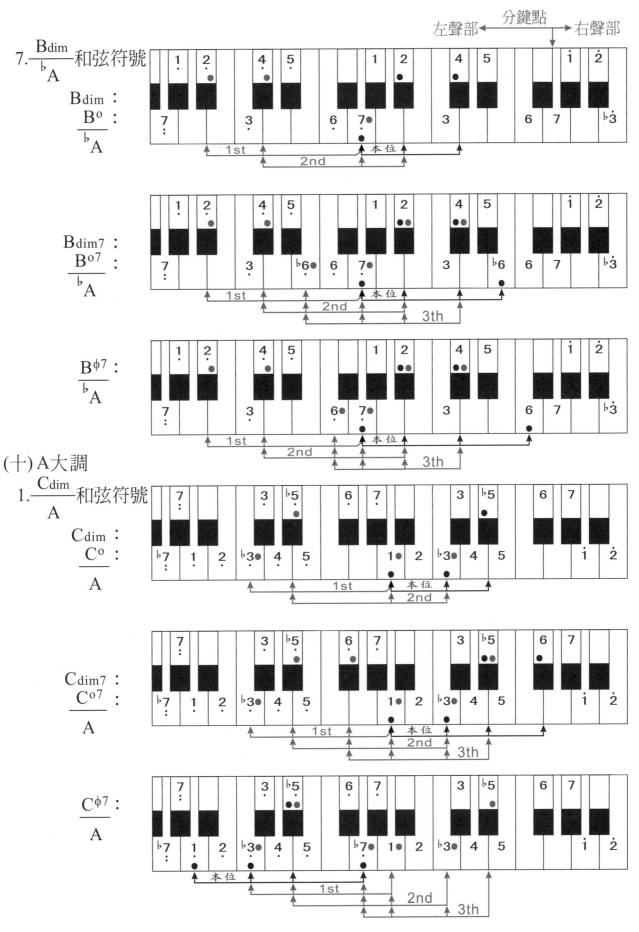

7. $\dfrac{B_{dim}}{{}^\flat A}$ 和弦符號

B_{dim} ：
$\dfrac{B^o}{{}^\flat A}$ ：

B_{dim7} ：
$\dfrac{B^{o7}}{{}^\flat A}$ ：

$\dfrac{B^{\phi 7}}{{}^\flat A}$ ：

(十) A大調

1. $\dfrac{C_{dim}}{A}$ 和弦符號

C_{dim} ：
$\dfrac{C^o}{A}$ ：

C_{dim7} ：
$\dfrac{C^{o7}}{A}$ ：

$\dfrac{C^{\phi 7}}{A}$ ：

心想事成　心想樹成

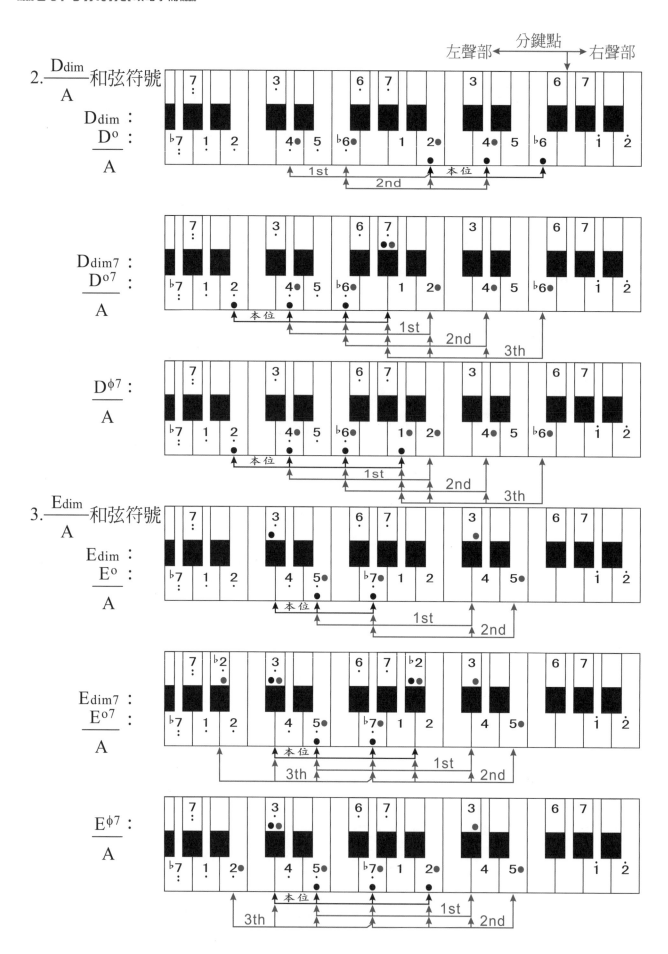

心想事成　心想樹成

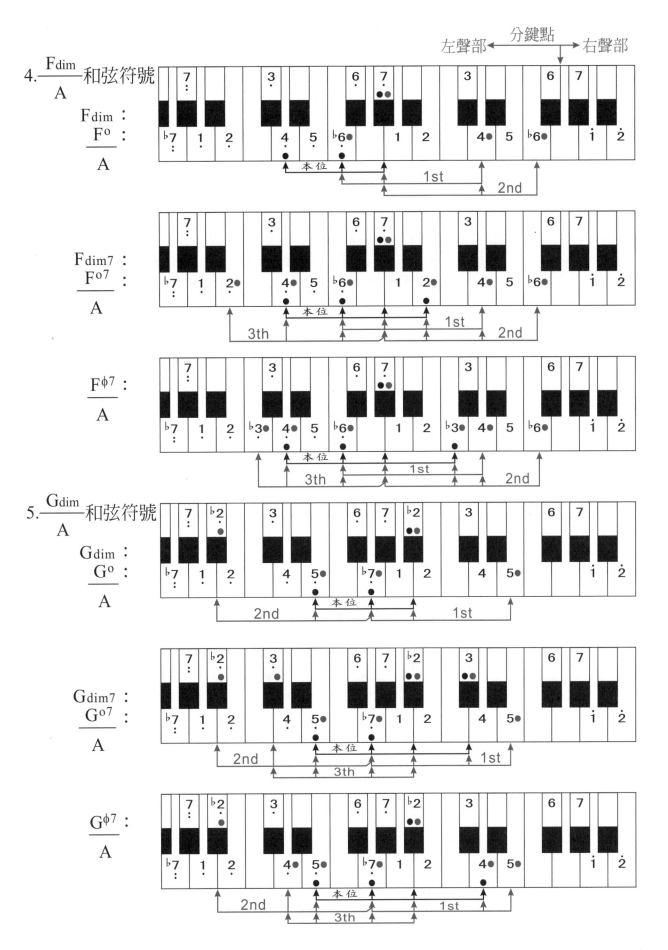

~149~

心想事成　心愿樹成

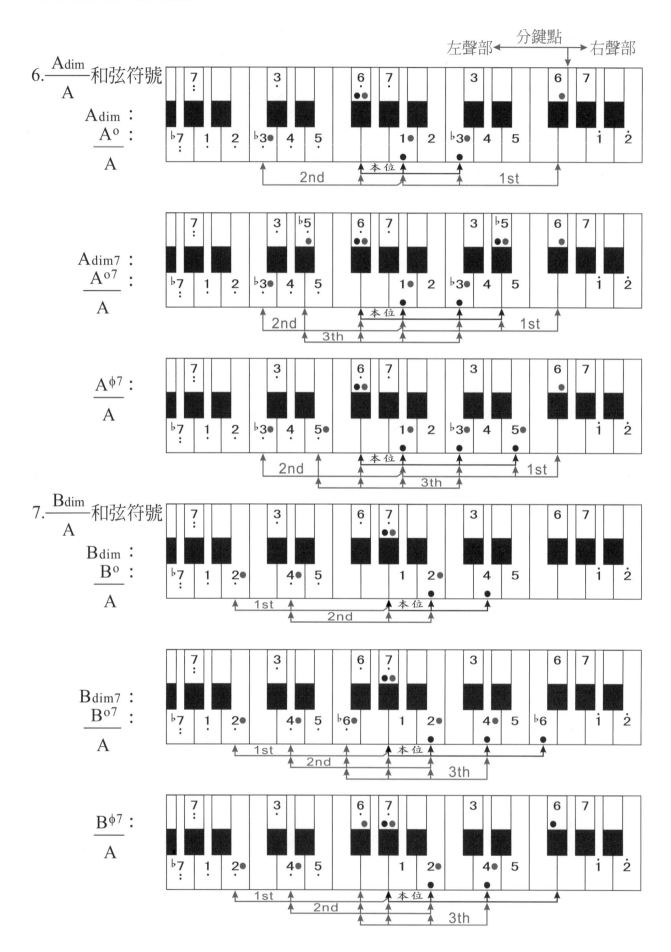

心想事成　心想樹成

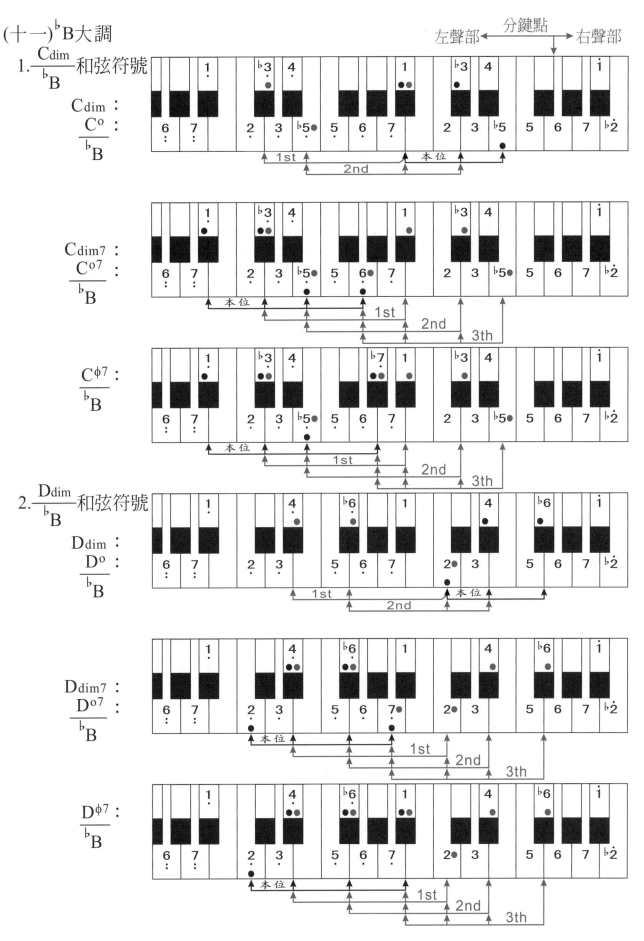

心想事成　心慇樹成

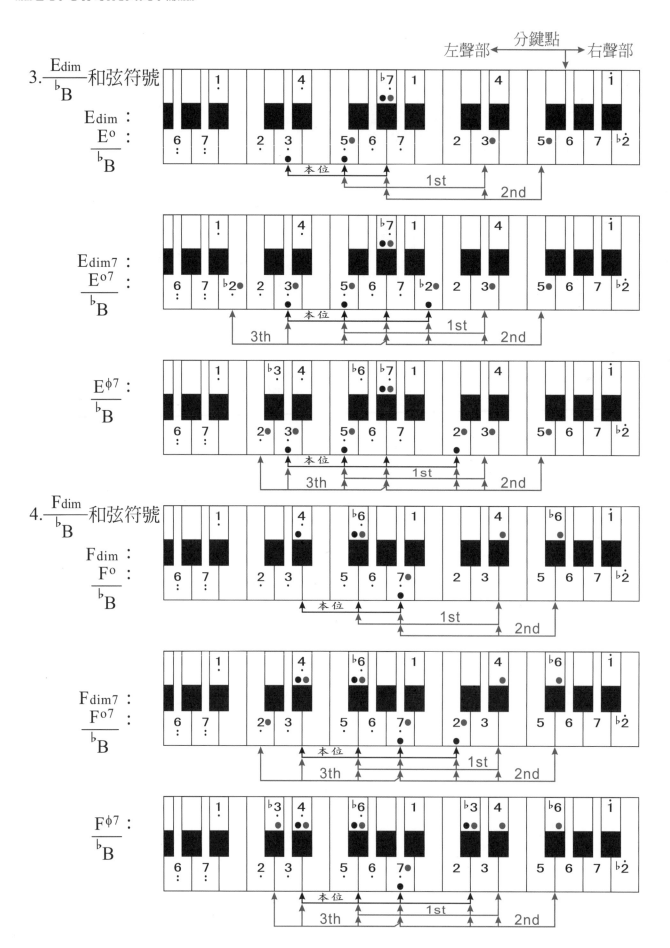

心想事成　心想樹成

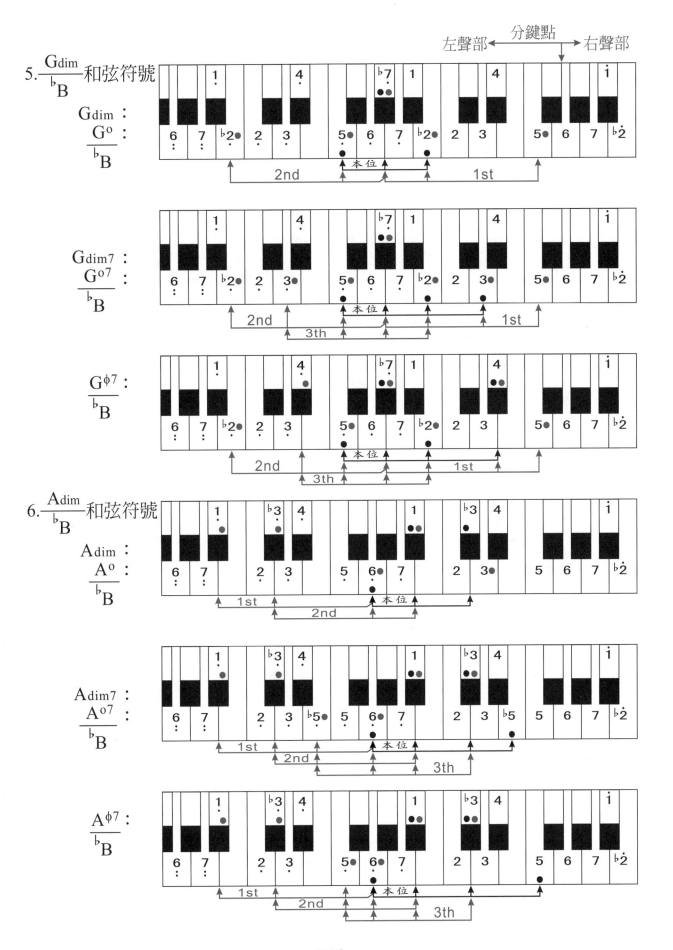

心想事成　心愿樹成

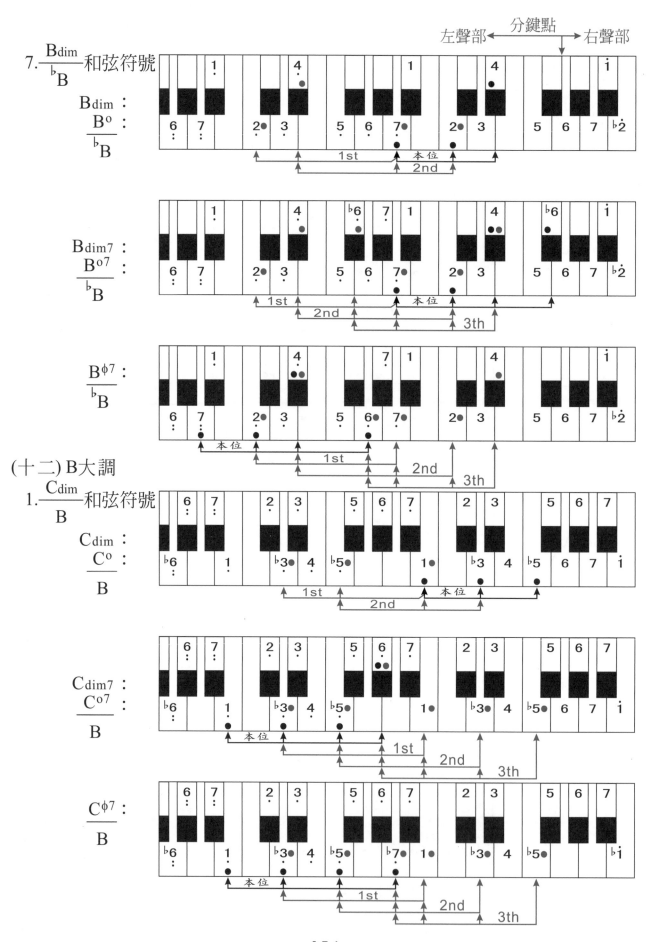

7. $\dfrac{B_{dim}}{{}^\flat B}$ 和弦符號

(十二) B 大調

1. $\dfrac{C_{dim}}{B}$ 和弦符號

心想事成　心想樹成

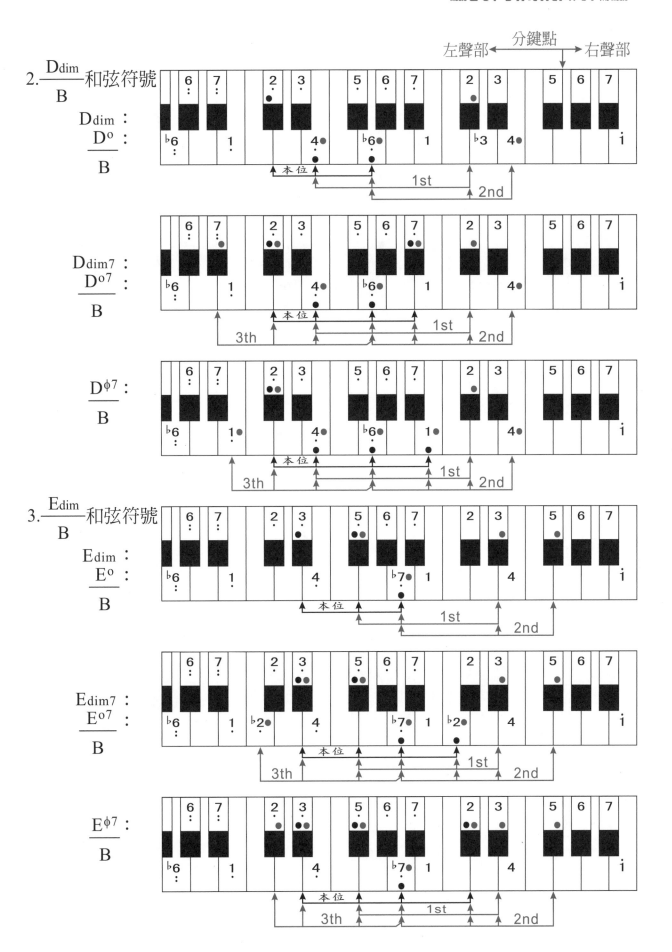

~155~

心想事成　心想樹成

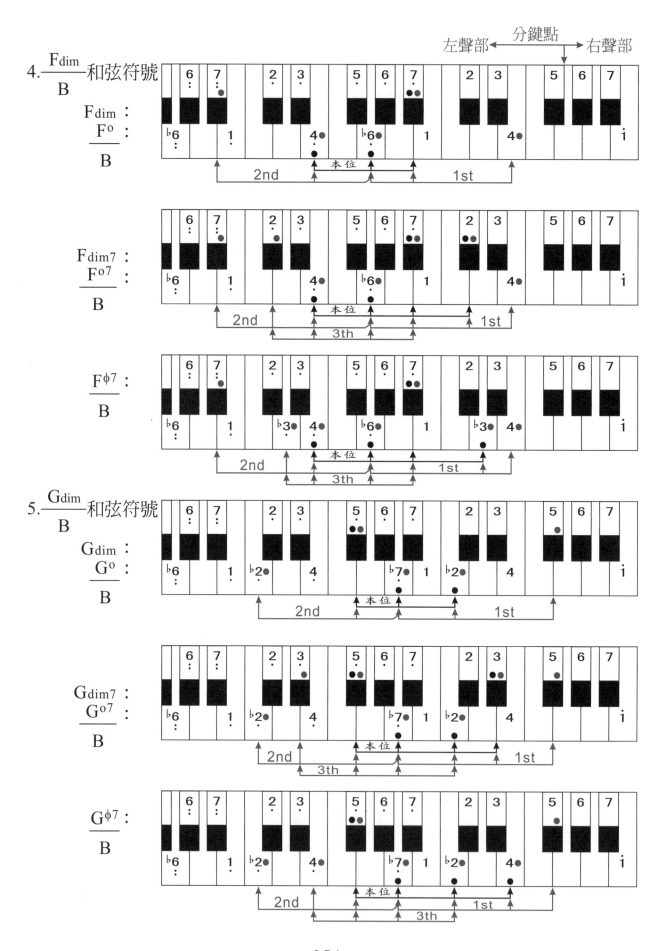

心想事成　心想樹成

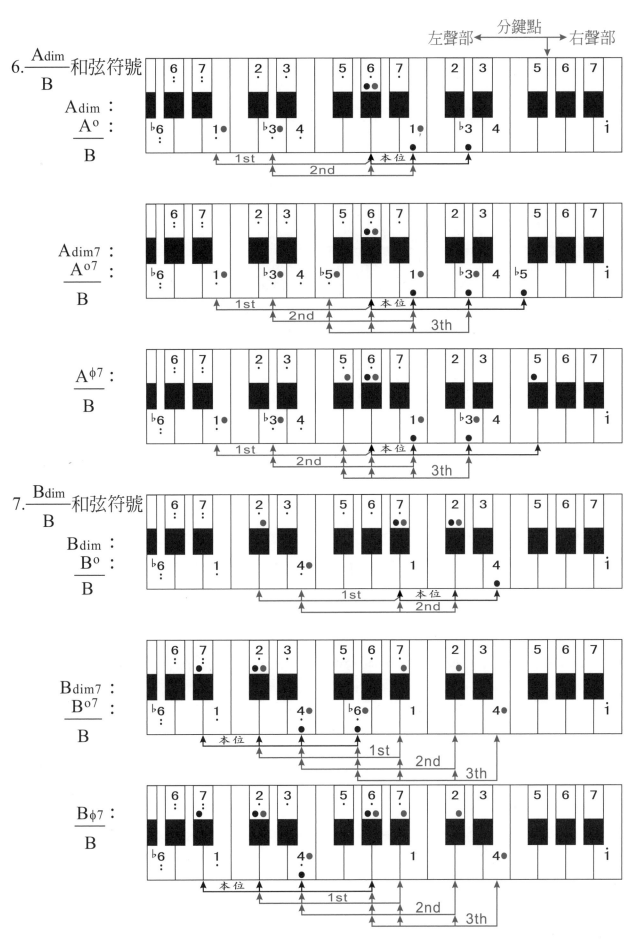

心想事成　心想樹成

(十三)減和弦符號補敍

若欲於 C 調中，主旋律連結減和弦符號為：$^\flat$D、$^\flat$E、$^\flat$G、$^\flat$A、$^\flat$B 等，這些減和弦符號對應於「琴鍵」位置是與下列各減和弦符號各自共同的。

$$\frac{C_{dim}}{^\flat D} \Leftrightarrow \frac{^\flat D_{dim}}{C} \,、\, \frac{C_{dim}}{^\flat E} \Leftrightarrow \frac{^\flat E_{dim}}{C} \,、\, \frac{C_{dim}}{^\flat G} \Leftrightarrow \frac{^\flat G_{dim}}{C} \,、$$

$$\frac{C_{dim}}{^\flat A} \Leftrightarrow \frac{^\flat A_{dim}}{C} \,、\, \frac{C_{dim}}{^\flat B} \Leftrightarrow \frac{^\flat B_{dim}}{C} \,。然各有其首調式唱名。$$

同理，小三和 弦之各減和弦符號亦同，亦即

$$\frac{D_{dim}}{^\flat D} \Leftrightarrow \frac{^\flat D_{dim}}{D} \,、\, \frac{D_{dim}}{^\flat E} \Leftrightarrow \frac{^\flat E_{dim}}{D} \,、\, \frac{D_{dim}}{^\flat G} \Leftrightarrow \frac{^\flat G_{dim}}{D} \,、$$

$$\frac{D_{dim}}{^\flat A} \Leftrightarrow \frac{^\flat A_{dim}}{D} \,、\, \frac{D_{dim}}{^\flat B} \Leftrightarrow \frac{^\flat B_{dim}}{D} \,。引用距陣式展示如下：$$

$$
\begin{bmatrix}
\frac{C_{dim}}{^\flat D} & \frac{C_{dim}}{^\flat E} & \frac{C_{dim}}{^\flat G} & \frac{C_{dim}}{^\flat A} & \frac{C_{dim}}{^\flat B} \\[4pt]
\frac{D_{dim}}{^\flat D} & \frac{D_{dim}}{^\flat E} & \frac{D_{dim}}{^\flat G} & \frac{D_{dim}}{^\flat A} & \frac{D_{dim}}{^\flat B} \\[4pt]
\frac{E_{dim}}{^\flat D} & \frac{E_{dim}}{^\flat E} & \frac{E_{dim}}{^\flat G} & \frac{E_{dim}}{^\flat A} & \frac{E_{dim}}{^\flat B} \\[4pt]
\frac{F_{dim}}{^\flat D} & \frac{F_{dim}}{^\flat E} & \frac{F_{dim}}{^\flat G} & \frac{F_{dim}}{^\flat A} & \frac{F_{dim}}{^\flat B} \\[4pt]
\frac{G_{dim}}{^\flat D} & \frac{G_{dim}}{^\flat E} & \frac{G_{dim}}{^\flat G} & \frac{G_{dim}}{^\flat A} & \frac{G_{dim}}{^\flat B} \\[4pt]
\frac{A_{dim}}{^\flat D} & \frac{A_{dim}}{^\flat E} & \frac{A_{dim}}{^\flat G} & \frac{A_{dim}}{^\flat A} & \frac{A_{dim}}{^\flat B} \\[4pt]
\frac{B_{dim}}{^\flat D} & \frac{B_{dim}}{^\flat E} & \frac{B_{dim}}{^\flat G} & \frac{B_{dim}}{^\flat A} & \frac{B_{dim}}{^\flat B}
\end{bmatrix}
=
\begin{bmatrix}
\frac{^\flat D_{dim}}{C} & \frac{^\flat E_{dim}}{C} & \frac{^\flat G_{dim}}{C} & \frac{^\flat A_{dim}}{C} & \frac{^\flat B_{dim}}{C} \\[4pt]
\frac{^\flat D_{dim}}{D} & \frac{^\flat E_{dim}}{D} & \frac{^\flat G_{dim}}{D} & \frac{^\flat A_{dim}}{D} & \frac{^\flat B_{dim}}{D} \\[4pt]
\frac{^\flat D_{dim}}{E} & \frac{^\flat E_{dim}}{E} & \frac{^\flat G_{dim}}{E} & \frac{^\flat A_{dim}}{E} & \frac{^\flat B_{dim}}{E} \\[4pt]
\frac{^\flat D_{dim}}{F} & \frac{^\flat E_{dim}}{F} & \frac{^\flat G_{dim}}{F} & \frac{^\flat A_{dim}}{F} & \frac{^\flat B_{dim}}{F} \\[4pt]
\frac{^\flat D_{dim}}{G} & \frac{^\flat E_{dim}}{G} & \frac{^\flat G_{dim}}{G} & \frac{^\flat A_{dim}}{G} & \frac{^\flat B_{dim}}{G} \\[4pt]
\frac{^\flat D_{dim}}{A} & \frac{^\flat E_{dim}}{A} & \frac{^\flat G_{dim}}{A} & \frac{^\flat A_{dim}}{A} & \frac{^\flat B_{dim}}{A} \\[4pt]
\frac{^\flat D_{dim}}{B} & \frac{^\flat E_{dim}}{B} & \frac{^\flat G_{dim}}{B} & \frac{^\flat A_{dim}}{B} & \frac{^\flat B_{dim}}{B}
\end{bmatrix}
$$

上例兩個相等的矩陣式，則其間相互對應位置之元素內容是一致的，即其對應於琴鍵位置是相同的。

心想事成　心想樹成

九、和弦符號簡化

就鋼琴而言，和弦之本位（Basic）、第一轉位（1st, First Transposition）、第二轉位（2nd, Second Transposition），或第三轉位（3th, Third Transposition）的彈奏有其各自的味道。

然現代「電子琴」一旦設定左、右聲部分鍵點，就左聲部（Left Voice, Tone）作爲自動伴奏和弦音域，則不論其爲和弦本位或其轉位，伴奏和弦韻味均爲一致的。故琴鍵分鍵的設定僅考慮不致壓縮到右聲部（Right Voice, Tone）琴鍵數即可。88鍵及76鍵可依其使用手冊或操作說明書適當設定。61鍵依原廠設定分鍵點。

憑藉現代電子科技，各廠家電子琴已將自動伴奏曲風（Style）、音色取樣（Voice sampling）對應爲多樣化，再加上多重聲效風格（Multiple soundeffect style）的運作，使得彈奏電子琴更趨容易上手。彈奏旋律更爲絢麗如山陰貫虹，悠然如山巔聆濤。眞陶醉！

在敘述和弦符號簡化前，先來制定：

長青流派（Long Evergreen sect, LEGS）使用之首調式唱名曲譜的架構如下：

1. 曲目名稱

2. 左上標題 (Left Head)

3. 右上標題 (Right Head)

4. 主旋律唱名譜 (Main melody roll sheef)

心想事成 心想樹成

1.曲目名稱：位在正中央可列出二行 20 個字以內的曲譜名稱。

2.左上標題（Left Head）

此標題可分爲 A 區與 B 區兩部分。

A 區：第一列：註記

a.大調／小調（maj/min）→ Key C/Am……

b.拍號（Beat symbol）→ 4/4，3/4，2/4，6/8……

c.節拍速率（Tempo）→ ♩=60〜80，70〜90，90〜100……

第二列：註記演奏調名（Key of play）→

Play Key：C，D，E，F，G……

Am，Bm，Cm，Dm，Em…

第五、六列：註記自動伴奏曲風（Style）→

6〜8 Slow Rock，Rumba，Piano Balled ……

B 區：第一列：註記左聲部和弦墊音音色→ Left：Piano，Guitar ……

第二〜五列：註記多重聲效（Multiple）運作→M1：

M2：

M3：

M4：

總結左上標題註記內容如下：

Key C/Am 4/4　=80〜90　　Left：Piano

Play Key D　　　　　　　M1：Stel 8 Beat strum 1

6-8 Slow Rock　　　　　 M2：Mylon 8 Beat Strum 3

M3：Stol Guitar 6-8 2

M4：Piano Arp 8 Beat 1

3.右上標題（Right Head）

此標題亦分爲 A 區及 B 區兩部份

A 區：

第一列：右聲部（Right Voice Part A）A 組音色→　A：R1：

R2：

第二列：右聲部（Right Voice Part B）B 組音色→　B：R1：

R2：

第三列：右聲部 C 組音色　　→　C：R1：
　　　　　（Right Voice Part C）　　　　R2：

第一列左側：右聲部 D 組音色→　D：R1：
　　　　　（Right Voice Part D）　　　　R2：

某些廠牌右聲部有音色 3（R3）。88 鍵、76 鍵可兩種設定：

a.與 R1、R2 共用琴鍵。

b.另設定分鍵點，使 R3 音色處在最右之琴鍵。

而 61 鍵琴音色 3（R3）應與 R1、R2 共鍵爲宜。

B 區：

　　　　第一列：譜曲者名字　　→　譜曲：

　　　　第二列：編曲者名字　　→　編曲：

總結右上標題註記內容如下：

D：R1	A：R1	譜曲：
R2	R2	編曲：
	B：R1	
	R2	
	C：R1	
	R2	

4.主旋律唱名譜

主旋律唱名譜分爲橫向與縱向：橫向爲和弦及主旋律唱名。縱向爲依和弦運作主旋律的和音。型樣如下列：

和弦→	C	Am	F	Dm　G7	C
主旋→	i̇ i̇ 5 5	3 3 6 6	6 6 4 4	2 2 5 5	i̇ − − −
和音→	3 3 3 3	1 1 3 3	1 1 1 1	7̣ 7̣ 2 2	5 − − −

和弦→	C	Am　C	Em	G7	C
主旋→	5 5 i̇ i̇	6 6 5 5	3 3 5 5	2 2 5 7	i̇ − − −
和音→	1 1 5 5	3 3 3 3	7 7 3 3	7̣ 7̣ 2 2	5 − − −

長青流派（LEGS）首調式唱名譜完整架構如下：

心想事成　心想樹成

曲名

Key C/Am 4/4 ♩=

Play Key

6-8 slow kock

Left:

M1:

M2:

M3:

M4:

D：R1
R2

B：R1
R2

C：R1
R2

A：R1
R2

譜曲：

編曲：

心想事成　心想樹成

心想事成　心想樹成

現回歸主題「和弦符號簡化」。和弦符號比傳統的和弦代號較雜，故實際運作須加以簡化。簡化步驟有三：

a.套用數學上分數公因式之等式，提出公因子。

b.將公因子位移至唱名譜左上標題 Play Key 的註記上。

c.將各和弦代號依序歸位。

舉幾個例子作為和弦符號簡化步驟說明：

1.例 A：

順階和弦練習曲

Key C 4/4 ♩=120
playkey

A:R1: Trumpet　譜曲：心想樹成
R2：Alto Sax　編曲：心想事成

上例 A「順階和弦練習曲」旋律音階由低漸往高音，其連結的和弦符號依序為：

$$\frac{C}{{}^\flat B} \; \frac{Dm}{{}^\flat B} \; \frac{Em}{{}^\flat B} \; \frac{F}{{}^\flat B} \; \frac{G7}{{}^\flat B} \; \frac{C}{{}^\flat B} \; \frac{Am}{{}^\flat B} \; \frac{Bdim}{{}^\flat B} \; \frac{C}{{}^\flat B} \; \frac{F}{{}^\flat B} \; \frac{C}{{}^\flat B} \; \frac{Am}{{}^\flat B} \; \frac{Dm}{{}^\flat B} \; \frac{Em}{{}^\flat B} \; \frac{Dm}{{}^\flat B} \; \frac{G7}{{}^\flat B} \; \frac{C}{{}^\flat B} \; \frac{F}{{}^\flat B} \; \frac{C}{{}^\flat B}$$

共 19 個。

a.提出公因子 $=\dfrac{1}{{}^\flat B}$ (C Dm Em F G7 C Am Bdim C F C Am Dm Em Dm G7 C F C)

b.將公因子 $^\flat$B 位移至 Play Key。

c.各和弦代號依序歸位

順階和弦練習曲

Key C $\frac{4}{4}$ ♩=90～100
playkey \longrightarrow $^\flat$B
Rumba

A:R1: Trumpet 譜曲：心想樹成
R2：Alto Sax 編曲：心想事成

和弦符號

~165~

心想事成　心想樹成

2. 例 B：

小 麻 雀

Key C 3/4 ♩=110～120
Playkey

A: R1:Graodpiano 譜曲：心想樹成
R2:Vibrapbone
B: R1:Graodpiano 編曲：心想事成
R2:DxMoDern

和弦符號 | C/♭A | Am/♭A | C/♭A | F/♭A | Dm/♭A | G7/♭A | C/♭A

```
1  3  5 | 6 - 6 | 3·35 | 4 - 3 | 4·23 | 5·432 | 1 - - | 1 - -
           3 - 3 | 1·11 | 1 - 1 | 6·6  | 2·2
```

和弦符號 | C/♭A | | | Dm/♭A | G7/♭A | C/♭A | Dm/♭A | G7/♭A

```
5  5  5 | 5·32 | 1 - - | 2  2  2 | 234·5 | 3 - - | 2 3 4 | 5 - -
1  1  1 | 3·1  |         6  6  6 |         1 - - |         2 - -
```

和弦符號 | C/♭A | ✵ C/♭A | F/♭A | Am/♭A | C/♭A | Dm/♭A | F/♭A

```
5  3  2 | 1 - - | 6·44 | 3 4 6 | 5 - - | 4·32 | 6 - 6 | 4 - 6
1  1   |         1   | 1 1 1 | 3 - - |       4 - 4 | 1 - 1
```

┌—— I —— ┌—— II ——

和弦符號 | C/♭A | Dm/♭A | G7/♭A | C/♭A | | | C/♭A

```
5 3 4 | 4·543 | 2·22 | 372 | 1 - - | 1 - - ‖ 5 3 2 | 1 - - ‖
1 1 1 | 2·2 2 | 7·77 |       1 - - | 1 - -        1 1 1
```

D.S

和弦符號 | Am/♭A | F/♭A | C/♭A | Am/♭A | Em/♭A | C/♭A | Dm/♭A | Em/♭A

```
6 6 6 | 4·54 | 5 - - | 3 - 3 | 3 1 7 | 1·32 | 2 - - | 3·4 5
3 3 3 | 1 1 1 | 1 - - | 1 - 1 |         6 6   |
```

和弦符號 | F/♭A | G7/♭A | C/♭A

```
6·45 | 5432 | 1 - - | 1 - -
1·11 | 7 7 7 |
```

Fine

上例 B「小麻雀」♭A 調旋律連結和弦符號依序爲： C/♭A Am/♭A C/♭A F/♭A Dm/♭A

G7/♭A C/♭A C/♭A Dm/♭A G7/♭A C/♭A Dm/♭A G7/♭A C/♭A C/♭A F/♭A Am/♭A C/♭A Dm/♭A F/♭A C/♭A Dm/♭A G7/♭A C/♭A

$$\frac{C}{\flat A}\ \frac{Am}{\flat A}\ \frac{F}{\flat A}\ \frac{C}{\flat A}\ \frac{Am}{\flat A}\ \frac{Em}{\flat A}\ \frac{C}{\flat A}\ \frac{Dm}{\flat A}\ \frac{Em}{\flat A}\ \frac{F}{\flat A}\ \frac{G7}{\flat A}\ \frac{C}{\flat A}$$ 計 36 個和弦符號。

a.提出公因子 $=\frac{1}{\flat A}$ (C Am C F Dm G7 C C Dm G7 C Dm E7 C C F Am C DM

　　　　　　　　　　1 ＼2 ＼3 ＼4 ＼5 ＼6 ＼7 ＼8 ＼9 ＼10 ＼11 ＼12 ＼13 ＼14 ＼15 ＼16 ＼17 ＼18 ＼19

Playkey

b.將公因子移至playkey　　　F C Dm G7 C C Am F C Am Em C Dm Em F G7 C)　　1～19

　　　　　　　　　　＼20 ＼21 ＼22 ＼23 ＼24 ＼25 ＼26 ＼27 ＼28 ＼29 ＼30 ＼31 ＼32 ＼33 ＼34 ＼35 ＼36

c.和弦代號依序歸位　20～36

小 麻 雀

Key C 3/4 ♩=110～120

Playkey ♭A

A: R1:Graodpiano　譜曲：心想樹成
R2:Vibrapbone
B: R1:Graodpiano　編曲：心想事成
R2:DxMoDern

1～7

和弦符號

Country Waltz

8～13

14～20

21～25

26～33 *D.S*

34～36

Fine

心想事成　心想樹成

3. 例C:

長 青 頌

Key C 4/4 ♩=110～120
Playkey

Cha cha cha

A: R1:Musette　譜曲：心想樹成
　　R2:String
B: R1:Trumpet　編曲：心想事成
　　R2:String

和弦符號

| C/G | | Dm/G | C/G |

5 5 1 2 　3 　3 ｜ 5·6 5·3 ｜ 2 2 2 3　4　6 ｜ 5 6 5 3 4 5 4 3 ｜
　　　　　1　1 ｜ 3　3　1　1 ｜ 6 6　　　2　2 ｜ 3 3 1 1 1 1 1 1 ｜

和弦符號

| Dm/G | G7/G | C/G | C/G | Am7/G |

2·3 5·2 ｜ 1 － － － ‖: 1·1 1 2 ｜ 3·4 5 6 ｜
6 6 7 7 ｜ 5 － － － ‖ 　　　　 ｜ 1·1 1 1 ｜

和弦符號

| C/G | Dm/G | | F/G |

5·6 3 4 ｜ 2 － － － ｜ 2·2 3 4 ｜ 4·6 6 6 ｜
1·1 1 1 ｜ 6 － － － ｜ 6·6　　2 ｜ 1·4 4 4 ｜

和弦符號

| G7/G | C/G | | Am/G |

5 5 5 5 6 5 ｜ 5 3 3 3 4 3 ｜ 3 2 1 2 2 3 ｜ 6·6 5·6 ｜
2 2 2 2 1 ｜ 1 1 1 1 1 1 ｜ 1 ｜ 3·3 1 3 ｜

和弦符號

| C/G | Em/G | Am/G | F/G |

5 － － － ｜ 5 5 1 3·4 ｜ 6 5 3 4 3 2 3 2 1 2 1 ｜ 4 － － － ｜
1 － － － ｜ ｜ ｜ 1 － － － ｜

和弦符號

| Em7/G | C/G | Dm/G | G7/G | C/G |

5 3 5 7·2 ｜ 5 6 7 6 7 1 2 1 3 7 1 ｜ 2 － 5 3 4 2 ｜ 1 － － 6 6 ｜
6 ｜ 7 7 2 7 ｜ 6 － 7 7 2 7 ｜ 5 － － － ｜

心想事成　心想樹成

和弦符號

I

| Am/G | F/G | Am/G | C/G |

6·5 4·5 | 4·4 4·5 | 3·4 53 23 | 1 — — — :
3·3 1·1 | 1·1 1 1 | 6·1 | 5 — — —

和弦符號

II

| F/G | Dm/G | Am/G | C/G |

6·6 6·5 | 2·2 2·7 | 6·3 42 32 | 1 — — —
3·3 1·1 | 1·1 1 1 | 3·1 | 5 — — —

和弦符號

| Dm/G | Am/G | C/G | Dm/G |

2·2 2·1 | 66 65 4·6 | 5 23 2·5 | 6·4 3·2
6·6 6·5 | 33 33 1·3 | | 2·2

和弦符號

| G7/G | C/G Dm/G | G7/G | C/G |

5 — — — | 31 22 21 6 | 5·4 33 32 | 1 — — —
1 — — — | | 2·2 77 77 | 5 — — —

D.C

和弦符號

| Dm/G | C/G Dm/G | G7/G | C/G |

2·2 4·4 | 3·1 232 4 | 5·3 7·2 | 1 — — —
6·6 6·6 | | 2·6 5·7 | 5 — — —

Fine

上例 C「長青頌」G 調旋律連結和弦符號依序爲：

$$\frac{C}{G} \frac{Dm}{G} \frac{C}{G} \frac{Dm}{G} \frac{G7}{G} \frac{C}{G}$$

$$\frac{C}{G} \frac{Am7}{G} \frac{C}{G} \frac{Dm}{G} \frac{F}{G} \frac{G7}{G} \frac{C}{G} \frac{Am}{G} \frac{C}{G} \frac{Em}{G} \frac{Am}{G} \frac{F}{G} \frac{Em7}{G} \frac{C}{G} \frac{Dm}{G} \frac{G7}{G} \frac{C}{G} \frac{Am}{G} \frac{F}{G} \frac{Am}{G}$$

$$\frac{C}{G} \frac{F}{G} \frac{Dm}{G} \frac{Am}{G} \frac{C}{G} \frac{Dm}{G} \frac{Am}{G} \frac{C}{G} \frac{Dm}{G} \frac{G7}{G} \frac{C}{G} \frac{Dm}{G} \frac{G7}{G} \frac{C}{G} \frac{Dm}{G} \frac{C}{G} \frac{Dm}{G} \frac{G7}{G} \frac{C}{G}$$ 共 45

個。

心想事成 心想樹成

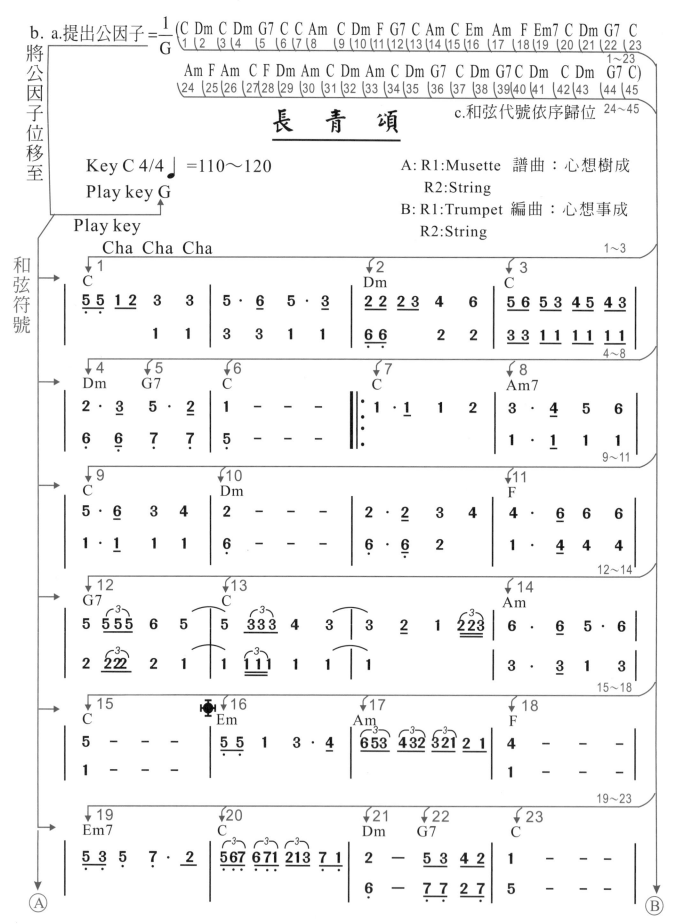

長青流派 電子琴攻略手冊

長青頌

Key C 4/4 ♩=110～120
Play key G

A: R1:Musette 譜曲：心想樹成
R2:String
B: R1:Trumpet 編曲：心想事成
R2:String

b. a.提出公因子 = 1/G
將公因子位移至
Play key
和弦符號

(C Dm C Dm G7 C C Am C Dm F G7 C Am C Em Am F Em7 C Dm G7 C
1 2 3 4 5 6 7 8 9 10 11 12 13 14 15 16 17 18 19 20 21 22 23
1～23
Am F Am C F Dm Am C Dm Am C Dm G7 C Dm G7 C Dm C Dm G7 C)
24 25 26 27 28 29 30 31 32 33 34 35 36 37 38 39 40 41 42 43 44 45
c.和弦代號依序歸位 24～45

~170~

心想事成 心想樹成

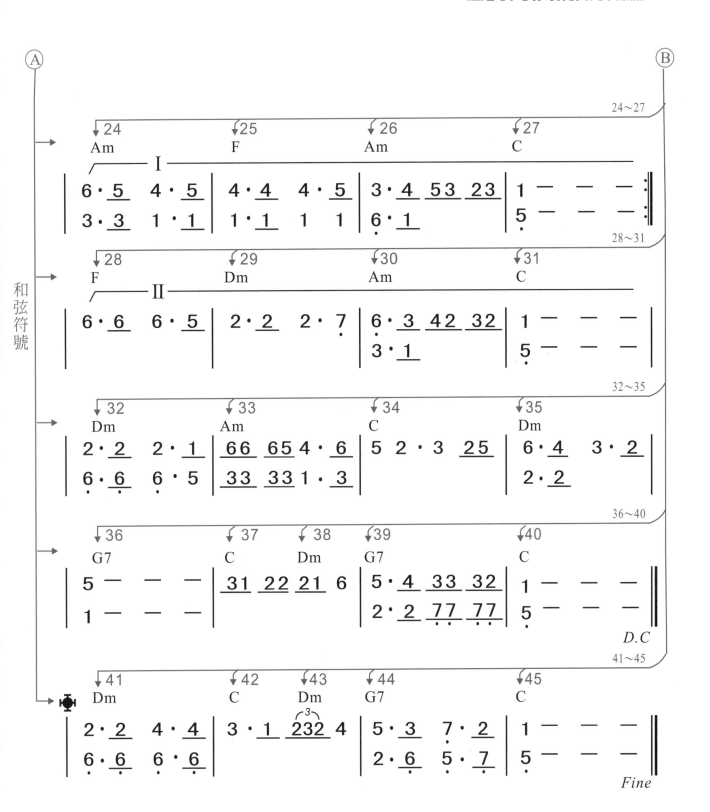

心想事成　心想樹成

暫停一下。說一說 "音樂公理" 「五度循環圈」如下：

A：升(#)音階（主音→屬音循環）

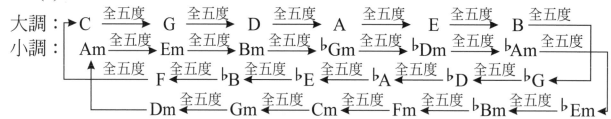

B：降(♭)音階（主音→下屬音循環）

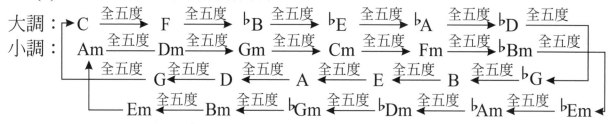

五度循環圈繪圖如下：

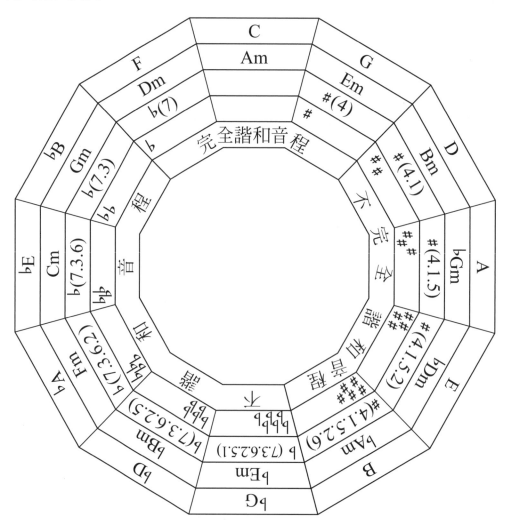

心想事成　心想樹成

上圖五度循環圈的意義爲：

a.外層（第一層）爲大調循環圈。

b.第二層爲小調循環圈。

c.第三、四層爲五線譜調名標記。

　　本手冊並未描述各小調之首調式唱名「琴鍵」對應位置；然於五度循環圈圖上即可瞭解各小調皆有其對應關係大調；換言之，各小調的首調式唱名「琴鍵」對應位置爲與其所對應關係大調是完全相同的。

　　繼續返回本題「和弦符號簡化」舉例。以下例 D 爲 Dm（D 小調）旋律，其對應關係爲 F 調。即和弦符號

$$\frac{C}{Dm}、\frac{Dm}{Dm}、\frac{Em}{Dm}、\frac{F}{Dm}、\frac{Am}{Dm} = \frac{C}{F}、\frac{Dm}{F}、\frac{Em}{F}、\frac{F}{F}、\frac{Am}{F}\cdots\cdots 等等。$$

4.例 D：

歸　　途

Key Am ♩=70～80

Play Key

6-8 slow kock

A：R1 Oboe　　譜曲：心想樹成
　　R2 String　　編曲：心想事成

B：R1 Clarenet
　　R2 String

C：R1 Soprano Sax
　　R2 String

心想事成　心想樹成

和弦符號

Am/Dm Em/Dm Am/Dm Dm/Dm

‖: 6 · 6 5 6 2 3 | 3 − − 5 6 | 3 − 5 1 6 | 1 6 1 3 2 − |
 1 − − 1 1 | 1 − | 6 −

和弦符號

Am/Dm CmM7/Dm F/Dm Dm/Dm

3 − 6 − | i − 7 − | 6 · 5 4 · 3 | 2 · 3 4 · 6 |
1 − 3 − | 5 − 5 − | 1 · 1 1 · 1 | 6 · 6 2 · 4 |

和弦符號

G7/Dm C/Dm F/Dm Dm/Dm

5 − − − | 1 − 3 − | 6 − 4 − | 2 · 3 2 · 1 |
2 − − − | 5 − 1 − | 4 − 1 − | 6 · 6 6 · 6 |

和弦符號

G/Dm Am/Dm Em/Dm Am/Dm

7 · 2 1 · 7 | 6 − − − | 3 3 5 5 i · 7 | 6 − − 6 6 |
5 7 5 5 | 3 − − − | 7 7 3 3 5 · 5 | 3 − − 1 1 |

和弦符號

Dsus4/Dm D/Dm Dm/Dm Em/Dm

6 5 4 5 4 3 2 1 | 2 − − − | 2 2 4 4 i · 7 | 5 − − 3 3 |
1 2 2 2 | 6 − − − | 6 6 2 2 | 2 − − 7 7 |

和弦符號

Em7/Dm C/Dm C/Dm F/Dm

3 2 7 2 1 6 6 4 | 5 − − − | 5 6 5 1 2 3 4 6 | 6 6 5 4 2 3 1 7 |
7 7 5 5 | 1 − − − | I 1 1 | 1 1 1 1 |

和弦符號

Am/Dm C/Dm Em/Dm Am/Dm

6 − − − :‖ 5 6 1 6 1 2 3 3 | 3 5 3 3 3 2 7 5 | 6 − − − |
3 − − − | II 1 1 | 1 1 | 3 − − − |

心想事成　心想樹成

和弦符號

Am/Dm	G7/Dm	C/Dm	F/Dm

6 6 6 6 6 3 5 6 | 5 — — — | i i 7 5 3 4 5 4 | 4 — — —
3 3 3 3 1 1 1 1 | 2 — — — | 5 5 3 3 1 1 1 1 | 1 — — —

和弦符號

Em/Dm	C/Dm	Am/Dm	F/Dm

7 6 7 5 1 2 3 4 | 3 — — — | 6 6 1 7 5 5 6 1 | 4 5 4 3 4 —
3 3 3 3 5 | 1 — — — | 3 3 3 3 3 3 | 1 1 1 1 1 —

和弦符號

C/Dm	Cm7/Dm	F7/Dm	Am/Dm

5 4 2 1 2 3 3 3 | i 7 7 7 i · 7 | 6 3 4 5 6 7 i | 6 — — —
1 1 7 5 7 1 1 1 | 5 5 5 5 5 · 5 | 4 1 1 1 1 | 3 — — — Fine

和弦符號依序爲

Am/Dm	Em/Dm	Am7/Dm	Dm/Dm	Em/Dm	Am/Dm	Em7/Dm	Am/Dm	Am/Dm	Em/Dm	Am/Dm	Dm/Dm	Am/Dm

CmM7/Dm	F/Dm	Dm/Dm	G7/Dm	C/Dm	F/Dm	Dm/Dm	G/Dm	Am/Dm	Em/Dm	Am/Dm	Dsus4/Dm	D/Dm	Dm/Dm	Em/Dm

Em7/Dm	C/Dm	C/Dm	F/Dm	Am/Dm	C/Dm	Em/Dm	Am/Dm	Am/Dm	G7/Dm	C/Dm	F/Dm	Em/Dm	C/Dm	Am/Dm	F/Dm

C/Dm	CM7/Dm	F7/Dm	Am/Dm

a. 提出公因子 = $\frac{1}{Dm}$ (Am Em Am7 Dm Em Am Em7 Am Am Em Am Dm Am Cmm7 F Dm G7 C F Dm G AM Em
〔1 〔2 〔3 〔4 〔5 〔6 〔7 〔8 〔9 〔10 〔11 〔12 〔13 〔14 〔15 〔16 〔17〔18〔19〔20 〔21 〔22 〔23

b.

Am Dsus4 D Dm Em Em7 C C F Am C Em Am Am G7 C F Em C Am F C Cm7 F7 Am)
〔24 〔25 〔26 〔27 〔28 〔29 〔30〔31〔32〔33 〔34〔35 〔36 〔37 〔38〔39〔40〔41〔42〔43〔44〔45 〔46 〔47〔48

1〜23

c. 和弦代號依序歸位 24〜48

公因子位移

歸 途

Key Am ♩=70〜80

Play Key Dm

至 Play Key

6-8 slow kock

A：R1 Oboe 　　譜曲：心想樹成
　　R2 String 　　編曲：心想事成

B：R1 Clarenet
　　R2 String

C：R1 Soprano Sax
　　R2 String

1〜4

和弦符號

↓1 Am	↓2 Em	↓3 Am7	↓4 Dm

6 — 5 6 7 6 | 3 — i 7 i 7 | 6 — 5 6 6 3 | 2 — 2 3 6 5
3 — 3 3 3 3 | 1 — 5 5 5 5 | 1 — 1 1 1 1 | 6̣ —

Ⓐ

Ⓑ

心想事成　心想樹成

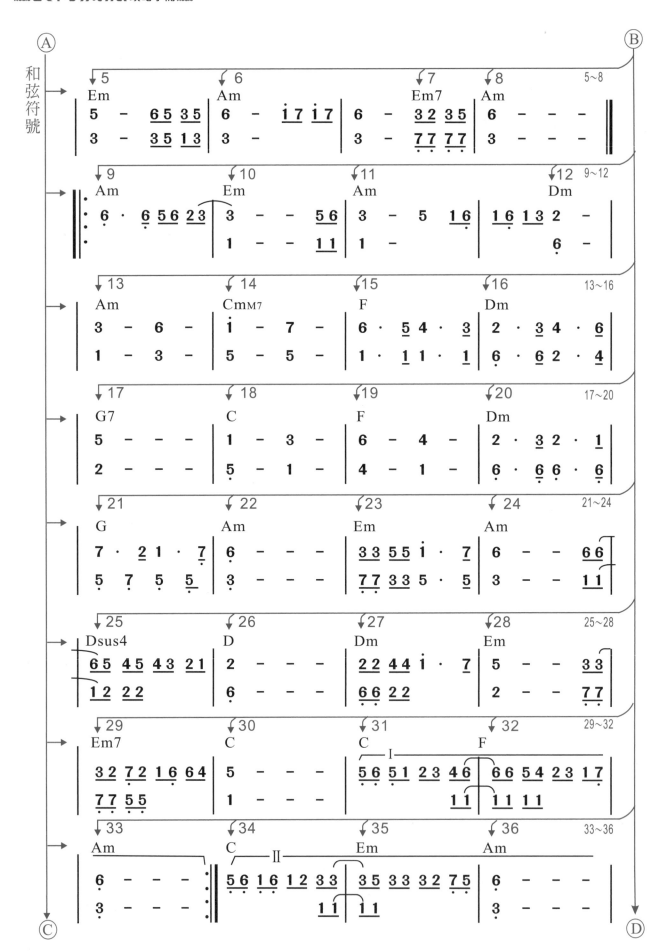

心想事成　心想樹成

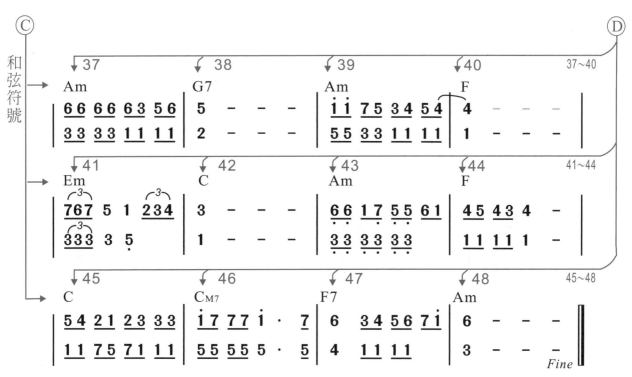

以下例 E 為 Cm（C 小調）旋律，其對應關係大調為 ♭E 調。換言之，和

弦符號 $\dfrac{C}{Cm}\ \dfrac{Dm}{Cm}\ \dfrac{Em}{Cm}\ \dfrac{Am}{Cm}\cdots = \dfrac{C}{\flat E}\ \dfrac{Dm}{\flat E}\ \dfrac{Em}{\flat E}\ \dfrac{Am}{\flat E}\cdots$ 等等

5.例 E：

追　思

Key Am ♩=70～85
Play Key

6-8 soul

A：R1 Grandpiano　譜曲：心想樹成
　　R2 DxModern
B：R1 Musette　　編曲：心想事成
　　R2 String

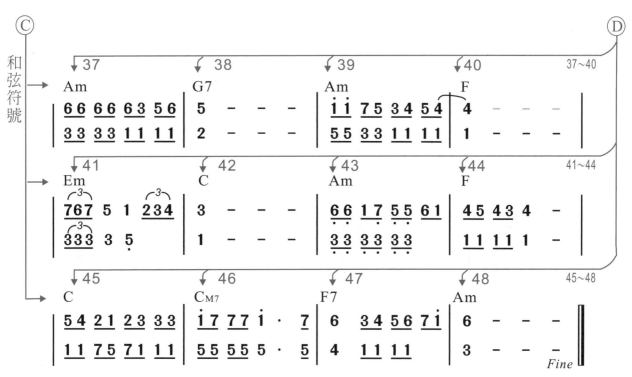

心想事成　心想樹成

例 E 為 C 小調（Cm）旋律，由五度循環圈圖知其對應的關係大調為 bE 調，故其旋律，和弦，和音均以 bE 調處理。

例 E「追思」此曲和弦符號依序如下：

Am	G7	C	Am	Em7	Am	Am	Dm	D7	Am	Em7	Bdim	Am	Am	Dm	Am
Cm	Cm	Cm	Cm	Cm	Cm	Cm	Cm	Cm	Cm	Cm	Cm	Cm	Cm	Cm	Cm

Em7	Am7	F	Am	C	CM7	E	Am	C	Dm	F	Dm	Am	E7	Am	C
Cm	Cm	Cm	Cm	Cm	Cm	Cm	Cm	Cm	Cm	Cm	Cm	Cm	Cm	Cm	Cm

Am	C	Am	Am	Dm	G7	C	Em7	Dm7	Am
Cm	Cm	Cm	Cm	Cm	Cm	Cm	Cm	Cm	Cm

依照和弦符號簡化步驟： a.提出公因子 Cm

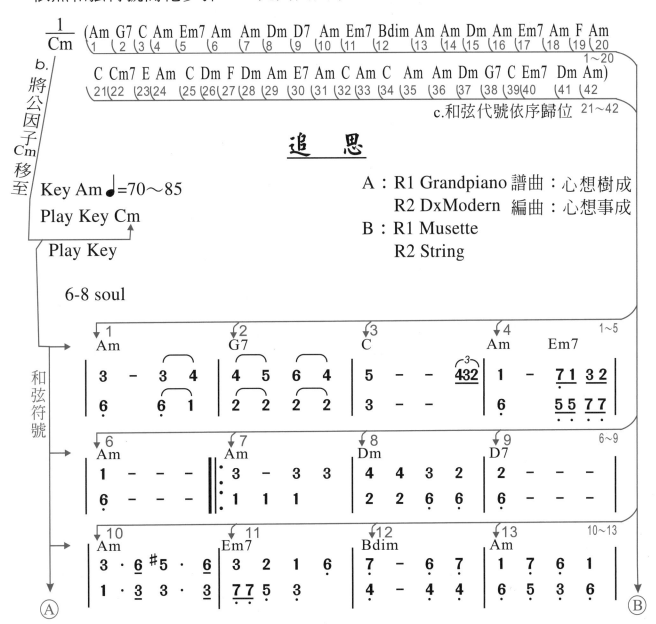

心想事成　心想樹成

長青流派 電子琴 攻略手冊

A B

和弦符號

14 Am | 15 Dm | 16 Am | 17 Em7 14~17

3 · 6 #5 · 6 | 4 32 4 32 | 3 21 3 21 | 3 35 2 −
1 · 3 3 · 3 | 6 54 6 54 | 6 65 6 65 | 7 77 7 −

18 Am7 | 19 F | 20 Am | 21 C 18~21

5 #56 3 6 | 16 16 17 6#5 | 6 − − − | 1 − 2 −
3 43 1 3 | 64 65 63 33 | 3 − − − | 5 − 5 −

22 CM7 | 23 E | 24 Am | 25 C 22~25

7 − 1 − | #5 − 7 − | 6 − − − | 3 − 12 3
3 − 5 − | 3 − #5 − | 3 − − − | 1 − 56 1

26 Dm | 27 F | 28 Am | 29 C 26~29

3 43 23 4 | 4 − 6 6 | 2 − 4 4 | 3 − 56 31
1 66 66 1 | 1 − 4 4 | 6 − 2 2 | 1 − 33 16

30 E7 | 31 Am | 32 C I | 33 Am 30~33

2 71 3 #5 | 6 − − − | 12 33 5 #57 | 6 − − −
7 55 7 3 | 3 − − − | 56 11 3 33 | 1 − − −

34 C II | 35 Em7 | 36 Dm7 | 37 Am 38 G7 34~38

12 35 17 6#5 | 6 − − − | 6 16 565 | 43 21 77 12
56 11 33 33 | 3 − − − | 3 33 333 | 66 66 55 55
 D.S

39 C | 40 Em7 | 41 Dm7 | 42 Am 39~42

3 − 1 − | 71 3 − 2 | 1 − 21 2#2 | 3 − − −
1 − 5 − | 55 7 − 7 | 6 − 65 66 | 1 − − −
 Fine

心想事成 心想樹成

6.例 F：

旅　途

Key Am ♩=70～85
Play Key

Tango

A：R1 Grandpiano　譜曲：心想樹成
　　R2 String　　　編曲：心想事成
B：R1 Trumpet
　　R2 Alto sax
C：R1 Alto sax
　　R2 String

和弦符號
$\frac{C}{D}$　$\frac{F}{D}$　$\frac{C}{D}$　$\frac{Am}{D}$

| 5 6 i 7 5 5 3 6 | 6　6 － － | 5　i i 7 7 5 3 | 3 － － － |
| 1 3 5 5 1 1 1 4 | 4　4 － － | 1　3 3 5 5 1 1 | 1 － － － |

和弦符號
$\frac{Dm}{D}$　$\frac{G}{D}$　$\frac{Am}{D}$　$\frac{C}{D}$　$\frac{G7}{D}$　$\frac{C}{D}$

| 2 2 3 5 3 4 3 2 | 7 7　5　6 － | 5 6 1 6 5 6 3 5 | 1 － － － |
| 6 6 6 2 1 2 6 6 | 5 5 |　　　2 2 7 7 | 5 － － － |

和弦符號
$\frac{C}{D}$　$\frac{Am}{D}$　$\frac{Am7}{D}$　$\frac{Dm}{D}$　$\frac{G7}{D}$

| 5 · i 6 7 5 6 | 6　3 － 5 5 | 6 5 4 5 4 3 2 1 | 2 － － － |
| 3 · 5 3 3 1 3 | 3　1 － | 3 3 1 1 1 1 6 5 | 6 － 5 － |

和弦符號
$\frac{C}{D}$　$\frac{F}{D}$　$\frac{G}{D}$　$\frac{C}{D}$

| 1·2 2·3 4 3 6 5 | 5 － － 6 i | 4 5 4 3 2 7 1 2 | 3 － － |
| 5·6 6·7 1 1 3 3 | 3 － － | 1 1 1 1 7 5 5 7 | 1 － － |

和弦符號
$\frac{C}{D}$　$\frac{Am}{D}$　$\frac{Dm}{D}$　$\frac{Am}{D}$

| 5 · 5 6 i 7 5 | 6　3 － 6 5 | 6 5 4 3 2 1 7 5 | 6 － － － |
| 3 · 3 4 5 5 3 | 3　1 － | 1 1 1 1 7 5 5 3 | 3 － － － |

心想事成　心想樹成

心想事成　心想樹成

和弦符號

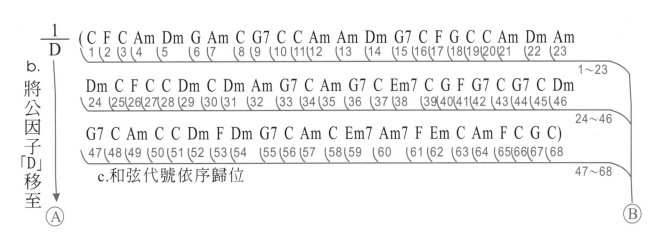

（此處為D調旋律曲之簡譜，和弦符號標示如下）

第一行和弦符號：C/D　Am/D　C/D　Em7/D　Am7/D

```
| i i 6 i 2 i 6 i | 6  3  5  - | 3 4 5 3 2 1 7 6 | ⌐3⌐
  5 5 4 5 6 5 3 5 | 3  1  3  - | 7 7 7 7 5 5 5 3 | 5 6 5  5 · 6  3
                                                    1 · 3  1
```

第二行和弦符號：F/D　Em/D　C/D　Am/D

```
| 3 4 5 1 i 6 2 i | 7  -  -  - | 5 · 6 i 7 5 3 | 3 3 3  -  2 3 |
  1 1 1 6 6 4 6 5 | 3  -  -  - | 3 · 3 6 5 1 1 | 3 3 1  -      |
```

第三行和弦符號：F/D　C/D　G/D　C/D

```
| 4 3 2 1 5 i 6 | 5 5 5 · 6 4 3 | 2 - 7 1 2 7 | 1 - - - |
  2 1 7 5 1 6 4 | 1 1 3 · 3 1 1 | 7 - 5 5 5 5 | 5 - - - |
```
Fine

例 F 為一首 D 調旋律曲，和弦符號依序如下：

C/D F/D C/D Am/Dm Dm/Am G/Dm Am/C C/F G7/C C/C C/Dm Am/C Am/Dm Dm/C G7/Dm C/Am F/G7 G/C C/Am C/G7 Am/C Dm/Em7 Am/C...

（下列為分子/分母形式的和弦符號排列）

第一列分子：C F C Am Dm G Am C G7 C C Am Am Dm G7 C F G C C Am
第一列分母：D D

第二列分子：Dm Am Dm C F C C Dm C Dm Am G7 C Am G7 C Em7 C G F
第二列分母：D D D D D D D D D D D D D D D D D D D D

第三列分子：G7 C G7 C Dm G7 C Am C C Dm F Dm G7 C Am C Em7 Am7 F
第三列分母：D D D D D D D D D D D D D D D D D D D D

第四列分子：Em C Am F C G C
第四列分母：D D D D D D D

和弦符號簡化步驟：a.提出公因子「D」

b. 將公因子「D」移至 → Ⓐ

$$\frac{1}{D}$$ (C F C Am Dm G Am C G7 C C Am Am Dm G7 C F G C C Am Dm Am
（編號）1 2 3 4 5 6 7 8 9 10 11 12 13 14 15 16 17 18 19 20 21 22 23 ……1～23

Dm C F C C Dm C Dm Am G7 C Am G7 C Em7 C G F G7 C G7 C Dm
24 25 26 27 28 29 30 31 32 33 34 35 36 37 38 39 40 41 42 43 44 45 46 ……24～46

G7 C Am C C Dm F Dm G7 C Am C Em7 Am7 F Em C Am F C G C)
47 48 49 50 51 52 53 54 55 56 57 58 59 60 61 62 63 64 65 66 67 68 ……47～68

c.和弦代號依序歸位 → Ⓑ

心想事成　心想樹成

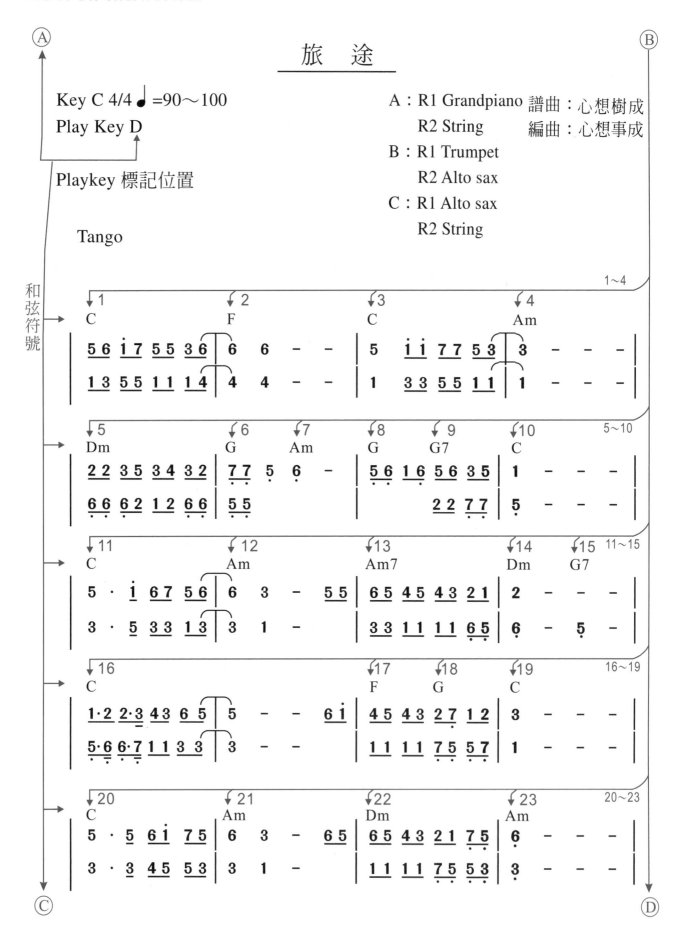

心想事成　心想樹成

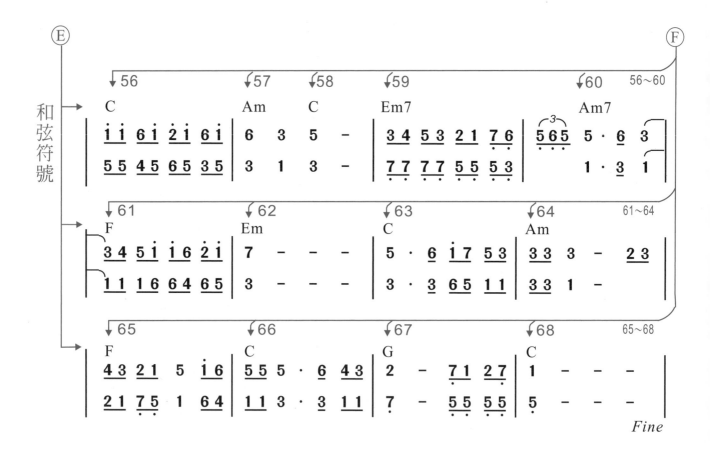

心想事成　心想樹成

十、旋律節奏連結和弦一般要領

本節所敘述的和弦均指定為和弦符號簡化後的和弦。

本節僅描述「一般要領」，至於「進階要領」就由專業音樂人處理。

旋律節奏連結和弦有兩種方式：

A.以「音名」定位來連結和弦；此種方式以「C」調為例如下：

　a.主三和弦：主和弦 C、下屬和弦 F、屬和弦 G7（G）。

　b.家族和弦：副屬和弦 Dm、Dm7、D7

　　　　　　　相容（關係）和弦 Am、Am7、A7

　　　　　　　其他和弦 Em、Em7、E7、Fm6

　此種方式為專業音樂人所使用，本節就不多述。

B.以「唱名」定位連結和弦：

　即以旋律節奏之每一小節之「首音」（第一拍）來判定可連結的和弦。

而和弦的連結可有四小節均為同一和弦：

```
  C
| 1 · 1 1  -  | 3 · 2 31 72 | 5  -  77 12 | 3  -  1  - |
|←—— I 小節 ——→|←—— II 小節 ——→|←— III 小節 —→|←— IV 小節 —→|
```

若感覺太單調可三小節旋律節奏連結一和弦：

```
  C                                      Am        C
| 1 · 1 1  -  | 3 · 2 31 72 | 5  -  77 12 | 3  -  1  - |
|←—— I 小節 ——→|←—— II 小節 ——→|←— III 小節 —→|
```

仍然感受到單調，可二小節旋律連結一和弦：

```
  C                          G7            C
| 1 · 1 1  -  | 3 · 2 31 72 | 5  -  77 12 | 3  -  1  - |
|←—— I 小節 ——→|←—— II 小節 ——→|
```

較常使用的（常見的）為每一小節旋律連結一和弦（或更多）

```
  C             Em            C     G     Am        C
| 1 · 1 1  -  | 3 · 2 31 72 | 5  -  77 12 | 3  -  1  - |
|←—— I 小節 ——→|←—— II 小節 ——→|←— III 小節 —→|←— IV 小節 —→|
```

旋律節奏連結和弦的多寡僅是聽覺藝術感受—可、良、佳、優—，並無一定規律可循。

心想事成　心想樹成

　　音樂美妙的旋律節奏或感傷旋律節奏總是能引人共鳴；其因是旋律節奏進行是依五線譜或唱名譜旋律架構來達成。故音樂之樂譜（五線譜或唱名譜）是要有「橫向」邏輯及「縱向」邏輯的完整性。橫向邏輯爲主旋律連結和弦產生諧和音律。縱向邏輯爲和弦、主旋律與其和音（聲）之間產生諧和之對應關係。爲便於邏輯性之說明，近代數位邏輯「布林代數」就有完整性的邏輯操作。

　　以下介紹布林代數之運算子：

　　a. 及（積）邏輯（AND Gate）運算子「‧」

　　b.或邏輯（OR Gate）運算子「＋」

　　c.反相邏輯（NOT Gate）運算子「－」

　　d.互斥或邏輯（XOR，EOR）運算子「⊕」

　　布林代數之各項元素：若唱名有存在以邏輯 "1" 表示。

　　　　　　　　　　　　　若唱名無存在以羅輯 "0" 表示。

如：唱名：1（Do）： "有" 邏輯爲1， "無" 爲邏輯爲0。

　　　　2（Re）：有爲1，無爲0。

　　　　3（Mi）：有爲1，無爲0。

　　　　4（Fa）：有爲1，無爲0。

　　　　5（So）：有爲1，無爲0。

　　　　6（La）：有爲1，無爲0。

　　　　7（Si）：有爲1，無爲0。

布林代數運算如下：

a. AND　　$0 \cdot 0 = 0$，$1 \cdot 0 = 0$，$0 \cdot 1 = 0$，$1 \cdot 1 = 1$。

b. OR　　$0 + 0 = 0$，$1 + 0 = 1$，$0 + 1 = 1$，$1 + 1 = 1$。

c. NOT　　$\overline{0} = 1$，$\overline{1} = 0$。

d.XOR　　$0 \oplus 0 = 0$，$1 \oplus 0 = 1$，$0 \oplus 1 = 1$，$1 \oplus 1 = 0$。

笛（狄）摩根定理（De Morgan Theorem）：

$$\overline{0 \cdot 0} = \overline{0} + \overline{0} \text{。} \quad \overline{1 \cdot 0} = \overline{1} + \overline{0} \qquad \overline{0 \cdot 1} = \overline{0} + \overline{1} \text{。} \quad \overline{1 \cdot 1} = \overline{1} + \overline{1}$$

$$\overline{0 + 0} = \overline{0} \cdot \overline{0} \text{。} \quad \overline{1 + 0} = \overline{1} \cdot \overline{0} \qquad \overline{0 + 1} = \overline{0} \cdot \overline{1} \text{。} \quad \overline{1 + 1} = \overline{1} \cdot \overline{1}$$

以唱名 1 及唱名 3 來表示：

唱名 1（Do）存在為 "1"，3（Mi）存在為 "1"。

1（Do）不存在為 "0"，3（Mi）不存在為 "0"。

邏輯運算結果：無效 以 "0" 表示。有效 以 "1" 表示。

則唱名 1、3 有下列布林運算：

a. AND

$$0 \cdot 0 = 0$$
$$1 \cdot 0 = 0$$
$$0 \cdot 1 = 0$$ → 唱名1 & 3 均無效

$$1 \cdot 1 = 1$$ → 唱名1 & 3 均有效

b. OR

$$0 + 0 = 0$$ → 唱名1 & 3 均無效

$$1 + 0 = 0$$
$$0 + 1 = 0$$ → 唱名1 & 3 僅一個有效

$$1 + 1 = 1$$ → 唱名1 & 3 均有效

c. XOR

$$0 \oplus 0 = 0$$ → 唱名1 & 3 不存在亦均無效

$$1 \oplus 0 = 1$$
$$0 \oplus 1 = 1$$ → 唱名1 & 3 僅一個有效

$$1 \oplus 1 = 0$$ → 唱名1 & 3 存在但均無效

回歸本節題意，旋律連結和弦一般要領。

(一)主音唱名邏輯連結和弦

和弦之運作均以唱名為定位，引用數學上函數之意義來敘述：

唱名 1（Do）：和弦代號：C、Am…等均函有唱名 1（Do）、則表示為 $f(1) = C(135) + Am(136) + F(146)$ 等等。

由此函數概念由每一個唱名為主音函數，將具有此主音的連結和弦函數列成一函數式。

以下所列之唱名函數稱之類函數式

f(主音唱名)＝對應主音唱名的各和弦函數。

心想事成　心想樹成

A. 大調三／七和弦連結

a. $f(1) = C(135) + C_7(135^b7) + C_{M7}(1357) + C_6(1356) + D_7(12^\#46) +$

F(146) + F_7(1^b346) + F_{M7}(1346) + F_6(1246)。

b. $f(2) = D(2^\#46) + D_7(2^\#461) + D_{M7}(2^\#46^\#1) + D_6(2^\#467) + E_7(23^\#57)$

$+ G(257) + G_7(2457) + G_{M7}(2^\#457) + G_6(2357) + B_{dim}(247)$

$+ B_{dim7}(24^b67)$。

c. $f(3) = E(3^\#57) + E_7(3^\#572) + E_{M7}(3^\#57^\#2) + E_6(3^\#57^\#1) + C(351) +$

$C_7(35^b71) + C_{M7}(3571) + C_6(356) + F_{M7}(3461) + G_6(3572) +$

$A(36^\#1) + A_7(356^\#1) + A_{M7}(3^\#56^\#1) + A_6(3^\#46^\#1)$。

d. $f(4) = F(461) + F_7(461^b3) + F_{M7}(4613) + F_6(4612) + G_7(4572) +$

$B_{dim}(472) + B_{dim7}(4^b672)$。

e. $f(5) = G(572) + G_7(5724) + G_{M7}(572^\#4) + G_6(5723) + C(513) +$

$C_7(5^b713) + C_{M7}(5713) + C_6(5613) + A_7(56^\#13)$。

f. $f(6) = A(6^\#13) + A_7(6^\#135) + A_{M7}(6^\#13^\#5) + A_6(6^\#13^\#4) + F(614) +$

$F_7(61^b34) + F_{M7}(6134) + F_6(6124) + D(62^\#4) + D_7(612^\#4) +$

$D_{M7}(6^\#12^\#4) + D_6(672^\#4)$。

g. $f(7) = B(7^\#2^\#4) + B_7(7^\#2^\#46) + B_{M7}(7^\#2^\#4^\#6) + B_6(7^\#2^\#4^\#6) +$

$G(725) + G_7(7245) + G_{M7}(72^\#45) + G_6(7235) + E(73^\#5) +$

$E_7(723^\#5) + E_{M7}(7^\#23^\#5) + E_6(7^\#13^\#5) + C_{M7}(7135)$

B. 小調三／七和弦連結

a. $f(1) =$ Cm($1^\flat35$)＋Cm7($1^\flat35^\flat7$)＋CmM7($1^\flat357$)＋Cm6($1^\flat356$)＋
Dm7(1246)＋Fm($14^\flat6$)＋Fm7($1^\flat34^\flat6$)＋FmM7($134^\flat6$)＋
Fm6($124^\flat6$)＋Am(136)＋Am7(1356)＋AmM7($13^\sharp56$)＋
Am6($1^\flat356$)。

b. $f(2) =$ Dm(246)＋Dm7(2461)＋DmM7($246^\sharp1$)＋Dm6(2467)＋
Em7(2357)＋Gm($25^\flat7$)＋Gm7($245^\flat7$)＋GmM7($2^\sharp45^\flat7$)＋
Gm6($235^\flat7$)＋Bm($2^\sharp47$)＋Bm7($2^\sharp467$)＋BmM7($2^\sharp4^\sharp67$)＋
Bm6($2^\sharp4^\flat67$)＋Bdim(247)＋Bdim($24^\flat67$)。

c. $f(3) =$ Em(357)＋Em7(3572)＋EmM7($357^\sharp2$)＋Em6($357^\flat2$)＋
FmM7($34^\flat61$)＋Gm6($35^\flat72$)＋Am(361)＋Am7(3561)＋
AmM7($3^\sharp561$)＋Am6($3^\flat561$)。

d. $f(4) =$ Fm($4^\flat61$)＋Fm7($4^\flat61^\flat3$)＋FmM7($4^\flat613$)＋Fm6($4^\flat612$)＋
Dm(462)＋Dm7(4612)＋DmM7($46^\sharp12$)＋Dm6(4672)＋
Gm7($45^\flat72$)。

e. $f(5) =$ Gm($5^\flat72$)＋Gm7($5^\flat724$)＋GmM7($5^\flat72^\sharp4$)＋Gm6($5^\flat723$)＋
Cm($51^\flat3$)＋Cm7($5^\flat71^\flat3$)＋CmM7($571^\flat3$)＋Cm6($561^\flat3$)＋
Am7(5613)。

f. $f(6) =$ Am(613)＋Am7(6135)＋AmM7($613^\sharp5$)＋Am6($613^\flat5$)＋
Dm(624)＋Dm7(6124)＋DmM7($6^\sharp124$)＋Dm6(6724)＋
Bm7($672^\sharp4$)。

g. $f(7) =$ Bm($72^\sharp4$)＋Bm7($72^\sharp46$)＋BmM7($72^\sharp4^\sharp6$)＋Bm6($72^\sharp4^\sharp6$)＋
Bdim(724)＋Bdim7($724^\flat6$)＋B$^{\phi7}$(7246)＋Em(735)＋
Em7(7235)＋EmM7($7^\sharp235$)＋Em6($7^\flat235$)＋CmM7($71^\flat35$)。

(二)相容和弦連結

 a. f (1・3)＝C(135)＋Am(136)

 b. f (3・5)＝C(351)＋Em(357)

 c. f (4・6)＝F(461)＋Dm(462)

 d. f (5・7)＝G(572)＋Em(573)

 e. f (6・1)＝F(614)＋Am(613)

 f. f (2・4・6)＝F6(2461)＋Dm6(2467)

 g. f (3・5・7)＝G6(3572)＋Em6(357$^\flat$2)

 h. f (6・1・3)＝C6(6135)＋Am6(613$^\flat$5)

(三)相等（等效）和弦連結

 a. f (1・3・5・6)＝C6(1356)＋Am7(1356)

 b. f (4・6・1・2)＝F6(4612)＋Dm7(4612)

 c. f (5・7・2・3)＝G6(5723)＋Em7(5723)

 d. f (2・$^\sharp$4・6・7)＝D6(2$^\sharp$467)＋Bm7(2$^\sharp$467)

(四)相依（慣性）和弦連結

 a.f(2)・(f(5)⊕f(7))＝(Dm⊕D7)・(G7⊕G)

 在旋律連結和弦常有一習慣性：旋律連結副屬和弦後，接續要連結屬和弦形成相依作用達成奇異韻味效果。副屬和弦圖意如下：

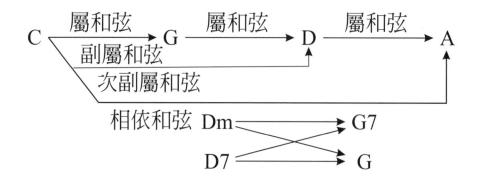

b. f(4)・(f(1)⊕f(6))＝(F⊕F₇)・(G₇⊕G)

下屬和弦接續連結屬和弦亦形成相依效果。

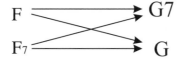

(五)相伴（定性）和弦連結

a.(f(2)⊕f(5))⊕f(7) → C⊕Am

旋律連結 G7(G)和弦後續必定要以 C 和弦或 Am 和弦解決之。如下：

大調：G7 ⟶ C（相伴和弦）

G ----→ C（相伴和弦）

小調：G7 ⟶ Am（相伴和弦）

G ----→ Am（相伴和弦）

b. f(2)⊕f(7)＝C⊕Am

旋律連結 B dim7（Bdim）和弦後續必定要連結 C 和弦或 Am 和弦來解決。如下：

大調：Bdim7 ⟶ C

Bdim ----→ C

小調：Bdim7 ⟶ Am

Bdim ----→ Am

總結，旋律中各首調式唱名常用連結和弦如下表：

唱名	1	2	3	4	5	6	7
常用連結和弦	C	Dm	Em	F	G7	Am	G7
	Am	G7	C	Dm	C	F	Em
	D	Dm7	Am	G7	G	Dm	G
	Am7	D7	Em7	Dm7	Em	Am7	E
	C7	G	E7	F7	Em7	A7	E7

心想事成　心想樹成

十一、簡易和音（聲）運作

　　音樂旋律之縱向邏輯爲和音（聲）定位。換言之，唱名和弦縱向分解即成和音（聲）之根源。一般而言，和音（聲）可分類爲：四部和音（聲）、三部和音（聲）、二部合音（聲）。

　　然主三和弦，僅有三個音，須以重疊音處理成四部和音（聲）。就 C、F、G 三類和弦而言，僅可重疊音爲根音與屬音。其和音（聲）縱向邏輯函數如下：

$$a.\,C:\ f\begin{pmatrix}5\\3\\1\end{pmatrix}=C\begin{pmatrix}1\\5\\3\\1\end{pmatrix}+C\begin{pmatrix}1\\5\\5\\3\end{pmatrix}+C\begin{pmatrix}5\\3\\1\\1\end{pmatrix}+C\begin{pmatrix}5\\5\\3\\1\end{pmatrix}+C\begin{pmatrix}3\\1\\1\\5\end{pmatrix}+C\begin{pmatrix}3\\1\\5\\5\end{pmatrix}$$

$$b.\,F:\ f\begin{pmatrix}1\\6\\4\end{pmatrix}=F\begin{pmatrix}4\\1\\6\\4\end{pmatrix}+F\begin{pmatrix}4\\1\\1\\6\end{pmatrix}+F\begin{pmatrix}1\\6\\4\\4\end{pmatrix}+F\begin{pmatrix}1\\1\\6\\4\end{pmatrix}+F\begin{pmatrix}6\\4\\4\\1\end{pmatrix}+F\begin{pmatrix}6\\4\\1\\1\end{pmatrix}$$

$$c.\,G:\ f\begin{pmatrix}2\\7\\5\end{pmatrix}=G\begin{pmatrix}5\\2\\7\\5\end{pmatrix}+G\begin{pmatrix}5\\2\\2\\7\end{pmatrix}+G\begin{pmatrix}2\\7\\5\\5\end{pmatrix}+G\begin{pmatrix}2\\2\\7\\5\end{pmatrix}+G\begin{pmatrix}7\\5\\5\\2\end{pmatrix}+G\begin{pmatrix}7\\5\\2\\2\end{pmatrix}$$

　　四部和聲若以人類聲音—女聲、男聲—來達成就是「混聲四部合唱」，組成團隊稱「混聲四部合唱團」。混聲四部合唱即主旋律（大多數）爲女高音（Soprano）伴唱：女低音（Alto）、男高音（Tenor）、男低音（Bass）等。2015 年歲末～2017 年於台中市太平合唱團歷練。指揮黃昭熏老師惠我良多；此期間悟到了基本唱功，旋律節拍速度，和聲基本概念，樂段樂句組成架構，各類指揮樣態等等。「黃老師 Thank you」。（順提一下：2017 年聯合國歐洲維也納總部舉辦第八屆世界和平合唱節「THE 8TH WORLD PACE CHORAL FESTIVAL」，台中市太平合唱團受邀於 2017 年 7 月 26 日～29 日在維也納聯合國總部及維也納國家音樂廳參與演出。）

　　以下爲一首四部和聲旋律範例：

心想事成　心想樹成

回歸正題，本節簡易和音（聲）運作僅敘述琴鍵右聲部之和音（二部和聲）的旋律連結和弦，而旋律主音即為和音最上位者。運用和弦縱向邏輯則和音（聲）有下列函數形態來表示：

(一)主音和音（聲）（即和音最上位為旋律主音）

a.C：(f(1)⊕f(3))⊕f(5))

$$=C\begin{pmatrix}5\\3\\1\end{pmatrix}+C\begin{pmatrix}1\\5\\3\end{pmatrix}+C\begin{pmatrix}3\\1\\5\end{pmatrix}$$

e.G：(f(5)⊕f(7))⊕f(2)

$$=G\begin{pmatrix}2\\7\\5\end{pmatrix}+G\begin{pmatrix}5\\2\\7\end{pmatrix}+G\begin{pmatrix}7\\5\\2\end{pmatrix}$$

b.Dm：(f(2)⊕f(4))⊕f(6)

$$=Dm\begin{pmatrix}6\\4\\2\end{pmatrix}+Dm\begin{pmatrix}2\\6\\4\end{pmatrix}+Dm\begin{pmatrix}4\\2\\6\end{pmatrix}$$

f.Am：(f(6)⊕f(1))⊕f(3)

$$=Am\begin{pmatrix}3\\1\\6\end{pmatrix}+Am\begin{pmatrix}6\\3\\1\end{pmatrix}+Am\begin{pmatrix}1\\6\\3\end{pmatrix}$$

c.Em：(f(3)⊕f(5))⊕f(7))

$$=Em\begin{pmatrix}7\\5\\3\end{pmatrix}+Em\begin{pmatrix}3\\7\\5\end{pmatrix}+Em\begin{pmatrix}5\\3\\7\end{pmatrix}$$

g.Bm：(f(7)⊕f(2))⊕f(♯4)

$$=Bm\begin{pmatrix}{}^{\sharp}4\\2\\7\end{pmatrix}+Bm\begin{pmatrix}7\\{}^{\sharp}4\\2\end{pmatrix}+Bm\begin{pmatrix}2\\7\\{}^{\sharp}4\end{pmatrix}$$

d.F：(f(4)⊕f(6))⊕f(1)

$$=F\begin{pmatrix}1\\6\\4\end{pmatrix}+F\begin{pmatrix}4\\1\\6\end{pmatrix}+F\begin{pmatrix}6\\4\\1\end{pmatrix}$$

h.Bdim：(f(7)⊕f(2))⊕f(4)

$$=B_{dim}\begin{pmatrix}4\\2\\7\end{pmatrix}+B_{dim}\begin{pmatrix}7\\4\\2\end{pmatrix}+B_{dim}\begin{pmatrix}2\\7\\4\end{pmatrix}$$

(二)相容和音（聲）

a.(f(1)⊕f(3))⊕(f(5)⊕f(6))$=C\begin{pmatrix}1\\3\end{pmatrix}+Am\begin{pmatrix}1\\3\end{pmatrix}+C\begin{pmatrix}3\\1\end{pmatrix}+Am\begin{pmatrix}3\\1\end{pmatrix}+C\begin{pmatrix}5\\3\\1\end{pmatrix}+Am\begin{pmatrix}6\\3\\1\end{pmatrix}$

b.(f(1)⊕f(2))⊕(f(4)⊕f(6))$=F\begin{pmatrix}6\\4\end{pmatrix}+Dm\begin{pmatrix}6\\4\end{pmatrix}+F\begin{pmatrix}4\\6\end{pmatrix}+Dm\begin{pmatrix}4\\6\end{pmatrix}+F\begin{pmatrix}1\\6\\4\end{pmatrix}+Dm\begin{pmatrix}2\\6\\4\end{pmatrix}$

c.(f(2)⊕f(3))⊕(f(5)⊕f(7))$=G\begin{pmatrix}7\\5\end{pmatrix}+Em\begin{pmatrix}7\\5\end{pmatrix}+G\begin{pmatrix}5\\7\end{pmatrix}+Em\begin{pmatrix}5\\7\end{pmatrix}+G\begin{pmatrix}2\\7\\5\end{pmatrix}+Em\begin{pmatrix}3\\7\\5\end{pmatrix}$

$$d.(f(1) \oplus f(3)) \oplus (f(4) \oplus f(6)) = F\begin{pmatrix}1\\6\end{pmatrix} + Am\begin{pmatrix}1\\6\end{pmatrix} + F\begin{pmatrix}6\\1\end{pmatrix} + Am\begin{pmatrix}6\\1\end{pmatrix} + F\begin{pmatrix}4\\1\\6\end{pmatrix} + Am\begin{pmatrix}3\\1\\6\end{pmatrix}$$

$$e.(f(1) \oplus f(3)) \oplus (f(5) \oplus f(7)) = C\begin{pmatrix}5\\3\end{pmatrix} + Em\begin{pmatrix}5\\3\end{pmatrix} + C\begin{pmatrix}3\\5\end{pmatrix} + Em\begin{pmatrix}3\\5\end{pmatrix} + C\begin{pmatrix}1\\5\\3\end{pmatrix} + Em\begin{pmatrix}7\\5\\3\end{pmatrix}$$

　　總結，以相容和音（聲）為例，依序相鄰二和弦下其和音（聲）之運作以下列各類表格來表達以供參考。（後續以長青流派首調式唱名譜之幾首「曲目」亦供和弦之連結及和音運作之參考）。

A. C ⇔ Am

依序和弦	C	Am	C	Am	C	Am
旋律主音	1	1	3	3	5	6
和音運作	3	3	1	1	3 1	3 1

B. F ⇔ Dm

依序和弦	F	Dm	F	Dm	F	Dm
旋律主音	4	4	6	6	1	2
和音運作	6	6	4	4	6 4	6 4

C. G ⇔ Em

依序和弦	G	Em	G	Em	G	Em
旋律主音	5	5	7	7	2	3
和音運作	7	7	5	5	7 5	7 5

D. F ⇔ Am

依序和弦	F	Am	F	Am	F	Am
旋律主音	6	6	1	1	4	3
和音運作	1	1	6	6	1 6	1 6

E. C ⇔ Em

依序和弦	C	Em	C	Em	C	Em
旋律主音	3	3	5	5	1	7
和音運作	5	5	3	3	5 3	5 3

心想事成　心想樹成

回 憶

Key C 4/4 ♩=60~70

Left:
Play Key C　M1:SteelGuiter 6-8
　　　　　　M2:SteelGuiter 6-8
6-8　　　　　M3:SteelGuiter 6-8
Slaw Pock　 M4:SteelGuiter 6-8

Master　　A:R1.Alto Sax
D:R1. Accordion　　R2.String
　R2. String　　B:R1.Grind Piano
　　　　　　　　　　R2.String
　　　　　　　C:R1.Clarinet
　　　　　　　　R2.Violin

譜曲：心想樹成
編曲：心想事成

C	G7	C	C
3 5 5 3 i 6 6 5	5 — 2 —	3 5 5 3 6 5 4 4	3 2 1 — —
1 1 1 1 3 3 3 2	2 — 7̣ —	1 1 1 1 3 3 2 2	1̣ 7̣ 5̣ —

C	Dm7	Dm	G7
5 · 6 6 5 3 2	2 1 1 — —	2 · 2 3 4 5 4	2 · 3 2 —
3 · 3 3 3 1 6̣	6̣ 6̣ 6̣ — —	6̣ · 6̣ 1 1 1 1	7̣ · 7̣ 7̣ —

C	F M7	F	Am
5 · 5 6 6 3 4	4 3 3 — —	1 · 1 6 i 6 5	6 · 2 3 —
3 · 3 3 3 1 1	1 1 1 — —	6̣ · 6̣ 4 4 3 3	3 · 6̣ 6̣ —

C	F	Em	C
1 2 2 3 4 5 6 7	i — 6 —	3 5 5 3 4 2 3 2	1 — — —
6̣ 6̣ 6̣ 6̣ 1 1 3 3	6 — 4 —	7̣ 7̣ 7̣ 7̣ 6̣ 6̣ 6̣ 6̣	5̣ — — —

C	Dm7	C	Em7
5 · 6 5 5 3 2	2 1 1 — —	1 · 2 3 5 5 4	3 · 2 2 —
3 · 3 3 3 1 6̣	6̣ 6̣ 6̣ — —	5̣ · 6̣ 1 1 1 1	7̣ · 7̣ 7̣ —

C	Am	F	Em
5 · 5 1 i 7 i	6 3 3 — —	6 · 5 4 4 6 6	3 · 5 5 —
3 · 3 3 3 3 3	3 1 1 — —	4 · 3 1 1 1 1	7̣ · 7̣ 7̣ —

心想事成　心想樹成

回 憶

Dm	F	C	F	C
2 3 4 4 6 4 6 7	i − 5 −	i i i 2 6 5 3 2	1 − − − :	
6 6 6 6 2 2 2 2	6 − 3 −	4 4 4 4 3 3 6 6	5 − − − :	

C	Em	F	C
5 · 6 6 7 i i	7 6 5 · 5 6 5	i · 2 6 · 5	3 − 5 −
3 · 3 3 3 5 5	3 3 3 · 3 3 3	6 · 6 4 · 3	1 − 1 −

Dm	F	G7	C
2 · 2 3 4 4 6	i 2 i · 6 4 5	7 · 5 6 4 3 2	1 − − −
6 · 6 6 6 2 4	6 6 6 · 4 1 1	2 · 2 3 1 7 7	5 − − −

DS.

C	F	C	A7	E7
1 2 1 3 3 −	4 3 4 5 5 −	6 #5 6 − −	7 6 7 − −	
5 6 5 5 5 −	1 1 1 3 3 −	3 #3 3 − −	3 3 3 − −	

Am	F	Dm	C	Dm	C
6 · 5 3 1 4 6	i − 2 −	i 7 6 5 4 3 2 7	1 − − −		
3 · 3 6 6 2 2	4 − 6 −	3 3 3 3 1 1 5 5	5 − − −		

Fine

~200~

順 流

Key C 4/4 ♩= 90~110

Left:

Play Key D　M1:Steel 8 Beat Strum 1
　　　　　　M2:Arr. Piano Arp 8 Best 1
　　　　　　M3:Steel 8 Beat Strum 1
Cool 8 Beat　M4:Legacy. Nylon Accomp

A:R1.Grand Piano
　R2.Vibra Phone
B:R1.Alto sax
　R2.Clasical Oboe
C:R1.Trumpet
　R2.String

譜曲：心想樹成

編曲：心想事成

心想事成　心想樹成

順　流

心想事成　心想樹成

流言

Key C 4/4 ♩=80~90

Left:

Play Key ♭E ←→ E

Love song

D:R1.Alto Sax
R2.Classica Flute

M1:Nylon 8 Beat Strum 1
M2:Vintage 8 Beat Strum
M3:Latin Pop Perc 4
M4:Arr. Piano Arp 8 Beat 1

A:R1.Grand Piano
R2.Dx Dream
B:R1.Shadowed Guitar
R2.String
C:R1.Gospel Organ
R2.Organ Clarinet

譜曲：心想樹成
編曲：心想事成

C	Dm Am	Em	G7 C
2 33 33 21	2 - 3 -	33 44 55 66	7 - i -
6 11 11 66	6 - 1 -	77 11 33 33	5 - 5 -

F	Em	Dm C	G M7
ii i7 65 4	77 55 52 3	4 - 5 -	111 7 - -
66 65 11 1	55 33 77 7	2 - 3 -	555 5 - -

C	Am	Dm	G7 C
55 56 55 45	6 - 3 -	23 54 3 71	2 - 1 -
11 33 33 11	3 - 1 -	66 22 1 55	7 - 5 -

C	C6	Em7	C
22 33 66 53	5 - 6 -	21 23 33 33	212 3 - -
66 11 33 31	3 - 3 -	75 77 77 77	666 1 - -

Am	C	Cm7	Bm7
66 65 65 32	1 - 3 -	7i i7 i7 65	77 6 - -
33 33 33 66	5 - 1 -	55 55 55 33	22 2 - -

Dm	C Dm	Am	C
21 23 66 53	5 - 2 -	12 33 3 -	12 33 2 -
66 66 44 11	3 - 6 -	66 11 1 -	56 11 6 -

心想事成　心想樹成

流 言

Dm	C	G7	C
2 2 3 3 6 5 3 3	1 － 6 5 3 3	2 － 5 4 3 2	1 － － － ：
6 6 1 1 4 3 1 1	5 － 3 3 1 1	7 － 2 2 7 7	5 － － － ：

Fine

F	C	Am	Em
i̇ i̇ i̇ 2̇	i̇ － i̇ 7	6 6 6 i̇	7 － 7 7
6 6 6 6	5 － 5 5	3 3 3 6	5 － 5 5

G7	C	GM7	Dm
7̣6̣5̣ 5̣5̣5̣ 6 7	5 6 6 7 i̇ －	1̇7̇1̇ 7̇1̇7̇ 5 3	6 4 4 5 6 －
2̣2̣2̣ 2̣2̣2̣ 2 2	3 3 3 5 5 －	5̣5̣5̣ 5̣5̣5̣ 3 1	2 2 1 1 4 －

Am	C	Dm	G7	C
3 － 2 4 3	3 － 4 5 4	4 － 2 · 3	1 － － －	
1 － 6̣ 6̣ 1	1 － 2 3 2	2 － 7̣ · 6̣	5 － － －	

Play Key E

C	C6	Em7	C
2 2 3 3 6 6 5 3	5 － 6 －	2 1 2 3 3 3 2 3	2̇1̇2̇ 3 －
6 6 1 1 3 3 3 1	3 － 3 －	7̣5̣ 7̣7̣ 7̣7̣ 5̣5̣	6̣5̣6̣ 1 －

Am	C	Gm7	Bm7
6 6 6 5 6 5 3 2	1 － 3 －	7̇ 1̇ 7̇ 1̇ 7̇ 6 5	7̇ 7̇ 6 －
3 3 3 3 3 3 6̣ 6̣	5̣ － 1 －	5 5 5 5 5 5 3 3	2 2 2 －

Dm	C	Dm	Am	C
2 1 2 3 6 6 5 3	5 － 2 －	1 2 3 3 3 －	1 2 3 3 2 －	
6̣ 6̣ 6̣ 6̣ 4 4 1 1	3 － 6̣ －	6̣ 6̣ 1 1 1 －	5̣ 5̣ 1 1 6̣ －	

Dm	C	G7	C
2 2 3 3 6 5 3 3	1 － 6 5 3 3	2 － 5 4 3 2	1 － － －
6 6 1 1 4 3 1 1	5̣ － 3 3 1 1	7̣ － 2 2 7̣ 7̣	5̣ － － －

DC.

念 想

Key C 4/4 ♩=80～90

D:R1.Pop Oboe　　A:R1.Alto sox
R2.Bag Pipe　　　　R2.Classic Flute
B:R1.Organ Pleno
R2.Jazz Flute

Left:

Play Key F　M1:Nylon 8 Beat Strum 3
M2:Vintage Guitar Rock
M3:Steel 8 Beat Strum 1
Piano Ballad　M4:Arr. Piano Arp 8 Beat 1

C:R1.Master Accordion
R2.Funk Alto sax

譜曲：心想樹成
編曲：心想事成

心想事成　心想樹成

念　想

心想事成　心想樹成

清流

Key C 3/4 ♩=85~95
 Left:Grand Piano
Play Key G M1:Arr.Piano Arp 8 Beat 1

English Waltz

D:R1.Trampt
 R2.String

A:R1.Grand Piano
 R2.Dx Dream
B:R1.Concer Organ
 R2.String
C:R1.Alto sox
 R2.String

譜曲：心想樹成

編曲：心想事成

C	Am	Dm	F	Am7	Dm	Em	C
1 - -	3 - -	4 - -	6 - -	6 - 5	4 - 2	3 - 7	1 - -
5 - -	1 - -	2 - -	4 - -	3 - 3	6 - 6	7 - 5	5 - -

%

C	Dm	C	Am	Dm	Em	G7	C
1 - -	2 - -	3 4 3	6 - -	2 - -	3 - -	5 4 5	3 - -
5 - -	6 - -	1 1 1	3 - -	6 - -	7 - -	2 2 2	1 - -

Am	C	Dm	C	Am	C	Cm7	Dm
3 - -	1 - -	2 1 2	3 - -	6 - -	5 - -	1 7 1	2 - -
1 - -	5 - -	6 6 6	1 - -	3 - -	3 - -	5 5 5	6 - -

Am	C	Am	C	F	Em7	Dm	C
3 3 6	6 5 -	1 1 3	5 4 -	4 4 3	3 2 -	2 3 2	1 - -
1 1 1	3 3 -	6 6 6	1 1 -	1 1 1	7 7 -	6 6 6	5 - -

C	Dm	Am	G7	C	Dm	G7	C
1 - -	2 - -	3 4 3	5 - -	1 - -	2 - -	4 5 4	3 - -
5 - -	6 - -	6 6 6	2 - -	5 - -	6 - -	2 2 2	1 - -

C	F	C	Dm	C	Dm	G7	C
5 - 3	4 - 6	5 - 3	4 - -	3 - 1	2 - 5	7 - 2	1 - -
1 - 1	1 - 1	3 - 1	2 - -	1 - 5	6 - 3	5 - 7	5 - -

心想事成　心想樹成

清　流

C6	C	Am	Dm		G	G7	C
6 5 6	5 3 －	3 1 3	4 2 －	2 3 4	5 5 －	7̣ － 2	1 － －
3 3 3	3 1 －	6̣ 6̣ 6̣	2 6̣ －	6̣ 6̣ 2	2 2 －	5̣ － 5̣	5̣ － －

I ――――――――――――――――――――　II ―――――――

Dm	Em	C	C	Dm	Em7		C
2 － 6	5 － 3	1 － 7̣	1 － －	2 － 4	3 － 2	2 － 3	1 － －
6̣ － 4	3 － 7̣	5̣ － 5̣	5̣ － －	6̣ － 2	7̣ － 7̣	7̣ － 7̣	5̣ － －

C	C6	Dm	C	Am	C	Am	C
5̣ 5̣ 6	6̣ 5̣ 6	4 3 2	3 － －	6̣ 6̣ 5	5 6̣ 5	3 2 3	5̣ － －
3̣ 3̣ 3	3̣ 3̣ 3	6̣ 6̣ 6̣	1 － －	3̣ 3̣ 3	3̣ 3̣ 3	6̣ 6̣ 6̣	3̣ － －

C	Am	Dm	C	F	G7	Em7	C
3 － 3	6̣ － 6	2 － 1	3 － －	4 － 4	5 － 4	3 2 3	1 － －
1 － 1	3 － 3	6̣ － 5̣	1 － －	1 － 1	2 － 2	7̣ 7̣ 7̣	5̣ － －

DS.

C	Am		C	Am	C	F	Dm
3 － －	1 7̣ 6	6̣ · 7̣1	3 － －	6̣ － －	5 4 3	4 · 3̲1	2 － －
1 － －	3̣ 3̣ 3̣	3̣ 3̣	1 － －	3̣ － －	1 1 1	1 · 1̲6̣	6̣ － －

G7		C	Dm	F	C	G7	C
2 － －	7̣ 6̣ 5̣	1 · 6̣1	2 － －	4 － －	3 · 4̲5	2 · 3̲2	1 － －
7̣ － －	5̣ 3̣ 3̣	5̣ 3̣ 5̣	6̣ － －	1 － －	1 · 1̲1	7̣ · 7̲7̣	5̣ － －

C	Dm	Em	F	F	C	Dm	G7
1 － 1	2 － 2	3 － 3	4 － －	6 － 6	5 － 6	4 － 3	5 － －
5̣ － 5̣	6̣ － 6̣	7̣ － 7̣	1 － －	4 － 4	3 － 3	2 － 1	2 － －

C	Am	G7	C	Am	Am	G7	C
1 － 6̣	1 － 3	5 5 4	3 － －	6̣ · 5̣1	3 － 2	3 7̣ 2	1 － －
3̣ － 3̣	6̣ － 6̣	2 2 2	1 － －	3̣ · 3̣6̣	6̣ － 6̣	7̣ 5̣ 7̣	5̣ － －

Fine

~208~

心想事成　心想樹成

和　風

Key C 4/4 ♩=90~100

Left:

Play Key ♭A ←→ A

Beguine

Grolden
D:R1.Trumpet
R2.Soft Altosax

M1:Nylon Guitar Rumba
M2:Nylon Guitar Rumba
M3:Nylon Guitar Rumba
M4:Arr.Piano Arp 8 Beat 1

A:R1.Grand Piano
　R2.String
B:R1.Altosax
　R2.Master Accordion
C:R1.Fulte Section
　R2.String

譜曲：心想樹成
編曲：心想事成

C				Am				G7				C			
1	−	3	−	3	3	4	3	2	7·	6	5	1	−	−	−
5	−	1	−	1	1	1	1	7	5·	3	2	5	−	−	−

%

C								Dm				Am			
5	−	3	6	5	−	4	3	2	3	2	1	6	−	−	−
3	−	1	3	3	−	1	1	6	6	6	5	3	−	−	−

F				Dm				G7				C			
6	−	1	2	2	−	6	1	2	1	6	5	3	−	−	−
4	−	6	6	6	−	4	4	7	5	2	2	1	−	−	−

C				F				C				Dm			
5	−	4	3	4	−	4	6	5	5	4	3	2	−	−	−
1	−	1	1	1	−	1	4	3	3	1	1	6	−	−	−

C								Dm				Am			
5	−	3	6	5	−	4	3	2	2	3	1	6	−	−	−
3	−	1	3	3	−	1	1	6	6	6	6	3	−	−	−

Am				C				Dm				G7			
6	−	1	2	3	−	6	1	3	2	3	4	5	−	−	−
3	−	6	6	1	−	4	5	6	6	6	6	2	−	−	−

心想事成　心想樹成

和風

| I | II |

C　　　　　Am　　　　　Dm　　　　　C｜C

```
5 - 6 5 | 3 - 33 1 | 4 3 2 7 | 1 - - - ‖ 1 32 ♭2 -
3 - 3 3 | 1 - 11 6 | 6 6 6 5 | 5 - - - ‖ 5 66 ♭6 -
```

Play Key A

C　　　　　Dm　　　　　G7　　　　　C
```
1 1 - 6 | 1 2 - ♭2 | 2 7 2 4 | 3 - - -
5 5 - 3 | 6 6 - ♭6 | 7 5 7 1 | 1 - - -
```

Am　　　　　C　　　　　F　　　　　Dm
```
3 3 - 1 | 3 4 - 5 | 4 3 2 3 | 2 - - -
1 1 - 5 | 1 1 - 1 | 1 1 6 6 | 6 - - -
```

F　　　　　Dm　　　　　Am　　　　　C
```
4 4 - 3 | 2 1 - 2 | 3 · 43 · 2 | 1 - - -
1 1 - 1 | 6 6 - 6 | 1 · 11 · 6 | 5 - - -
```

C　　　　　G7　　　　　C　　　　　Em7
```
5 - - 3 | 2 1 - 2 | 3 · 43 · 2 | 2 3 - -
3 - - 1 | 6 6 - 6 | 1 · 11 · 6 | 7 7 - -
```

Dm　　　　　C　　　　　Dm　　G7　　Cᴍ7
```
2 - - 3 | 3 5 4 - | 23 43 2 7 | 1 - 7 -
6 - - 6 | 1 1 1 - | 66 66 7 5 | 5 - 5 -
```
DS.

C　　　　　Am　　　　　Dm　　　　　G7
```
3 - - - | 1 2 1 3 | 2 4 3 4 | 5 - - -
1 - - - | 6 6 5 6 | 6 2 1 2 | 2 - - -
```

C　　　　　Dm　　　　　G7　　　　　C
```
1 - - 1 | 2 3 4 3 | 2 - 1 7 | 1 - - -
5 - - 5 | 6 6 6 6 | 7 - 5 5 | 5 - - -
```
Fine

心想事成　心想樹成

洋　流

Key C 4/4 ♩=90~100

Left:

Play Key♭B　M1:Nylon Guitar Rumba
　　　　　　M2:Nylon Guitar Rumba
　　　　　　M3:Nylon Guitar Rumba
Rumba　　　M4:Nylon Guitar Rumba

D:R1.Flute
　R2.String

A:R1.Al to sox
　R2.String
B:R1.Trumpet
　R2.Soft al to sox
C:R1.Grand Piano
　R2.String

譜曲：心想樹成

編曲：心想事成

心想事成　心想樹成

洋　流

F	Am	F	C
6 7 i 2̇ i	3̇ 3̇ 2̇ i 6 －	6̇ i 4̇ 3̇ 2̇ 7 3̇ 2̇	i － － －
4 5 6 6 6	i i 6 6 3 －	6 6 i i 5 5 i 6	5 － － －

Fine

C_M7	Em	Am	Em
i － 7 i	7 － 6 5	6 － i 7 7	7 － － －
5 － 5 5	5 － 3 3	3 － 3 3 3	3 － － －

C	Am	F	C
7 － 6 5	6 － 5 6	6 － 2̇ i i	i － － －
3 － 3 3	3 － 3 3	4 － 6 6 6	6 － － －

E7	C	F	G7
3̇ － 2̇ i	5 － i 6	i － 3̇ 2̇ 2̇	2̇ － － －
7 － 7 3	3 － 3 3	6 － 6 7̣ 7̣	7̣ － － －

C	Dm	Am	C
5 － － 3 i	6 － － 2 4	3 － 6 5 5	5 － － －
3 － － 1 5	4 － － 6̣ 6̣	6̣ － 3 3 3	3 － － －

F	Dm	G7	C
4 － － 3 4	2 － － 4 3	2 － 2 1 1	1 － － －
1 － － 1 1	6̣ － － 6̣ 6̣	7̣ － 7̣ 5̣ 5̣	5̣ － － －

C	F	C	Am
3 － － i 7	6 － － 6 5	5 － 6 3 3	3 － － －
1 － － 5 5	4 － － 3 3	1 － 1 1 1	1 － － －

F	Em	Am	C
i － 7 6	7 － 7 i	3̇ 3̇ 2̇ i i	i － － －
6 － 5 4	5 － 5 5	i i 6 5 5	5 － － －

DC.

心想事成　心想樹成

順 心

Key Am 4/4 ♩=100~110

Master　　A:R1.Silver Trumpet

Left:　　D:R1. Accordion　　R2.Jazz Violin

Play Key Am　M1:Nylon 8 Beat strum 2　R2.Dx Pream　B:R1.Alto sax

　　　　M2:Vintage 16 Beat Shful 1　　　　R2.String

　　　　M3:Latin Pop Perc 4　　　　C:R1.Grand Piano

Country 2-4　M4:Arr. Piano Arp 8Beat 1　　R2.Celest

譜曲：心想樹成

編曲：心想事成

Am				Em				Am				Am7			
6	-	i̇	-	7	-	3	-	6	-	7	-	6	-	5	-
3	-	6	-	5	-	7̣	-	3	-	3	-	3	-	3	-

Am				C				Dm				Dm		Am	
3	-	6	-	5	-	1	-	4	-	3	-	2	-	3	-
1	-	3	-	3	-	5	-	6̣	-	6̣	-	6̣	-	6̣	-

‖:

Am				C				G				C			
3	-	5	-	5	-	3	-	2	-	5	-	1	-	2	-
1	-	3	-	3	-	1	-	7̣	-	2	-	5̣	-	6̣	-

Dm				Am				Dm7				Am			
4	-	6	-	i̇	-	7	-	2̇	-	i̇	-	6	-	3	-
2	-	2	-	3	-	3	-	6	-	6	-	3	-	1	-

Am				G				C				Em			
3	6	6	-	2	5	5	-	1	4	4	-	3	-	-	-
1	3	3	-	7̣	2	2	-	5̣	1	1	-	7̣	-	-	-

Am				C				Am				CmM7			
3	-	5	-	5	-	4	-	3	-	6	-	7	-	i̇	-
1	-	1	-	1	-	1	-	1	-	3	-	5	-	5	-

心想事成　心想樹成

順 心

G				C				Fm_{M7}			

G				C				Fm M7							
2	–	5	–	7	–	6	–	i	–	5	–	4	–	3	–
5	–	2	–	5	–	3	–	5	–	3	–	1	–	1	–

Am	F	Dm	Am
6 i 6 –	i 6 i –	2 3 4 5	6 – – –
3 6 3 –	6 4 6 –	6̣ 6̣ 1 1	3 – – –

Am	Em	Dm	Em7
6 6 6 –	3 5 5 –	4 4 4 –	2 3 – –
3 3 3 –	7̣ 7̣ 7̣ –	2 2 2 –	7̣ 7̣ – –

C	Dm	Em7	Am
5 5 i –	6 6 2̇ –	2̇ 3̇ 2̇ –	i 6 – –
3 3 5 –	4 4 6 –	7 7 7 –	6 3 – –

Em	Dm7	Am	Am
3 i̇ 7 –	2 2̇ i –	6 · 5 i · 7	6 – – –
7̣ 5 5 –	6 6 6 –	1 · 1 3 · 3	3 – – –

Am	G	C	Am
6 7 i –	i̇ 7 2̇ i	3 4 5 –	6 – – –
3 3 6 –	5 5 7 5	1 1 3 –	1 – – –

DC.

C	Am	Dm	C
5 6 7 –	6 5 7 6	3 2 3 –	5
3 3 5 –	3 3 3 3	6̣ 6̣ 6̣ –	1

Am	Dm7	G	Am
6 5 6 –	i̇ 6 i –	2̇ · i̇ 7 · 5	6 – – –
3 3 3 –	6 4 6 –	5 · 5 5 · 1	3 – – –

Fine

心想事成　心想樹成

江　A

Key Am 4/4 ♩=100~110

Left:

Play Key Cm

Slow Foxtrot

Euro Even

D:R1.Warmth
　R2.String

M1:Nylon Guitar Basic
M2:Vintage 8 Beat Strum
M3:Nylon 8 Beat Strum
M4:Arr. Piano Arp 8 Beat 1

A:R1.Grand Piano
　R2.Vibra Phone
B:R1.Trumpet
　R2.Alto Sax
C:R1.Mester Accordion
　R2.Trumpet

譜曲：心想樹成
編曲：心想事成

心想事成　心想樹成

江　Ａ

Em				C								Em7			
3	2	3	5	3	-	1	3	5	4	2	5	2	3	-	-
7̣	7̣	7̣	7̣	1	-	5̣	1	1	1	7̣	1	7̣	7̣	-	-

Am				Dm				Am				Bm7			
6	6	5	5	4	-	4	5	6	4	3	1	7̇	6	-	-
3	3	3	3	2	-	2	2	3	1	1	6̣	5̇	3	-	-

Dm				C				Em				Am			
2	2	3	4	5	1̇	-	-	7	6	5	5	3	-	-	-
6̣	6̣	6̣	6̣	3	5	-	-	5	3	3	3	1	-	-	-

Em				Am				Dm				Dm			
3	5	6	7	1̇	6	-	-	4	4	6	5	2	-	-	-
7̣	7̣	3	3	6	3	-	-	2	2	2	2	6̣	-	-	-

Em				C				Cm				Am			
3	5	1̇	7	5	3	-	-	1̇	7	6	5	6	-	-	-
7̣	7̣	5	5	3	1	-	-	5	5	3	3	3	-	-	-

DS.

Am				Bm7				Am7				Am			
3	1̇	7	1̇	6	7	-	-	6	5	6	5	3	-	-	-
1	6	5	6	3	3	-	-	3	3	3	3	1	-	-	-

Am				C				Am				Em			
6	7	1̇	6	5	1̇	-	-	1̇	7	1̇	6	7	-	-	-
3	3	3	3	3	5	-	-	3	3	3	3	5	-	-	-

Dm				Am				Dm				Am			
4	5	4	3	6	1̇	-	-	2̇ 1̇	7	1̇	-	6	-	-	-
2	2	2	1	3	6	-	-	6̲ 6̲	3	6	-	3	-	-	-

Fine

佛　心

Celtic

D:R1.Rlvidin
　R2.Dx Dream

A:R1.Euro Even Warmth
　R2.String
B:R1.Smooth Sax
　R2.String
C:R1.Grand Piano
　R2.Dx Dream

Key Am 4/4 ♩ =
Left:
Play Key Dm　M1:Nylon Guitar Rumba
　　　　　　M2:Vintage Gultar Rock
　　　　　　M3:Latin Pop Derc 4
Rumbalsland　M4:Arr. Piano Arp 8 Beat 1

譜曲：心想樹成
編曲：心想事成

```
| Am                    | Em7                   | Am              | Am                  |
| 3 ·  3 6 · 6          | 3 ·  1 2 · 3          | 1  6  7  1      | 6  —  —  6 1        |
| 1 ·  1 3 · 3          | 5 ·  3 5 · 5          | 6  3  3  6      | 3  —  —             |

| Am              | C               | Em7             | Am              |
| 3  3  3  —      | 1  2  3  5      | 3  2  1  2      | 6  —  —  7 1    |
| 1  1  1  —      | 5  6  7  1      | 7  7  5  7      | 3  —  —         |

| Dm              | Am              | G               | Am              |
| 2  2  2  —      | 3  1  2  6      | 5  6  7  1      | 3  —  —  3 2    |
| 6  6  6  —      | 6  6  6  3      | 3  3  3  5      | 1  —  —         |

| C               | Am7             | Am7             | Dm              |
| 1  1  1  —      | 6  5  6  1      | 6  5  —  5      | 2  —  —  5 4    |
| 5  5  5  —      | 3  3  3  5      | 3  3  —  1      | 6  —  —         |

| Am              | C               | Dm              | Am              |
| 3  3  3  —      | 1  2  3  5      | 4  3  2  1      | 6  —  —  3 4    |
| 1  1  1  —      | 5  6  7  1      | 6  6  6  6      | 3  —  —         |

| Em              | Dm              | Am              | Em              |
| 5  5  5  —      | 6  5  4  3      | 6  5  3  4      | 5  —  —  2 3    |
| 3  3  3  —      | 2  2  2  1      | 3  3  1  1      | 3  —  —         |
```

心想事成　心想樹成

十二、結語

近幾年電子科技運用澎勃發展，各廠家推出功能越趨完善電子琴，亦有推出電鋼琴與電子琴功能合體的產品，使得整體市場已達百家爭鳴的時代。

有一類「雙層左右聲部陣列蠅頭琴鍵」電子自動伴奏琴已在市場出現，傳統黑／白琴鍵對應五線譜音符的定調式唱名於此類琴不適合；而首調式唱名較合適。

無論自動伴奏琴，數位工作站或數位編曲機等在本手冊皆稱「電子琴」。各家廠牌各類型電子琴均有專屬的「使用手冊」或「操作手冊」。使用者至少（可更多）要將手冊的下列重要內容瞭然於心：

(一)基本操作

　　a.面板各種按鍵（控制鈕）操作功能。

　　b.顯示窗各畫面信息意義及點選。

　　c.音量平衡的操作。

(二)音色（Voice Tone）選擇

　　由下列類別內選定右聲部及左聲部音色

　　a.鋼琴（Piano）類。

　　b.風琴（Organ）類。

　　c.吉他（Guitar）類。

　　d.手風琴（Accordin）類。

　　e.弦樂（Strings）類。

　　f.銅管樂器（Brass）類。

　　g.木管樂器（Woodwin）類。

　　h.合成器（Synth）類。

　　i.打擊樂器（percussion）

　　當然調整音色於琴鍵音量操作是必須的。

心想事成　心想樹成

(三)自動伴奏曲風（Style）選擇

於下列各款曲風類別內選定伴奏曲風。

a.流行（POP）類。

b.搖滾（Rock）類。

c.歌謠（Balled）類。

d.熱舞（Dance）類。

e.饒舌藍調（Rap & Bule）類。

f.搖擺（Swing）類。

g.爵士（Jazz）類。

h.拉丁（Latin）類。

i.娛樂（Tainment）類。

(四)練習彈曲

a.啟動自動伴奏（ACMP）。

b.調整節奏速度（Temp）。

c.同步啟動（Synchronize Start）。

d.左手彈奏左聲部和弦琴。

e.右手彈奏右聲部旋律琴。

　　本手冊以黑／白琴鍵為主體，論述簡單樂理，今將編曲程序以流程圖分析如下：

簡易編曲流程圖

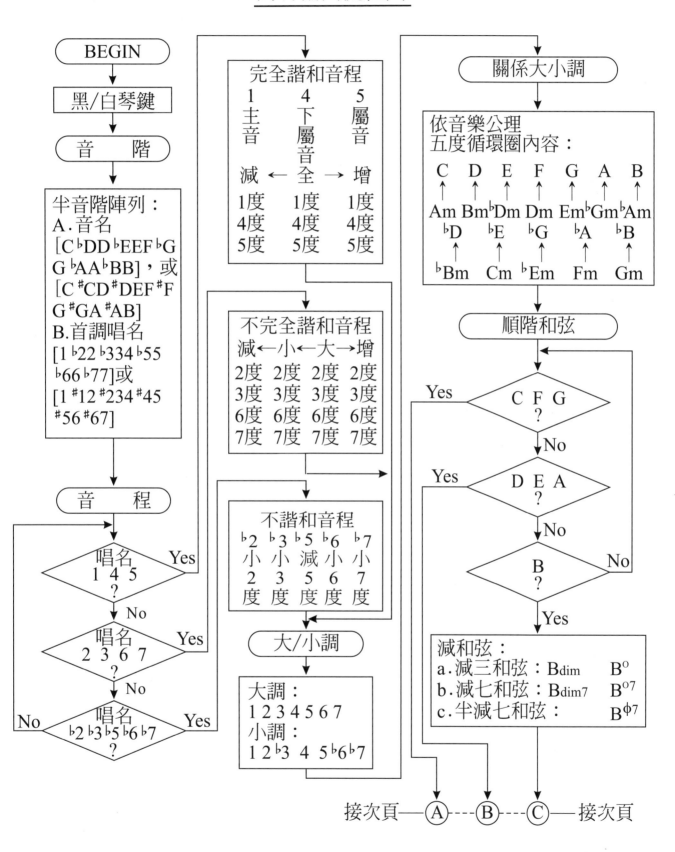

接次頁——Ⓐ----Ⓑ----Ⓒ——接次頁

心想事成　心想樹成

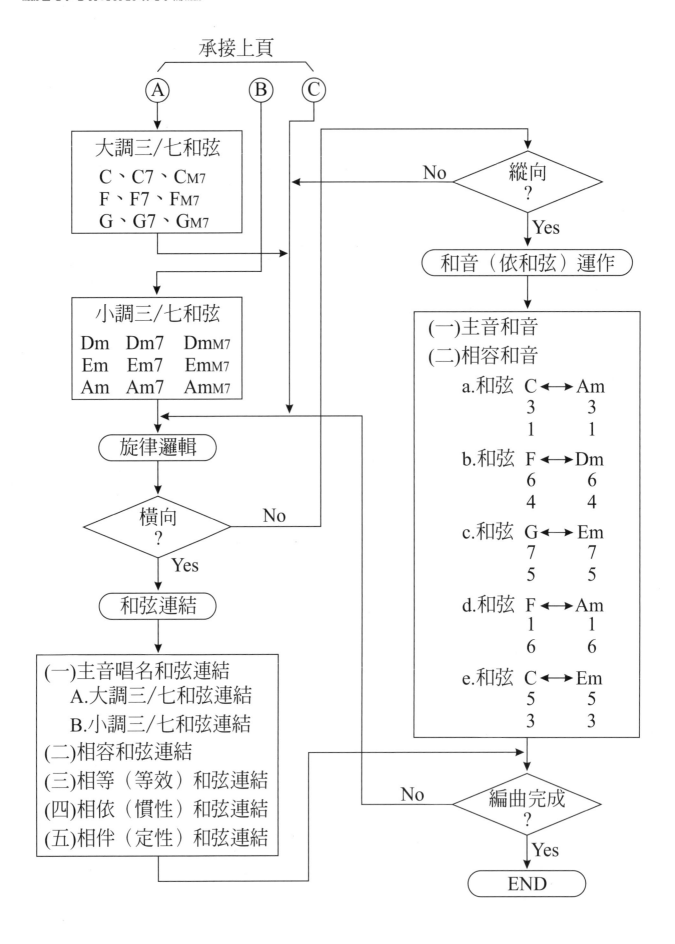

承接上頁

Ⓐ　　　Ⓑ　Ⓒ

大調三/七和弦
C、C7、CM7
F、F7、FM7
G、G7、GM7

小調三/七和弦
Dm　Dm7　DmM7
Em　Em7　EmM7
Am　Am7　AmM7

旋律邏輯

橫向？ → No

Yes

和弦連結

(一)主音唱名和弦連結
　　A.大調三/七和弦連結
　　B.小調三/七和弦連結
(二)相容和弦連結
(三)相等（等效）和弦連結
(四)相依（慣性）和弦連結
(五)相伴（定性）和弦連結

縱向？ → No

Yes

和音（依和弦）運作

(一)主音和音
(二)相容和音
　　a.和弦　C ⟷ Am
　　　　　　3　　3
　　　　　　1　　1
　　b.和弦　F ⟷ Dm
　　　　　　6　　6
　　　　　　4　　4
　　c.和弦　G ⟷ Em
　　　　　　7　　7
　　　　　　5　　5
　　d.和弦　F ⟷ Am
　　　　　　1　　1
　　　　　　6　　6
　　e.和弦　C ⟷ Em
　　　　　　5　　5
　　　　　　3　　3

編曲完成？ → No

Yes

END

心想事成　心想樹成

十三、附錄

(一)首調式唱名譜元素簡述

1.節線／小節／拍數

　　唱名旋律音符呈現在二條節線間成為旋律最小單元稱之一小節。而每小節內唱名音符就隱含節奏拍數。

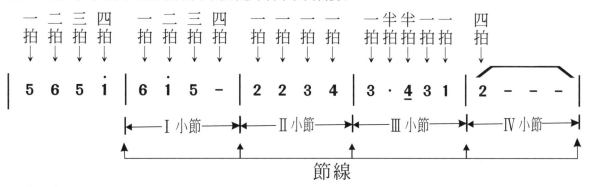

2.拍號（Beat）

　　拍號是在表達唱名譜呈現旋律於每一小節之節奏方式。拍號表示約有下列幾種：

　　A.4/4：拍數→4/4←音符名稱，

　　　　　每一小節有「4」拍，以「四」分音符作為一拍。

　　B.3/4：拍數→3/4←音符名稱，

　　　　　每一小節有「3」拍，以「四」分音符作為一拍。

　　C.2/4：拍數→2/4←音符名稱，

　　　　　每一小節有「2」拍，以「四」分音符作為一拍。

　　D.6/8：拍數→6/8←音符名稱，

　　　　　每一小節有「6」拍，以「八」分音符作為一拍。

3.音符名稱（Nota）：於旋律中決定唱名音長／短之符號。

　　A.全音符：一個唱名音佔用一小節

　　　　　　亦即有四拍的長音。——→ | 1 - - - |
　　　　　　　　　　　　　　　　　　　　　全音符

心想事成　心想樹成

B.二分音符：二個二分音符佔有一小節， —— | 1 — 2 — |
　　　　　　即一個二分音符音長二拍。

（二拍　二拍　二分音符　二分音符）

C.四分音符：四個四分音符佔有一小節， —— | 1 2 3 4 |
　　　　　　即一個四分音符音長一拍。

（一拍 一拍 一拍 一拍　四分音符）

D.八分音符：八個八分者符佔有一小節， —— | 1 2 3 4 5 6 7 i |
　　　　　　即一個分音符音長半拍。

（八分音符）

E.十六音符：十六個十六音符佔用一小節 —— | 123451 7i76 543211 |
　　　　　　即一個十六音符音長四分
　　　　　　之一拍。

（十六分音符）

　總結：十六音符×2＝八分音符
　　　　八分音符×2＝四分音符
　　　　四分音符×2＝二分音符
　　　　二分音符×2＝全音符

F.附點音符（dotted Notas Punctatum）
　當在旋律節奏一般音符無法表達時，使用附點音符來處理。附點音符的拍數
　爲其主音符之半。
「‧」附點音符：
　a.二分音符加附點音符 —— | 2 — ‧ |
　　即主音「2」二拍加　　　（二拍 一拍）
　　附點音符一拍共計三拍
　b.四分音符加附點音符 —— | 1 ‧ 1 2 ‧ 2 |
　　即主音一拍加附點音符　（一拍 半拍 半拍 一拍 半拍 半拍）
　　半拍共計一拍半

心想事成　心想樹成

c.八分音符加附點音符 ——| 1 · 2 3 · 3 4 · 4 5 · 5 |

即主音半拍加附點音符

四分之一拍

共計0.5＋0.25＝0.75拍

G.休止符（Sillentium）

旋律停止／暫停符號。

a.全休止符　　|　0　0　0　0　|（四拍）

b.二分休止符 ——| 1 2 0 0 | 0 0 3 4 |（二拍、二拍／二分休止符、二分休止符）

c.四分休止符 ——| 0 1 2 3 | 4 0 5 0 | 6 7 i 0 |（一拍／四分休止符、四分休止符、四分休止符、一拍）

d.八分休止符 ——| 01 23 5 - | i7 65 43 20 |（半拍／八分休止符、半拍／八分休止符）

e.十六分休止符 ——| 01 23 45 67 i0 |（四分之一拍／十六分休止符、四分之一拍）

4.節奏速率（速度）（Temp）

旋律演奏快慢由節奏速率決定。符號為「♩＝」

a.♩＝130：即旋律節奏速率（Temp）為130拍/分鐘。

b.♩＝120：即旋律節奏速率（Temp）為120拍/分鐘。

c.♩＝100：即旋律節奏速率（Temp）為100拍/分鐘。

d.♩＝ 90：即旋律節奏速率（Temp）為 90拍/分鐘。

e.♩＝ 80：即旋律節奏速率（Temp）為 80拍/分鐘。

f.♩＝ 70：即旋律節奏速率（Temp）為 70拍/分鐘。

g.♩＝ 60：即旋律節奏速率（Temp）為 60拍/分鐘。

心想事成　心想樹成

5.節奏速率周期（Cycle Time）

a. ♩＝130：頻率 f＝130/60（秒）＝13/6（秒）（Hz）（赫茲）。

週期 T＝1/f＝1/13/6＝6/13 秒，即每拍 6/13 秒。

b. ♩＝120：頻率 f＝120/60（秒）＝2（Hz）（赫茲）。

週期 T＝1/f＝1/2＝0.5 秒，即每拍 0.5 秒。

c. ♩＝110：頻率 f＝110/60＝11/6 Hz。即每拍 11/6 Hz。

週期 T＝1/f＝1/11/6＝6/11 秒，每拍 6/11 秒。

d. ♩＝100：頻率 f＝100/60＝10/6 Hz。

週期 T＝1/f＝1/10/6＝6/10 秒，每拍 0.6 秒。

e. ♩＝90：頻率 f＝90/60＝3/2 Hz＝1.5 Hz。

週期 T＝1/f＝1/3/2＝2/3 秒，每拍 2/3 秒。

f. ♩＝80：頻率 f＝80/60＝4/3 Hz。

週期 T＝1/f＝1/4/3＝3/4 秒，每拍 3/4 秒。

g. ♩＝70：頻率 f＝70/60＝7/6 Hz。

週期 T＝1/f＝1/7/6＝6/7 秒，每拍 6/7 秒。

h. ♩＝60：頻率 f＝60/60＝1 Hz。

週期 T＝1/f＝1/1＝1 秒，即每拍 1 秒。

拍號/節奏速率周期表
單位：秒（sec）

拍號	♩＝	130	120	110	100	90	80	70	60
4/4	單拍	6/13	1/2	6/11	3/5	2/3	3/4	6/7	1
4/4	每節	24/13	2	24/11	12/5	8/3	3	24/7	4
3/4	單拍	6/13	1/2	6/11	3/5	2/3	3/4	6/7	1
3/4	每節	18/13	3/2	18/11	9/5	2	9/4	18/7	3
2/4	單拍	6/13	1/2	6/11	3/5	2/3	3/4	6/7	1
2/4	每節	12/13	1	12/11	6/5	4/3	3/2	12/7	2
6/8	單拍	6/13	1/2	6/11	3/5	2/3	3/4	6/7	1
6/8	每節	36/13	3	36/11	18/5	4	9/2	36/7	6

心想事成　心想樹成

5. 音符連結線/圓滑線/連音線

連結線：將兩個音符連接以增加拍長。

圓滑線：將旋律修飾更完善。

連音線：將音符節奏圓潤明快呈現。

例：

a.連結線： | 13 44 22 | 3 4 5 6 | 6 − − − |

b.圓滑線： | 3 4 5 6 | 4 5 6 7 | i − − − |

c.連音線： | 555 6 5 5 | 1 2 1 3 2 3 1 7 1 | 2 | 2 − − − |

<div align="center">三連音各一拍</div>

| 343 5 3 | 333 2 1 |

<div align="center">三連音各二拍</div>

6. 反覆記號/樂段/樂句

反覆記號屬節線之一種。數小節構成一樂段，數樂段組成一樂句。唱名譜以反覆記號來表達樂段重複演奏。

a.單反覆記號

例：Ａ樂段旋律，重複演奏一次既終止。

A　　　　　　　　8va　　　　　　　　　反覆記號

| 5 4 3 4 | 5 5 1 − | 4 3 2 3 | 44 66 5− | 3 2 1 − :|

※8va：在指定的各小節內之唱名皆高（升）八度。

b.成對反覆記號

例： | ←四小節→ ‖: ←十六小節→ :‖ ←八小節→ ‖

<div align="center">成對反覆</div>

Fine

演奏順序：Ａ段→Ｂ段→Ｂ段→Ｃ段至終止。

<div align="center">反覆一次</div>

c.從頭開始至終止演奏一次「DC.」（Da Capo Al Fine）

例： │—八小節—A ‖:— 十六小節 B— :‖—八小節 C—‖
　　　　　　　　　　　　　　　　Fine　　　　　　DC.

演奏順序： A→B→B→C→A→B Fine
　　　　　　　　　　　　DC.

d.從頭開始至結尾符號「⊕」對接至終止。
　「DC.」（Da Capo Al Coda & Fine）

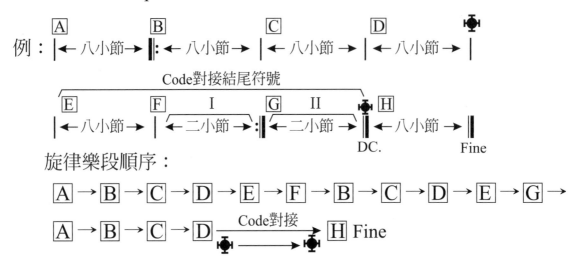

旋律樂段順序：

A→B→C→D→E→F→B→C→D→E→G→

A→B→C→D ——Code對接——→ H Fine

e.從標記「𝄋」開始至終止「DS.」（Da Sagna Al Fine）

例： │←四小節→A ‖:←八小節→B │𝄋←十六小節 C→│←二小節 D I→:‖←二小節 E II→│
　　　　　　　　　　　　　　　　　　　　　　　　　　Fine　　　DS.

　樂段順序：
　　A→B→C→D→B→C→E→C→D Fine
　　　　　　　　　　　　　　𝄋

f.從標記「𝄋」開始至結尾符號「⊕」對接至終止。
　「DS.」（Da Segna Al Coda & Fine）

例： │←四小節→A ‖:←八小節 𝄋B→│←八小節 ⊕C→│←二小節 D I→:‖←二小節 E II→│
　　⊕F
　│←八小節→‖Fine
　　　　　　　　　　　　　　　　　　　　　　　　　　　　　Fine　　　DS.

　樂段順序：
　　A→B→C→D→B→C→E→B ——Code對接——→ F Fine

附錄(二)

大調/小調[琴鍵]唱名(首調式)對應位置表

註：音名 ♭D = ♯C　♭E = ♯D　♭G = ♯F　♭A = ♯G　♭B = ♯A
註：唱名 ♭2 = ♯1　♭3 = ♯2　♭5 = ♯4　♭6 = ♯5　♭7 = ♯6

大調/小調唱名定義

大調	1	2	3	4	5	6	7
小調	1	2	♭3	4	5	♭6	♭7

※結論：每一小調皆有其對應之大調。

| Cm → ♭E | Dm → F | Em → G | ♭Gm → A | ♭Am → B | ♭Bm → ♭D |
| ♭Dm → E | ♭Em → ♭G | Fm → ♭A | Gm → ♭B | Am → C | Bm → D |

心想事成　心想樹成

附錄(三)：大調／小調〔唱名〕和弦表

大調：Major/Maj/maj/M
小調：Minor/Min/min/m

		大調三／七和弦						
	和弦	C	C7	CM7	C6	C+	Csus2	Csus4
C	本位	135	$135\flat7$	1357	1356	$13\sharp5$	125	145
	1st	351	$35\flat71$	3571	3561	$3\sharp51$	251	451
	2nd	513	$5\flat713$	5713	5613	$\sharp513$	512	514
	3th		$\flat7135$	7135	6135			
	和弦	D	D7	DM7	D6	D+	Dsus2	Dsus4
D	本位	$2\sharp46$	$2\sharp461$	$2\sharp46\sharp1$	$2\sharp467$	$2\sharp4\sharp6$	236	256
	1st	$\sharp462$	$\sharp4612$	$\sharp46\sharp12$	$\sharp4672$	$\sharp4\sharp62$	362	562
	2nd	$62\sharp4$	$612\sharp4$	$6\sharp12\sharp4$	$672\sharp4$	$\sharp62\sharp4$	623	625
	3th		$12\sharp46$	$\sharp12\sharp46$	$72\sharp46$			
	和弦	E	E7	EM7	E6	E+	Esus2	Esus4
E	本位	$3\sharp57$	$3\sharp572$	$3\sharp57\sharp2$	$3\sharp57\sharp1$	$3\sharp51$	$3\sharp47$	367
	1st	$\sharp573$	$\sharp5723$	$\sharp57\sharp23$	$\sharp57\sharp13$	$\sharp513$	$\sharp473$	673
	2nd	$73\sharp5$	$723\sharp5$	$7\sharp23\sharp5$	$7\sharp13\sharp5$	$13\sharp5$	$73\sharp4$	736
	3th		$23\sharp57$	$\sharp23\sharp57$	$\sharp13\sharp57$			
	和弦	F	F7	FM7	F6	F+	Fsus2	Fsus4
F	本位	461	$461\flat3$	4613	4612	$46\sharp1$	451	$4\sharp61$
	1st	614	$61\flat34$	6134	6124	$6\sharp14$	514	$\sharp614$
	2nd	146	$1\flat346$	1346	1246	$\sharp146$	145	$14\sharp6$
	3th		$\flat3461$	3461	2461			
	和弦	G	G7	GM7	G6	G+	Gsus2	Gsus4
G	本位	572	5724	$572\sharp4$	5723	$57\sharp2$	562	512
	1st	725	7245	$72\sharp45$	7235	$7\sharp25$	625	125
	2nd	257	2457	$2\sharp457$	2357	$\sharp257$	256	251
	3th		4572	$\sharp4572$	3572			
	和弦	A	A7	AM7	A6	A+	Asus2	Asus4
A	本位	$6\sharp13$	$6\sharp135$	$6\sharp13\sharp5$	$6\sharp13\sharp4$	$6\sharp14$	673	623
	1st	$\sharp136$	$\sharp1356$	$\sharp13\sharp56$	$\sharp13\sharp46$	$\sharp146$	736	236
	2nd	$36\sharp1$	$356\sharp1$	$3\sharp56\sharp1$	$3\sharp46\sharp1$	$46\sharp1$	367	362
	3th		$56\sharp13$	$\sharp56\sharp13$	$\sharp46\sharp13$			
	和弦	B	B7	BM7	B6	B+	Bsus2	Bsus4
B	本位	$7\sharp2\sharp4$	$7\sharp2\sharp46$	$7\sharp2\sharp4\sharp6$	$7\sharp2\sharp4\flat6$	$7\sharp25$	$7\sharp1\sharp4$	$73\sharp4$
	1st	$\sharp2\sharp47$	$\sharp2\sharp467$	$\sharp2\sharp4\sharp67$	$\sharp2\sharp4\flat67$	$\sharp257$	$\sharp1\sharp47$	$3\sharp47$
	2nd	$\sharp47\sharp2$	$\sharp467\sharp2$	$\sharp4\sharp67\sharp2$	$\sharp4\flat67\sharp2$	$57\sharp2$	$\sharp47\sharp1$	$\sharp473$
	3th		$67\sharp2\sharp4$	$\sharp67\sharp2\sharp4$	$\flat67\sharp2\sharp4$			

心想事成　心想樹成

註	1st→第一轉位 2nd→第二轉位 3th 第三轉位	Cdim＝C° ⋮ Bdim＝B°	Cdim7＝C°7 ⋮ Bdim7＝B°7

小調三／七和弦

Cm	Cm7	Cmmaj7	Cm6	Cm+	Cdim	Cdim7	Cφ7	
1♭35	1♭35♭7	1♭357	1♭356	1♭3♯5	1♭3♭5	1♭3♭56	1♭3♭5♭7	
♭351	♭35♭71	♭3571	♭3561	♭3♯51	♭3♭51	♭3♭561	♭3♭5♭71	
51♭3	5♭71♭3	571♭3	561♭3	♯51♭3	♭51♭3	♭561♭3	♭5♭71♭3	
	♭71♭35	71♭35	61♭35			61♭3♭5	♭71♭3♭5	
Dm	Dm7	Dmmaj7	Dm6	Dm+	Ddim	Ddim7	Dφ7	
246	2461	246♯1	2467	24♯6	24♭6	24♭67	24♭61	
462	4612	46♯12	4672	4♯62	4♭62	4♭672	4♭612	
624	6124	6♯124	6724	♯624	♭624	♭6724	♭6124	
	1246	♯1246	7246			724♭6	124♭6	
Em	Em7	Emmaj7	Em6	Em+	Edim	Edim7	Eφ7	
357	3572	357♯2	357♭2	35♯7(1)	35♭7	35♭7♭2	35♭72	
573	5723	57♯23	57♭23	513	5♭73	5♭7♭23	5♭723	
735	7235	7♯235	7♭235	135	♭735	♭7♭235	♭7235	
	2357	♯2357	♭2357			♭235♭7	235♭7	
Fm	Fm7	Fmmaj7	Fm6	Fm+	Fdim	Fdim7	Fφ7	
4♭61	4♭61♭3	4♭613	4♭612	4♭6♯1	4♭67	4♭672	4♭67♭3	
♭614	♭61♭34	♭6134	♭6124	♭6♯14	♭674	♭6724	♭67♭34	
14♭6	1♭34♭6	134♭6	124♭6	♯14♭6	74♭6	724♭6	7♭34♭6	
	♭34♭61	34♭61	24♭61			24♭67	♭34♭67	
Gm	Gm7	Gmmaj7	Gm6	Gm+	Gdim	Gdim7	Gφ7	
5♭72	5♭724	5♭72♯4	5♭723	5♭7♯2	5♭7♭2	5♭7♭23	5♭7♭24	
♭725	♭7245	♭72♯45	♭7235	♭7♯25	♭7♭25	♭7♭235	♭7♭245	
25♭7	245♭7	2♯45♭7	235♭7	♯25♭7	♭25♭7	♭235♭7	♭245♭7	
	45♭72	♯45♭72	35♭72			35♭7♭2	45♭7♭2	
Am	Am7	Ammaj7	Am6	Am+	Adim	Adim7	Aφ7	
613	6135	613♯5	613♭5	61♯3(4)	61♭3	61♭3♭5	61♭35	
136	1356	13♯56	13♭56	146	1♭36	1♭3♭56	1♭356	
361	3561	3♯561	3♭561	461	♭361	♭3♭561	♭3561	
	5613	♯5613	♭5613			♭561♭3	561♭3	
Bm	Bm7	Bmmaj7	Bm6	Bm+	Bdim	Bdim7	Bφ7	
72♯4	72♯46	72♯4♯6	72♯4♭6	725	724	724♭6	7246	
2♯47	2♯467	2♯4♯67	2♯4♭67	257	247	24♭67	2467	
♯472	♯4672	♯4♯672	♯4♭672	572	472	4♭672	4672	
	672♯4	♯672♯4	♭672♯4			♭6724	6724	

心想事成　心想樹成

國家圖書館出版品預行編目資料

長青流派電子琴攻略手冊／胡樹成 著. - 二
版. - 臺中市：樹人出版，2023.11
　　面；　公分.

ISBN 978-626-97617-1-5（平裝）

1. CST：電子琴

917.71　　　　　　　　　　112012924

長青流派電子琴攻略手冊

作　　　者	胡樹成	
校　　　對	胡樹成	
發 行 人	張輝潭	
出　　　版	樹人出版	
	412台中市大里區科技路1號8樓之2	
	出版專線：（04）2496-5995　　傳真：（04）2496-9901	
特約設計	迪生	
出版編印	林榮威、陳逸儒、黃麗穎、陳婷婷、李婕、林金郎	
設計創意	張禮南、何佳諠	
經紀企劃	張輝潭、徐錦淳、張馨方、林尉儒	
經銷推廣	李莉吟、莊博亞、劉育姍	
行銷宣傳	黃姿虹、沈若瑜	
營運管理	曾千熏、羅禎琳	
經銷代理	白象文化事業有限公司	
	401台中市東區和平街228巷44號（經銷部）	
	購書專線：（04）2220-8589　　傳真：（04）2220-8505	
印　　　刷	基盛印刷工場	
初版一刷	2022 年 8 月	
二版一刷	2023 年 12 月	
定　　　價	500 元	